한 권으로
읽는

우리
예술
문화

최준식 지음

한 권으로
읽는

우리
예술
문화

최준식 지음

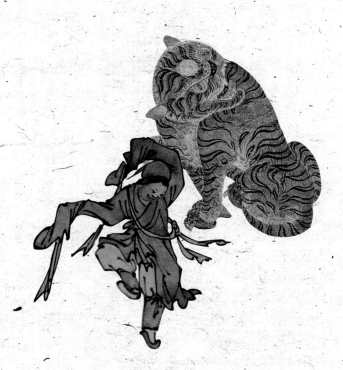

주류성

이제 이 책의 출간을 마지막으로 한국 전통예술문화에 대한 나의 순례는 끝나는 것 같다. 내가 한국의 전통예술에 대해 처음으로 낸 책은 2000년에 출간한 『한국미, 그 자유분방함의 미학』(효형출판사)이라는 책이었다. 그런데 이 책은 2002년에 출간한 『한국인은 왜 틀을 거부 하는가―난장과 파격의 미학을 찾아서』(소나무)라는 학술서를 교양도서 양식으로 재편집해 낸 책이다. 원래 학술서를 먼저 썼는데 출간은 교양서가 앞서게 되었다.

그 뒤로 나는 대학원 세미나나 외부 강의를 통해 한국의 전통예술에 대해 나름대로 지속적인 연구를 했다. 또 내가 책임자로 있는 (사단법인) 한국문화표현단을 통해 기존 단원들과 틈틈이 공연하면서 실제의 감각을 잃어버리지 않으려고 노력했다. 그러던 중 2000년에 출간한 교양서 『한국미, 그 자유분방함의 미학』이 절판이 되었다는 소식을 접하게 되었다. 사실 위의 두 책 중 일반 독자들에게 더 알려진 것은 이 교양서였다. 학술서인 『한국인은 왜 틀을 거부 하는가』는 아무래도 학술적으로 쓰인지라 일반 독자들이 읽기에는 부담이 되었던 모양이다. 특히 교양서는 청소년들의 권장 도서가 되어 조금 더 세간의 주목을 받았다.

이런 상황이었기에 나는 이전부터 한국 전통 예술에 대한 교양서를 다시 쓰려는 생각을 계속해서 갖고 있었다. 그동안 10년 넘게 우리나라 전통예술을 공부하고 공연하면서 축적된 정보와 지식들을 동원해 새로운 책으로 써보고 싶었던 것이다. 사실 세간에는 한국 전통예술을 총체적으로 알 수 있게 해주는 책이 없다. 또 한국 예술의 미학이나 철학에 대해 장르를 넘나들며 묘사한 책도 없다. 예를 들어 우리 음악에 흐르는 정신이 미술이나 공예, 또 건축에서는 어떻게 표현되었는지를 살피는 것은 대단히 흥미로운 일인데 이것을 알게 해주는 책이 없는 것이다.

이 책의 특장(特長)은 바로 여기에 있다. 이 책에서는 우리 음악을 위시해 춤, 그림, 그릇, 건축, 정원 등의 분야를 총망라해서 그 내력과 특징들을 아주 쉬운 언어로

간결하게 묘사했다. 특히 자라나는 청소년들을 위해 아주 쉬운 투로 썼는데 이 때문에 성인들은 더 쉽게 읽을 수 있을 것이다. 또 이전 책과는 달리 일반 정보에 대해서 간략하게 부가했다. 예를 들어 우리 국악에는 어떤 종류의 음악이 있는지, 우리 그림은 어떻게 보아야 하는지, 그릇에서 자기와 도기는 어떤 차이가 있는지, 건물을 지을 때 동원된 풍수론은 어떤 것인지와 같은 아주 기본적인, 그러나 꼭 알아야 할 정보를 적어놓았다.

그래서 내 어줍지 않은 생각인지 모르지만 이 책 한 권만 본다면 우리 전통 예술을 이해하고 그것을 다른 사람에게 설명하는 일이 어느 정도는 가능하지 않을까 싶다. 특히 요즘 같은 글로벌 시대에 우리 예술에 대해 이 정도의 지식은 갖고 있어야 하지 않을까 하는 생각도 든다. 해외에서든 국내에서든 외국인들로부터 항상 한국 문화나 예술은 도대체 중국과 일본의 그것과 다른 점이 무엇이냐는 질문을 많이 받는데 그때 이 책에 있는 정보는 유용하게 쓰일 수 있을 것이다.

이 책을 내면서 가장 크게 감사하게 생각해야 할 대상은 출판사이다. 단군 이래 최대 출판 불황이라는 요즈음에 이런 유의 책을 출간하겠다는 용단을 내려준 주류성출판사의 최병식 사장께 감사드리고 그간 편집 등 여러 수고를 아끼지 않은 이준 이사께도 감사드린다. 또 사진 자료를 제공하고 세세한 부분에 신경을 써준 제자 송혜나 박사에게도 감사를 전한다. 아울러 그동안 같이 세미나를 했던 제자들이나 공연을 했던 단원들에게도 소소한 감사를 전하고 싶다.

책을 낼 때 마다 항상 하는 이야기이지만 이 작은 책이 우리 한국인들이 스스로의 문화를 이해하는 데에 작은 도움이라도 주었으면 하는 바람을 가져보면서 이 글을 끝맺고 싶다.

4348(2015)년 입춘 바로 지나서

지은이 삼가 씀

차례

글을
시작하며

왜 우리는 전통 예술을 알아야할까?
– 싸이 현상에 대한 예술 문화적 이해

우리나라는 역사가 길어 예술 문화 역시 매우 풍부하다. 우리가 우리 조상들의 예술 문화를 알아야 하는 것은 조상들의 생각과 감정이 예술 안에 고스란히 들어있기 때문이다. 예술은 인간의 감성을 표현하기 때문에 예술을 알면 그 예술을 만든 사람들을 더 깊게 이해할 수 있다. 따라서 한국인을 알고 싶다면 한국 예술을 아는 것이 많은 도움을 줄 것이다. 우리가 주로 볼 것은 과거 조상들의 예술이다. 그러나 조상들의 예술이 우리 자신 안에서도 꿈틀거리기 때문에 조상들의 예술에 대한 지식은 우리 자신을 이해하는 데에도 큰 도움을 준다. 아니, 전통 예술문화를 모르면 현재의 우리 모습을 이해하는 일이 힘들어진다.

예를 들어보자. 이른바 국제가수라 일컬어지는 싸이의 그 엄청난 성공을 과연 어떻게 이해하면 좋을까? 그가 몇 년 전에 '강남스타일'이라는 노래로 전 세계를 강타한 사건은 한국인이라면 누구나 알고 있다. 그와 그

의 노래에 대한 세계적인 기록은 다양하고 가짓수도 많아 다 적을 수 없을 지경이다.

그 중에 가장 극적인 것을 뽑으라면 역시 2014년 12월 현재 유투브 조회 건수가 20억을 넘었다는 것을 들 수 있을 것이다. 이 기록은 유투브 사이트가 만들어진 이후에 대중가요로서 가장 많은 조회 수를 보인 것으로 유명하다. 아니 대중가요라는 장르를 떠나서 전 세계에서 발표된 수많은 음악 중에 조회 건수로 따지면 단연 최고가 된다. 그래서 싸이는 단군 이래로 존재했던 한국인 가운데 전 세계적으로 가장 유명한 사람이라는 명예도 얻게 되었다.

사람들은 여기까지만 알고 있다. 그저 싸이의 노래나 뮤직 비디오가 출중해서 그런 대기록이 생겨났다고 생각할 뿐이다. 그러나 싸이 같은 가수는 허공에서 그냥 떨어지는 것이 아니다. 그런 가수가 나오려면 그에 걸맞은 토양이 있어야 한다. 싸이라는 꽃이 피어나기 위해서는 토양이 반드시 필요한 것이다. 싸이를 튀어나올 수 있게 한 그런 토양은 무엇일까? 말할 것도 없이 그 토양은 한국이고 한국 문화이다. 그의 작품은 전적으로 한국인들의 손에 의해 만들어졌기 때문이다.

싸이의 노래나 뮤직 비디오가 가능했던 것은 한국 문화 안에 그런 요소가 있었기 때문이다. 문화라는 것은 그런 것이다. 그 사회에서 어떤 것이 나오던 그것은 그 문화 안에 그것이 나올 수 있는 잠재적인 요소가 있어야 한다. 문화는 절대로 아무 것도 없는 데에서 튀어나오는 것이 아니다. 그러면 한국 문화의 어떤 면이 싸이의 출현을 가능하게 했을까? 여기에는 많은 요소가 있겠지만 이 지면에서는 전통과 관련해서만 보기로 한다.

우선 싸이의 노래가 전 세계를 강타한 요인을 생각해 볼 때 그것은 신나

는 노래와 해학적인 몸짓 때문에 가능했다고 볼 수 있다. 노래 자체도 신나는 데에서 그치지 않고 매우 코믹한 요소를 많이 갖고 있다. 그저 있는 정도가 아니라 노래의 대부분이 코믹하다. 그런 노래도 그렇지만 그 노래에 맞추어 추는 '말춤'이 아주 가관이다. 이 말춤의 기괴하면서도 우스꽝스러운 몸짓이 전 세계인을 사로잡은 것이다. 이런 가수와 이런 노래가 나왔다는 것은 그 토양이 되는 한국 문화 안에 이런 요소가 있기 때문이다. 그렇지 않고는 설명이 되지 않는다.

그런데 사람들은 이런 요소가 한국 문화 안에 상당히 오래 전부터 있었다는 것을 눈치 채지 못한다. 아마도 그 뿌리가 워낙 깊고 일상화 되어 있어 사람들이 잘 인식하지 못하는 것 같다. 싸이 같은 현상이 나오려면 그 문화의 뿌리가 사뭇 깊어야 한다. 그래야 그 같은 세계적인 인물이 나오지 현대에 갓 나온 사조로는 이런 인물은 배출되기 힘들다. 그런데 대체 그 뿌리가 얼마나 깊다는 것일까?

싸이 노래의 핵심은 신나고 우스꽝스러운 노래와 해학적인 춤동작이다. 그런데 노래라면 한민족이 얼마나 오래 전부터 좋아했는가? 한국인의 노래 사랑 정신은 3세기에 작성된 중국 역사책인『삼국지』"위지 동이전"에 이미 나온다. 이 기록에 따르면 부여 사람들은 길을 가면서도 노래를 했고 고구려 사람들은 저녁 때 일이 끝나면 모여 노래를 했다고 한다. 그러면 노래방은 이때부터 시작됐다고 보아야하지 않을까? 또 남쪽에서 사는 한(韓)의 사람들은 마을 축전 때 무리를 지어 농악대 춤 같은 춤을 추었다는 기록도 있다.

이러한 가무 사랑 정신은 지금까지도 이어지고 있다. 왜냐하면 한국만큼 노래방 많은 나라가 없을 것이기 때문이다. 그 숫자는 확실히 모르지

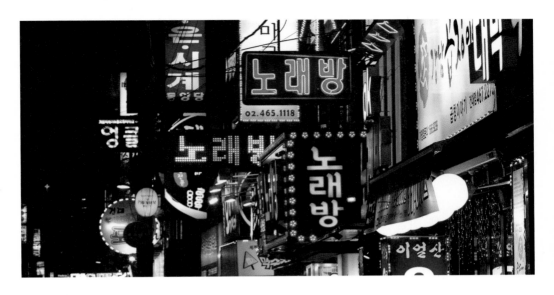

노래방이 즐비한 골
목 풍경

만 언론에서는 대체로 4만 개 가까이 잡는다. 노래방 숫자도 숫자지만 하루에 약 200만이나 되는 인원이 매일 노래방에서 노래를 한단다. 이 정도면 한국인이 얼마나 노래를 좋아하는지 알 수 있지 않을까? 그래서 일설에 한민족은 노래방 기계가 발명되기만 기다렸던 민족이라고 하기도 한다. 그렇게 한국인들은 노래를 좋아한다.

나는 다른 지면에서 한국인의 이러한 가무 사랑 정신은 그들이 즐기는 TV 프로그램을 보면 가장 잘 알 수 있다고 했다. 한국 TV처럼 노래하는 프로그램이나 오락 프로그램이 많이 있는 나라는 아마 지구상에 없을 것이다. 일요일 아침부터 노래하는 TV 프로그램(지금은 폐지된 '도전 1000곡')이 있는 나라는 아마 지구상에서 한국이 유일무이할 것이다. 상식적으로 볼 때 일요일 아침은 노래하는 시간이 아니다. 한 주일 동안 힘들었을 심신을 쉬는 시간이기 때문이다. 그러나 한국인들은 그런 것에 아랑곳 하지 않는다. 여유만 생기면 노래를 하기 때문이다.

싸이라는 국제적 가수가 나온 것은 일차적으로 바로 한국인들의 이러한 일상에서 그 원인을 찾아야 할 것이다. 한국인 전체가 이렇게 노래에 미쳐 있으니 그 중에서 걸출한 친구가 하나 튀어나온 것이다. 그런데 이것은 싸이 현상의 반만 본 것이다. 다른 반은 무엇일까? 다른 반은 뮤직 비디오에서 볼 수 있는 그의 코믹한 동작들이다. 그런 해학적인 동작들이 세계를 웃긴 것이다.

그러면 싸이 현상의 이 해학적인 면은 한국 문화의 어떤 면에서 그 뿌리를 찾을 수 있을까? 한국인들은 자신들이 얼마나 코믹한 사람인 줄 모르는 것 같다. 본인들은 아주 코믹한 분위기에 살고 그런 것을 좋아하면서 정작 자신들은 눈치 채지 못하고 있는 것이다. 한국인들이 얼마나 코믹한 분위기에 살고 있는가를 알고 싶으면 이것도 그들이 좋아하는 TV 프로그램을 보면 된다. 자꾸 TV 프로그램을 거론하는 것은 TV 프로그램이야말로 그 사회의 성향을 잘 반영하기 때문이다.

그 주인공은 말할 것도 없이 '개그콘서트'라는 프로그램이다. 이 프로그램의 시청률은 20%를 육박하는데 이것은 대단한 수치이다. 일개 코미디 프로그램이 이처럼 높은 인기를 끄는 나라는 지구상에 별로 없을 것이다. 그리고 그것도 유선 방송이 아니라 지상파 방송에서 이 프로그램이 방영된다는 사실을 놓쳐서는 안 된다. 그리고 방영 시간 역시 온 가족이 같이 TV를 보는 일요일 황금시간 대라는 것을 잊어서는 안 된다. 방송 편성에서 코미디 프로그램이 이렇게 중시되는 나라는 지구상에 아마도 한국밖에 없을 것이다.

주말에는 이 프로그램뿐만이 아니라 많은 예능 프로그램이 방영되고 있는데 '무한도전'이나 '1박2일' 같은 프로그램이 그것이다. 그런데 이런

프로그램의 출연진을 보면 대부분 코미디언들이다. 그러니까 한국의 주말 TV 프로그램은 코미디언들이 장악하고 있다고 볼 수 있을 것이다. 사정이 이렇게 된 것은 간단하다. 한국인들이 코미디 혹은 해학을 좋아하기 때문이다. 좋아해도 '너무' 좋아하고 있다.

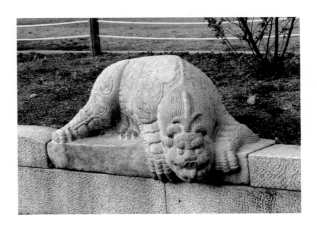

경복궁 금천교 금수
(메롱하는 모습)

　그래서 나는 종종 '지구상에서 한국인들이 가장 웃기는 민족일 것이다'라고 이야기하곤 했는데 그것은 우리 전통 예술 때문이었다. 우리의 전통 예술 속에 코믹한 요소가 너무 많이 들어 있기 때문이다. 음악만 보아도 판소리나 민요의 가사, 혹은 탈춤의 대사 등에 나타난 코믹한 면은 하도 많아 말로 다 하기가 힘들다. 춤 가운데에서는 고 공옥진 여사가 추었던 '병신춤' 같은 춤은 그 코믹성에서 유례를 찾아보기 힘들 것이다.

　그런데 해학은 이런 서민 문화에만 있는 것이 아니다. 지엄한 궁궐에도 이런 요소가 보인다. 가장 가까운 데에서 그 예를 찾아보면, 경복궁에 가면 근정전 영역에 들어가기 전에 금천교라는 다리가 있다. 이 금천교 옆에는 4마리의 짐승이 있다. 그 중에 하나를 보면 혓바닥을 널름 하고 내밀고 있는 것이 보인다. 시쳇말로 하면 '메롱' 하는 것이다. 그런데 그곳이 어떤 곳인가? 한반도 전체에서 가장 엄숙한 왕궁 아닌가? 그런 왕궁에서도 한국인은 해학성을 잊지 않은 것이다(비슷한 예는 경주 황룡사의 치미에서도 보인다).

　이런 해학성이 가장 두드러지게 보이는 장르는 민화이다. 그중에서도

호랑이 민화는 압권이다. 세상에 호랑이를 이렇게 코믹하게 그리는 민족이 또 있을까? 분명 호랑이의 외모인데 생긴 건 고양이에 가깝다. 그리고 전체 분위기도 매우 코믹하다. 나는 비슷한 예가 같은 문화권인 중국이나 일본, 그리고 베트남에도 있는지 찾아보았는데 과문한 탓인지 발견할 수 없었다.

지금 싸이의 노래부터 시작해서 전통 예술을 선별적으로 다루는 이유는 현대에 어떤 문화적 현상이 생기던 대부분 그 뿌리는 전통에 있다는 것을 보여주기 위함이었다. 우리가 전통을 알아야 하는 이유가 바로 여기에 있다. 그 이유는 간단하다. 전통에서 그 뿌리를 찾아 현재의 우리를 이해하려는 것이다. 과거 없는 현재가 없으니 현재의 우리를 이해하기 위해서는 반드시 전통을 알아야 한다. 지식인 가운데에는 과거의 판소리보다 현대의 소녀시대가 우리에게는 더 중요하다고 하는 사람이 있는데 그것은 반만 보고 하는 소리이다. 전통을 모른다면 그것은 한국인으로서 살지 않겠다는 것과 같은 이야기이다.

이른바 글로벌 시대를 맞이하여

우리가 현재 글로벌 시대에 들어갔다는 것은 이제는 진부한 이야기가 되었다. 우리나라에 이렇게 많은 외국인들이 들어오고 또 한국인들이 이 정도로 외국에 많이 나간 적이 없다. 그래서 우리는 시도 때도 없이 길에서 외국인들을 만나고 또 심심치 않게 해외로 간다. 뿐만 아니라 많은 한국인들이 외국인 친구를 한두 명 정도는 알고 있다.

사정이 이렇다 보니까 우리가 우리 문화에 대해 소개하는 일이 어쩔 수 없이 생기게 된다. 예를 들어 외국에서 온 친구에게 서울 관광을 시켜주

어야 하는 일이 생길 수 있다. 그러면 그 관광 일정 중에 유적지가 적어도 하나는 들어간다. 그 중에서도 경복궁은 가장 경쟁력이 있을 것이다. 조선을 대표하는 궁이고 접근하기 쉬울 뿐만 아니라 비용도 별로 들지 않기 때문이다.

그런데 문제는 경복궁 안에 들어가서부터 발생한다. 우리 한국인들이 경복궁에 대해 아는 바가 너무 적기 때문이다. 영어도 잘 안 되는데 아는 것마저 별로 없으니 설명이 영 안 된다. 경복궁을 소개하려면 조선 역사는 기본이고 한국 전통 건축에 대해 조금은 알고 있어야 한다. 게다가 우리의 전통이나 예술을 말할 때에 항상 중국과 연계시키지 않으면 안 되므로 중국의 전통에 대해서도 어느 정도는 알고 있어야 한다. 가령 경복궁은 그 모델인 북경의 자금성과 어떻게 같고 다른지에 대해 비교하면서 설명해야 그 진가를 전할 수 있다. 그래야 경복궁은 자금성의 행랑채에 불과하다는 오해를 불식시킬 수 있다.

한국에 외국인이 별로 없었을 때는 자국 문화에 대해 몰라도 사는 데에 지장이 없었다. 그런데 외국인들이 봇물처럼 쏟아져 들어오는 지금은 그렇게 계속 가는 것이 바람직하지 않다. 자국 문화의 정체성에 대해 어느 정도는 알고 있어야 문화국민으로 자긍심을 가질 수 있고 그에 합당한 대우를 받을 수 있기 때문이다.

그런가 하면 한국에 좀 더 깊숙한 관심을 가진 외국인들로부터는 뜻하지 않은 전문적인 질문을 받을 수도 있다. 예를 들어 서울 지하철에는 환승 시에 틀어주는 음악이 있다. 국악곡처럼 들리는데 한국 예술에 관심 있는 외국 친구가 이 음악이 어떤 음악이냐고 물어볼 수도 있지 않을까. 이럴 때 이 질문에 충분하게 대답해줄 수 있는 한국인들은 아마 거의 없

을 것이다. 이것은 해금 퓨전곡으로 지하철 공사에서 일반 작곡가로부터 응모를 받아 선정한 곡이다. 그러니까 극히 최근 곡인 셈이다. 어떻든 이 질문에 어느 정도라도 대답하려면 국악에 대한 기초적인 지식을 갖고 있어야 할 것이다.

또 다른 예를 들어보면, 나중에 정원을 소개하면서 다룰 테지만 담양에 있는 소쇄원 같은 전형적인 사대부 정원은 공부하지 않으면 전혀 알 수 없는 정원이다. 만일 이런 데에 외국인 친구와 갔다가 그 친구가 한국 정원은 왜 이렇게 만들다 만 것처럼 보이는지 라고 물어보면 과연 어떻게 대답할 수 있을까?

이런 한국식 정원에 비해 중국이나 일본 정원은 한 눈에 그 아름다움을 알 수 있다. 그런데 고작 두서너 개밖에 안 남아 있는 한국식 사대부 정원 가운데에 대표 선수라 하는 소쇄원은 엉성하게만 보이니 어찌 된 것이냐고 물을 수 있다는 것이다. 이때에도 정확한 대답을 해줄 수 있는 한국인들은 극히 한정되어 있다. 그러나 면밀한 공부를 통해 이 소쇄원의 비밀을 알게 된다면 우리 자신에 대해서도 이해를 높일 수 있는 좋은 기회가 될 것이다.

그 다음은 우리가 해외에 나가서 겪는 문제이다. 이것은 특히 해외로 언어 연수하러 가는 학생들의 경우에 해당된다. 이들은 외국어, 특히 영어를 배우는 수업에서 자기 나라의 문화를 소개해야 되는 경우를 많이 겪는다. 이럴 때 교사는 학생들에게 자국의 전통의상을 입고 오라고 하고 자기 나라의 역사나 문화에 대해 발표하라고 주문한다.

그런데 한국 학생의 경우 한복을 갖고 있는 학생은 하나도 없다. 집에도 한복이 없는데 어떻게 가져갈 수 있겠는가? 아니 혹여 한복이 있더라도

그것을 가져갈 생각을 하지 않는다. 현대 젊은이들에게 한복이란 결혼할 때에만 입는 완전히 '잊혀진' 옷이기 때문이다. 어떻든 한복을 입고 오라는 연수 교사의 청에 따라 그제야 집에 전화를 해 페덱스 같은 급행 우편으로 한복을 보내달라고 한다.

더 힘든 것은 한국 문화나 역사를 소개하는 것이다. 한 마디로 말해 학생들은 한국의 역사에 대해 아는 게 별로 없다. 아는 것이라고는 년도 몇 개밖에 없으니 소개할 거리가 거의 없다. 그제야 한국 학생들은 자신들이 얼마나 한국 문화에 대해 무지한지 알게 된다. 그런데 그것은 그들의 책임이 아니다. 학교에서 한 번도 제대로 가르쳐준 적이 없으니 그들이 문화맹자(文化盲者)가 된 것은 당연한 일이다.

학생을 포함한 한국인들이 자신의 문화 전체에 대해서 이렇게 무식하니 한국 전통 예술에 대해 무지한 것은 말할 것도 없겠다. 이번 책에서는 한국 전통 예술에서 가장 기본적인 것에 대해 이야기할 것이다. 우리의 전통 예술을 이해하려 할 때 알아야 할 가장 기본적인 요소만 뽑아 이야기하겠다는 것이다.

예를 들어 전통 음악에 대해 설명한다고 하면 전통 음악에는 어떤 것들이 있는지에 대해서부터 볼 것이다. 그 분류를 알게 되면 경복궁의 수문장 교대식 할 때 연주되는 음악이 어떤 것인지에 대해서도 알게 될 것이다. 이 음악은 우리가 경복궁에 갈 때 마다 들으니 정악 가운데 가장 자주 듣는 음악일 것이다(그런데 사실 이 악대는 정악이 아닌 다른 음악을 연주하고 있다!). 따라서 이런 음악이 어떤 음악에 해당하는지 아는 것은 필요한 일일 것이다. 외국인 친구를 경복궁에 데리고 갔을 때 설명해주려면 이 음악에 대한 기본적인 지식이 필요하지 않을까?

그런데 우리의 전통 예술은 우리 역사만큼 그 역사가 길다. 그것은 당연한 것이다. 예술은 역사와 그 시간을 같이 하기 때문이다. 그러면 우리는 그 긴 예술 전통을 다 다루어야 할까? 그렇게 할 수는 없을 것이다. 왜냐하면 양이 너무나 많기 때문이다. 사실 우리의 전통 예술문화를 전부 다 볼 필요도 없다. 왜냐하면 현대에 사는 우리가 생각하는 전통 예술은 특정한 시기에 형성된 것이기 때문이다. 그러면 우리가 지금 전통 예술이라고 생각하는 것들은 언제 만들어진 것일까?

우리가 생각하는 전통 예술은 대부분 조선 후기에 만들어진 것!

일반적으로 한국인들은 막연하게 자신들이 생각하는 전통 예술이 굉장히 오래 전에 만들어졌다고 생각하는 경향이 있다. 중요한 것은 여기에서 말하는 전통 예술이라는 것은 21세기 초에 살고 있는 한국인들이 생각하는 전통 예술이지 전통 예술 전부를 말하는 것이 아니라는 것이다. 이게 무슨 말일까? 지금 우리에게 중요한 것은 우리가 생각하는 전통 예술이지 우리나라의 전통 예술 그 자체는 아니라는 것이다.

앞에서도 말한 것처럼 우리나라의 전통 예술은 한국의 역사가 긴 만큼 풍부하기 짝이 없다. 그런데 그 풍부한 예술 전통 전체가 오늘날의 우리에게 영향을 주고 있는 것은 아니다. 민속 음악을 예로 든다면, 우리가 생각하는 전통 민속악은 조선 후기에 형성된 시나위나 산조 음악이지 신라나 고려 시대에 있었던 민속 음악이 아니다. 따라서 신라나 고려의 민속 음악은 우리에게 별 의미가 없다고 해도 과언이 아니다. 신라나 고려대에도 분명 민속 음악이 있었을 테지만 아무 기록이 없고 어떻게 전승되었는지를 모르니 현대에 사는 우리와는 별 관련이 없다는 것이다.

또 다른 예로 이전에는 춤에 대해 기록할 수 없었기 때문에 고대에 한민족이 무슨 춤을 추고 살았는지 알 방법이 없다. 기껏 문헌자료로 있는 것은 앞에서 본 『삼국지』 위지 동이전에서 나오는 마을굿 할 때의 기록뿐이다. 이 기록에는 사람들이 줄을 지어 땅을 짚었다 위를 쳐다보았다 하는 동작을 했다고 쓰여 있는데 이것은 흡사 현대 농악에서 소고춤 추는 것과 비슷한 모습이다. 그러나 우리는 정확한 것을 모르기 때문에 이 동작들이 무엇을 말하는지 모른다.

또 한국의 고대 춤 하면 반드시 나오는 고구려 고분(무용총) 벽화에 그려 있는 춤도 그렇다. 그것은 분명 춤추는 것을 그린 것이지만 도대체 정확히 어떤 동작을 취했는지는 알 수 없다. 그저 정지 화면 하나만 있을 뿐이니 그 춤이 전모를 알 수 없는 것이다. 게다가 그 춤이 전승되지 않았으니 우리에게 이 춤은 박제된 것이나 다름없다고 할 수 있다. 따라서 이런 춤이 고대에 있었던 것은 우리에게 별 의미가 없다고 할 수 있다.

이 그림은 오히려 한국 복식을 전공하는 사람들에게 더 유용하다. 그 옷이 비록 무희들이 입은 것이지만 적어도 고구려 사람들이 입은 옷을 정확하게 보여주고 있기 때문이다. 신라나 고려인들의 옷에 대해서도 잘 모르는데 고구려 사람들이 입은 옷을 그린 그림이 있으니 얼마나 귀중하겠는가?

현대 한국인들이 생각하는 전통 춤이란 아마도 여자가 흰 옷을 입고 흰 수건을 들고 추는 살풀이춤 아닐까? 혹은 승무? 이런 것은 세대 별로 다를 수 있어 일률적으로 말하기는 힘들다. 그러나 중요한 것은 우리가 생각하는 전통 춤들 역시 모두 조선 후기에 만들어졌다는 사실이다. 우리가 TV에서 가끔씩 만나는 전통 춤은 모두 19세기 말이나 20세기 초에 만들

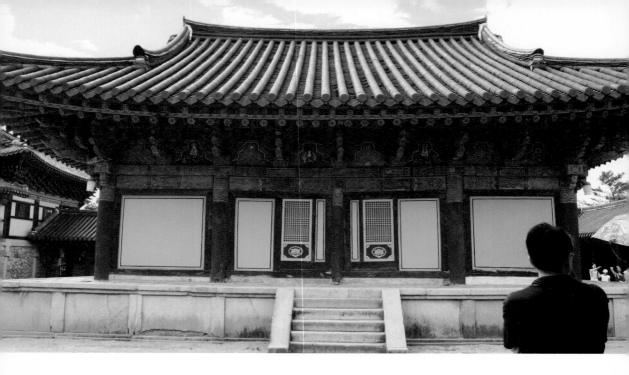

불국사 아미타전 뒷 모습
'신라대에 만든 기단과 최근 만든 조선조 방식의 건물이 서로 어긋나 있다'

어진 것들이다. 이 점은 뒤에 본론에서 자세하게 다룰 것이다.

우리가 생각하는 전통이라는 게 얼마나 인식이 잘못 되었는지 알기 위해 더 극적인 예를 들어보아야겠다. 잘 알다시피 경주에 있는 불국사는 8세기 신라 중엽에 지은 절이다. 그런데 전통 예술이나 역사에 대해 별 지식이 없이 불국사를 들른 사람들은 불국사에 있는 건물들이 신라대의 건물인 줄로만 알 것이다.

그러나 불국사에서 만날 수 있는 것 가운데 신라대의 것은 돌밖에 없다. 두 탑과 계단, 그리고 건물들의 기단만 신라 시대 것인 것이다. 이 외에 건물들은 조선말에 지은 2~3 채 빼고는 모두 1970년대라는 극히 최근의 시기에 지은 것이다. 그러니까 불국사의 건물은 신라 시대는커녕 기껏해야 조선 후기에 지은 것이고 대부분은 현대에 들어와 지은 것이라는 것이다. 우리가 생각하는 전통이라는 것이 이렇게 허망할 수 있어 한 번 극적인

예를 들어본 것이다.

조선 후기는 상층 문화와 기층 문화가 만나는 시기

우리가 앞으로 보게 될 예술 장르는 음악(그리고 춤), 그림, 도자기, 건축(그리고 조경) 분야인데 보다시피 그 범위가 대단히 넓다. 그래서 시대를 조선 후기로 한정했지만 그래도 그 시기의 예술 전통을 다 본다는 것은 쉬운 일이 아니다. 이 시기는 한국의 전체 역사에서 일종의 황금기 같은 시기라 예술 분야에서도 대단히 다양한 전통이 잉태되어 꽃을 피웠기 때문에 다 보는 일이 쉽지 않다고 한 것이다. 그런데 왜 이 시기를 황금기라고 하는 것일까?

조선 후기, 특히 18세기나 19세기(20세기 초도 포함)는 한국 역사에서 아주 특색 있는 시기라 할 수 있다. 그러면서도 다른 시대에서는 그 유례를 발견할 수 없는 유일한 시기이기도 하다. 어떤 면에서 그렇다는 것일까? 이 시기는 한국 역사에서 유일하게 상층 문화와 기층 문화가 만나는 시기라는 면에서 매우 독특한 시기이다. 뿐만 아니라 훌륭한 문화가 꽃피운 시기라는 점에서 우리의 주목을 끈다.

문화에는 엄연하게 계층 개념이 있어서 상층 문화와 기층 문화가 잘 섞이지 않는 법이다. 지금이야 이런 계층 개념이 꽤 희석되었지만 전 근대 사회에서 계층이란 매우 확고한 개념이었다. 예를 들어서 조선 전기까지만 해도 양반은 양반이고 평민(천민 포함)은 평민이라 두 계층의 문화가 섞이는 법이 없었다. 생각하건대 귀족들은 중국적인 분위기에서 한문을 중심으로 하는 고급문화를 향유하고 있었을 것이고 평민들은 기록이 없어 잘 알 수는 없지만 귀족들과는 다른 그들 나름대로의 문화를 갖고 있었을

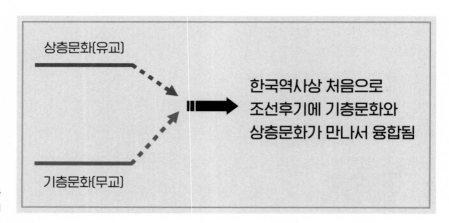

상층 문화와 기층 문화가 만나는 조선후기

상층문화(유교)

기층문화(무교)

한국역사상 처음으로 조선후기에 기층문화와 상층문화가 만나서 융합됨

것이다.

그러던 것이 조선 후기가 되면서 신분 질서가 요동치면서 서서히 양 층의 문화가 만나기 시작했다. 이때 말하는 신분 질서의 변화란 주로 기층에서 상층으로 치고 올라간 것을 말한다. 조선 후기에 농업은 말할 것도 없고 상공업이 발전하면서 조선의 경제력이 많이 향상되었다. 이때 적지 않은 평민들이 상향 이동해 귀족 계층에 합류했고 발전한 경제력에 힘입어 기층의 문화도 풍부해갔다.

예를 들어보자. 조선 후기의 기층 문화 가운데에 탈춤은 기층에서 태동하고 발전했지만 상층도 일정한 역할을 한 것으로 정평이 나 있다. 탈춤은 당시 발전하기 시작한 시장 경제의 후원 아래 태어나고 발전할 수 있었다. 시장 경제를 이끈 기층민들이 탈춤을 경제적으로 후원하지 않았다면 탈춤이 생겨나고 유지될 수 없었을 뿐만 아니라 더 나아가서 발전하는 일이 가능하지 않았다. 조선 전기에는 기층민들이 충분한 경제력을 갖고 있지 않아 탈춤이나 판소리 같은 서민 예술이 생겨날 수 없었다.

탈춤이 생겨나 발전하는 과정을 아주 간단하게 보자. 조선 중후기에 궁

궐에서 배우 노릇을 하던 사람들이 정리해고 되면서 민간에 뿌려졌다. 이들은 먹고 살기 위해 민간에 침투했는데 그들을 필요로 했던 곳은 시장이었다. 큰 장이 서면 사람들의 흥을 돋우기 위해 이런 예인들이 필요했던 것이다.

하회별신굿탈놀이 중의 한 장면

이러한 사정은 지금도 마찬가지 아닌가? 지방 축제 같은 것을 할 때 마다 연예인들을 불러다 노래시키는 게 그것이다. 이렇게 하면 사람들이 더 많이 몰려와 장사가 잘 될 수 있기 때문에 연예인을 부르는 것이다. 이 탈춤이 만들어지고 번성한 곳이 모두 굉장히 큰 시장이었던 것으로 볼 때 탈춤꾼들은 감초 같은 역할을 잘 했던 모양이다. 시장의 상인들은 그저 탈춤 패거리들을 유치하는 데에 그치지 않고 더욱 더 후원해 질이 높은 탈춤을 만드는 데에 앞장섰다. 그렇게 하면 사람들이 더 몰려올 것이라는 확신을 갖고 말이다.

이러한 탈춤의 형성 및 발전 과정을 보면 상층과 기층의 문화가 섞인 것을 알 수 있다. 우선 이 탈춤의 원형은 궁중에서 연희되었던 것이니 그 시작은 상층 문화에서 비롯된 것이라 할 수 있다. 그 다음에 이것이 민간에 뿌려져 수용 및 발전된 것은 앞에서 본 대로이다. 이처럼 상층 문화와 기층 문화가 섞여 탈춤이라는 명품이 탄생한 것이다.

사정은 판소리도 비슷했다. 판소리는 나중에 본론에서 다시 볼 것이니 여기서는 아주 간단하게만 보아야겠다. 판소리는 기층에서 나왔지만 상층의 후원이 없었다면 지금과 같은 명품으로 탄생할 수 없었다. 굿판에서

태동된 판소리는 처음에는 양반 계급으로부터 철저하게 무관심의 대상이었다. 그럴 수밖에 없지 않겠는가? 고아한 시조나 한문 문학에 빠져 있는 양반이 둔탁하고 저속하게 보이는 서민 음악에 관심을 두었을 리가 없기 때문이다. 이것은 흡사 서양 고전 음악에 깊게 빠져 있는 사람이 고속도로 휴게소에서 파는 뽕짝 메들리 같은 음악에 전혀 관심이 없는 것과 같다고 하겠다.

그러나 판소리는 19세기가 되면서 서서히 양반 계급의 주목을 받기 시작한다. 추측컨대 양반도 한국인인지라 판소리의 한국적인 걸걸함과 해학에 눈을 뜨기 시작했던 것 같다. 그래서 판소리에는 양반 패트론(patron)이 나타나기 시작했다. 특히 과거 같은 데에 급제하면 소리꾼이 나와 축하 공연을 하는 것이 관례처럼 되어 소리꾼들은 저마다 양반의 눈에 들기 위해 총력을 기울여 노래를 불렀다. 그들은 이처럼 부와 명예를 거머쥐기 위해 필사의 노력을 기울였다. 그 결과 지금의 판소리 같은 명품이 나오게 된 것이다. 판소리는 우리나라뿐만 아니라 세계적으로도 인정받아 유네스코에 등재되었으니 명품 중에 명품이라고 할 수 있다.

이처럼 조선 후기에 나오는 예술 명품들은 모두 이러한 사회적 환경에 힘입어 나올 수 있었다. 양 층의 문화가 따로 놀지 않고 합쳐졌으니 명품이 나올 수 있었던 것이다. 기층의 활력과 상층의 세련됨이 아우러지면서 문화의 전체적인 총량이 훨씬 더 배가된 것이다. 이런 과정을 거쳐서 가장 한국적인 예술이 태어났고 현대 한국인들은 이때 만들어진 예술을 전통 예술로 생각하게 된 것이다.

그러면 이제부터 이렇게 형성된 전통 예술을 장르 별로 보려는데 그 내용을 보기 전에 독자들의 이해를 높이기 위해 살펴볼 것이 있다. 19세기

말이나 20세기 초에 형성된 전통 예술은 대단히 독특한 한국성을 띠게 되는데 바로 그 한국성이라는 것이 무엇인지 보자는 것이다. 우리가 먼저 그 특징들을 숙지하고 있다면 각 장르의 예술품들을 볼 때 이해가 훨씬 더 효과적으로 될 수 있을 것으로 생각되기 때문이다.

조선 후기 예술은 어떤 특징을 갖고 있을까?

우리나라는 누구나 아는 것처럼 지리적으로 중국과 일본 사이에 있다. 중국과는 국경을 접하고 있다. 그 때문에 세계 4대 문명 중에 하나인 중국으로부터 엄청난 영향을 받았다. 우리가 중국으로부터 들어온 종교인 유교나 불교를 신봉하는 것이 그렇고 우리말에 굉장한 양의 한자가 있는 것이 그렇다. 이것만 보아도 우리가 중국으로부터 얼마나 많은 영향을 받았는지 알 수 있다. 물론 이것 외에도 우리가 잘 알지 못하는 분야에도 엄청난 규모로 중국 문화의 영향이 있다. 그런데 예술 분야로 오면 사정이 조금 달라진다. 한국의 예술 문화는 중국은 물론이고 일본과도 아주 다른 모습을 보이기 때문이다.

예술 작품의 미학은 종교의 지대한 영향을 받는다!

우리나라의 예술은 왜 이 두 나라의 예술과 다른 모습을 보일까? 여기에는 많은 설명이 있을 수 있다. 그런데 무엇보다도 예술의 미학이 형성되는 데에 가장 많은 영향을 미치는 것은 종교라고 할 수 있다. 종교는 그 종교를 믿는 사람들의 가치관이나 세계관을 결정하기 때문에 이런 관념

이 예술의 미학을 형성하는 것이다. 어떤 예술가든지 작품을 만들 때에는 무의식적으로 자신의 가장 깊은 내부에 침윤되어 있는 종교적 세계관을 따르게 된다.

조금 설명이 어려워졌지만 예를 들어보면 금세 이 말이 무엇인지 알 수 있을 것이다. 서양에서는 교회를 지을 때 뾰족한 첨탑을 만들어 하늘을 찌를 듯이 짓는다. 그리고 그 위에 날카로운 십자가를 달아 더 높은 곳을 향한다. 왜 교회의 건물들은 하나 같이 하늘로만 향하는 걸까? 한 마디로 말해 그것은 기독교적인 세계관에 충실하려는 것이다. 즉 기독교에서는 가장 중요한 신이 하늘에 있다고 믿기 때문에 기독교 신앙과 관계된 것들이 하늘로 향하게 되는 경우가 많다.

이러한 시도를 다르게 표현하면 가능한 한 땅에서 멀어지려고 하는 것이라고도 할 수 있다. 이때 땅이란 인간적인 것을 상징한다. 기독교적 세계관에서는 인간이란 죄의 존재이기 때문에 극복의 대상이 된다. 따라서 우리 인간은 인간적인 것을 멀리하고 신적인 가치로 향해야 하는데 교회의 건축이 바로 그러한 모습을 보여주고 있는 것이다. 달리 말하면 모든 것의 근원인 하늘로 조금이라도 가깝게 가려는 인간의 처절한 갈구가 첨탑의 교회 건축으로 나타나고 있는 것이다.

이 사정을 좀 더 확실히 알려면 불교와 비교해보면 된다. 불교에서 교회에 해당하는 것은 절의 법당이라 할 수 있다. 절의 법당들을 보면 웅장한 건물들은 많지만 교회처럼 위로 치솟은 건물은 없다. 왜일까? 이것 역시 불교의 교리와 관계되어 있다. 불교 교리에 따르면 모든 것의 중심은 우리 마음 안(?)에 있는 불성이다. 그래서 외부로 치닫고 나갈 필요 없이 자신의 마음 안에 침잠하면 된다. 그런 마음가짐이 그대로 불교 건축에 나

타난 것이다. 그런 까닭에 불교에서는 하늘로 치솟는 건물을 짓기보다는 땅에 가깝게 건물을 세운다. 그것은 땅이 불성이 잠재되어 있는 인간을 상징하기 때문이다.

이렇듯 종교적 세계관은 건축을 비롯한 예술 작품에 반영되어 있다. 따라서 한국 전통 예술의 미적 특징을 알아보려면 그 작품(?)을 만든 사람들이 어떤 종교에 가장 가깝게 살아왔는가를 보아야 한다. 우리는 앞에서 한국은 중국과 일본과 다른 예술적 세계를 갖고 있다고 했다. 지금까지 설명한 것을 따르면 이러한 다름이 생기게 된 것은 이 삼국의 국민들이 믿는 종교가 다르기 때문이라고 할 수 있다. 만일 이 주장을 받아들인다면 이 세 나라 사람들이 믿는 종교에 대해서 알아볼 필요가 있다.

한국의 전통 예술미가 형성되는 데에 가장 영향을 많이 준 종교는?

중국과 한국과 일본은 같은 중화 문명권 안에 소속되어 있었다. 그래서 이 삼국은 같이 나누는 공통의 문화가 많았다. 종교도 예외가 아니었다. 이 나라들은 오랫동안 불교와 유교를 같이 신봉했다. 물론 이 두 종교는 중국에서 한국과 일본으로 전해진 것이다. 따라서 이 두 종교는 이 삼국의 보편신앙이라고 할 수 있다. 그래서 이 두 종교와 관계된 예술 작품들에서는 세 나라의 것들이 그다지 다름을 보이지 않는다.

예를 들어 삼국의 절 건물들은 양식적으로는 그다지 차이가 없다. 그래서 고 건축에 대해서 문외한이 보면 중국과 한국, 그리고 일본의 절 건물들을 나라 별로 구별할 수 없다. 특히 서양인 같은 외국인이 그 세 나라의 전통 건물을 보면 다 똑같은 동북아시아의 전통 건물로만 보일 것이다. 또 그 안에 있는 불상도 나라 별로 집어낼 수 있는 사람이 전문가 외에는

없다. 사정이 이렇게 된 것은 이 작품들이 모두 불교라는 보편 신앙에 따라 형성되었기 때문이다.

그런데 이 삼국 예술은 다른 점도 많이 갖고 있다. 논의 전개의 편의를 위해 중국과 한국만을 잠깐 비교해보자. 예술 분야에서 중국과 한국이 가장 많은 다름을 보이는 장르는 무엇일까? 말할 것도 없이 음악과 무용이다. 특히 민속 음악이나 민속 무용으로 가면 이 두 나라 예술은 같은 점이 하나도 없는 완전히 다른 예술이 되어버린다.

예를 들어 한국 민속 음악의 절정인 시나위나 산조 같은 음악은 중국에서는 전혀 찾아 볼 수 없다. 아울러 한국 민속 무용의 최고봉인 살풀이춤 같은 춤도 중국은 말할 것도 없고 일본에서도 비슷한 점이 조금이라도 있는 춤을 찾을 수가 없다. 그 차이점에 대해 장황하게 적을 수 있지만 그것은 나중에 본론에서 보기로 하고, 한국의 전통 가무의 특징을 한 마디로 무엇이라고 할 수 있을까? 간단하게 말하면, 한국의 민속가무는 '즉흥성'이라든가 '무아지경'을 지향하는 특징이 있다. 이런 특징은 중국이나 일본의 민속 가무에서는 보이지 않는다.

그러면 왜 이런 차이가 생긴 것일까? 종교적 세계관이 예술적 표현에 영향을 준다는 앞서의 설명을 따른다면 이러한 차이는 이 음악과 춤을 하던 사람들의 종교적 세계관과 관련이 있을 것이다. 이런 민속 예술을 하던 한국 예인들의 신앙은 무엇이었을까? 말할 것도 없이 한국의 가장 고유한 신앙인 샤머니즘(앞으로는 무교)이었다. 이 무교는 중국이나 일본에는 없는 한국 고유의 신앙이다.

그러면 이 두 나라의 고유 신앙은 무엇일까? 잘 알려진 것처럼 중국은 도교(Religious Taoism)이고 일본은 신도(神道)이다. 중국인들은 옥황상제

도교사원(홍콩)

일본 신사(나라시 춘일대사)

이니 문창대제이니 서왕모 같은 수많은 신들을 만들어내어 그들의 도교 사원(도관, 道觀)에 모셔 놓고 복을 빌었다. 일본인들도 자신들의 신인 아마테라스 오오미카미나 스사노오미코토 같은 신을 신사에 모셔놓고 복을 빌었다. 이런 신들은 한국의 민속 신앙에는 전혀 보이지 않는다.

왜 이런 신들이 한국에서는 잘 보이지 않는 것일까? 일본 종교에 대해서는 말할 필요 없으니 중국과의 관계에 대해서만 보기로 하자. 중국의 신들이 우리의 민속 신앙에 나타나지 않은 것은 한국인들이 중국에서 불교와 유교는 수입했지만 도교는 수입하지 않았기 때문이다. 왜 수입하지 않았을까? 수입할 필요가 없었기 때문이다. 한국에는 원래부터 무교라는 민간 종교가 아주 강하게 뿌리박고 있었기 때문에 외국에서 생경한 종교를 들여올 필요가 없었던 것이다. 이 사정은 일본도 마찬가지이다. 일본에도 중국의 도교의 기능을 하는 신도가 있었기 때문에 중국으로부터 도교를 수용할 필요가 없었다.

우리나라의 종교 상황은 이 정도면 설명을 다 한 셈이다. 이때 가장 중요한 것은 우리나라 기층민들의 종교가 무교라는 사실이다. 그렇다면 이들이 만들어내는 예술이 무교로부터 다양한 영향을 받을 것이라는 것은 짐작하기 쉬운 일이다. 앞에서 본 대로 한 사회나 계층의 예술적 표현은 그 사회나 계층이 신봉하는 종교로부터 많은 영향을 받기 때문이다.

그런데 조선 후기의 사회가 갖고 있는 가장 두드러진 특징을 무엇이라고 했는가? 기층과 상층이 만나는 것이라고 했다. 질서 있는 상층과 자유분방한 기층이 만났다고 했다. 예술 문화도 마찬가지이다. 이 점은 앞에서 보았다. 그런데 이 양 층 가운데 기층의 신앙이 무교이니 이때 상층과 기층이 만나 만들어낸 예술 문화에는 무교적인 요소가 두드러질 수밖에 없

을 것이다. 그리고 이 무교적인 요소는 한국 전통 예술의 미학적 특징이 형성되는 데에 큰 영향을 미쳤을 것이다.

이런 논리로 본다면 이렇게 나타난 한국 전통 예술미를 알려면 무교를 알아야 하는 것이 자명해진다. 특히 다른 종교와 비교해 볼 때 무교를 무교답게 하는 특징이 무엇인지를 알아야 할 것이다. 바로 그 특징이 한국의 전통 예술에 반영될 것이기 때문이다.

무교의 특색이자 엑기스는?

우리는 여기서 무교가 어떤 종교인지 그 전체에 대해서 보지는 않을 것이다. 그렇게 되면 설명할 것이 많아지기만 하고 우리의 논지와 맞지 않는 면이 있기 때문이다. 그보다는 무교의 본령이 무엇인가만 알면 앞으로 설명을 전개해 나아가는 데에 충분할 것으로 생각된다. 무교 중에도 세습무 계통보다는 한국 무교의 대세를 이루고 있는 강신무 계통을 중심으로 볼 것이다.

무교 전통에서 가장 중요한 것은 말할 것도 없이 그들의 의례인 굿이다. 그렇다면 이 굿에서 가장 중요한 것이 무엇인지 알아야 무교의 본령을 알 수 있을 것이다. 굿의 핵심은 간단하다. 신이 내려와 무당의 몸에 실리는 것이다. 망아경으로 빠지는 것이다. 이른바 카오스이다. 다른 말로 하면 무질서이다. 무당은 이렇게 신에 빙의되기 위해 격렬한 춤을 추고 노래를 계속해서 부른다. 이 때문에 굿판은 경건한 종교 의례 장소라기보다 난장판처럼 보일 수 있다. 게다가 이 굿은 다른 종교 의례와는 달리 처음부터 끝까지 노래와 춤으로 점철되어 있다. 그러니 절제된 질서보다는 방만한 감정이 앞선다.

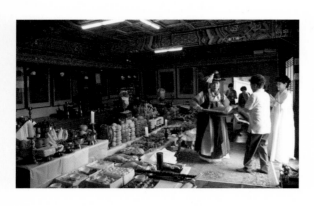

굿하는 장면
(국사당)

이 때문으로 생각되는데 이렇게 노래와 춤을 하루 종일 해대니 굿판은 자유분방하기 그지없다. 이 사정은 유교의 제사나 불교의 예불과 비교해보면 금세 알 수 있다. 제사나 예불에는 굿에서 보이는 것 같은 감정의 발산이나 격렬한 몸짓 혹은 소리를 질러대며 노래하는 것이 없다. 이 두 종교 의례는 질서가 잘 잡힌 상태에서 끝까지 조용한 분위기로 진행된다.

그런데 굿은 이와 다르다. 달라도 너무 다르다. 처음부터 끝까지 계속해서 노래와 춤이 계속될 뿐만 아니라 중간 중간에 무당이 망아 상태로 빠지면서 굿 전체가 난장판이 된다. 굿판하면 생각나는 심벌즈 닮은 제금이 내는 소리의 강렬함은 사람들을 그런 카오스적인 상태로 빠지게 하기에 충분하다.

그런 생각으로 무교의 특징을 정리해보면, 질서보다는 무질서, 계획적으로 움직이기보다는 즉흥적으로 움직이기, 조용히 침잠하기보다는 역동적으로 드러내기, 규범에 갇히기보다는 자유분방하게 활동하기 등등이라 할 수 있다. 그렇다면 이제 이런 무교 혹은 굿의 특징이 과연 우리의 전통 예술에 어떻게 반영되었나를 보기로 하자.

한국 전통 예술의 미학적 특징은?

지금까지 다양한 장르의 한국 예술을 연구한 학자들이 밝힌 한국 예술의 미학적 특성을 정리해보면 다음과 같이 나열해 볼 수 있다. 이때 말하

한 권으로 읽는 우리 예술 문화

는 한국 예술은 앞에서 본 것처럼 19세기 말부터 20세기 초까지 그 형성이 마무리된 전통 예술을 말하는 것이지 고려 시대나 신라 시대 등과 같이 아주 먼 과거에 형성된 예술을 말하는 것이 아니다. 그 개개 면면을 보면 다음과 같이 정리해 볼 수 있다.

자유분방성	소박성
즉흥성	역동성
해학성(천진난만)	무기교(계획)의 기교(계획) 혹은 무관심성
비균제성(혹은 비대칭성)	친자연성 등등
세부에 대한 무관심(투박성)	

이 단어들을 보면 다는 아니지만 대부분의 특징들이 앞에서 본 무교의 특징과 맥락이 닿아 있는 것을 알 수 있다. 특히 '자유분방성'이나 '즉흥성', '비균제성', '무기교(계획)의 기교(계획)'와 같은 개념이 그러하다. 따라서 본론에서 각 장르를 하나하나 볼 때 이해를 원활하게 하려면 이 개념들이 그 장르에서 어떻게 나타나는지 간단하게 보는 게 좋을 것이다.

자유분방성과 비균제성　위에서 열거한 단어 가운데 한국의 전통 예술의 미학적 특징을 가장 잘 나타내는 단어를 고르라고 한다면 필자는 '자유분방성'을 들고 싶다. 자유분방함이란 그냥 마구 자유롭다는 의미가 아니라 일정한 규칙을 따르는 것을 싫어하는 성향을 말한다. 한국인들은 예술을 표현할 때 기존의 규칙을 따르기보다 그 규칙을 깨는 것을 더 좋아하는 것 같다. 다른 말로 하면 정해진 틀을 깬다고 할까?

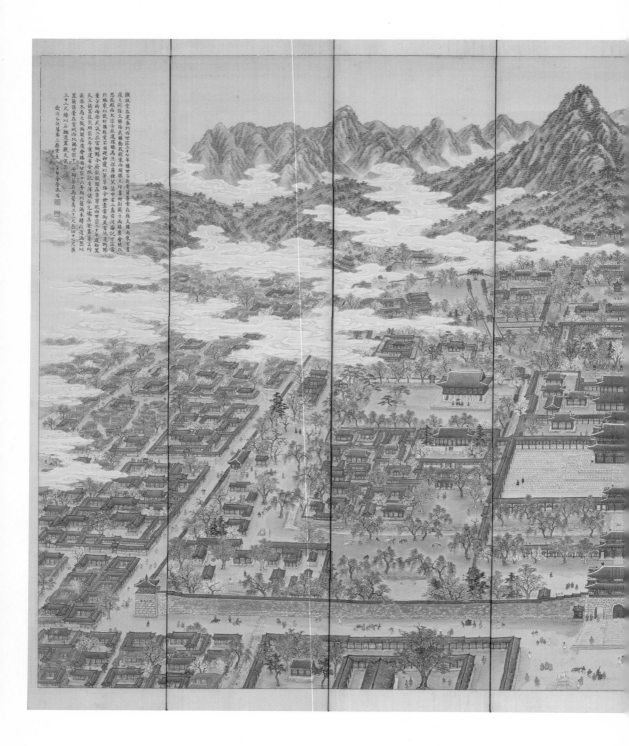

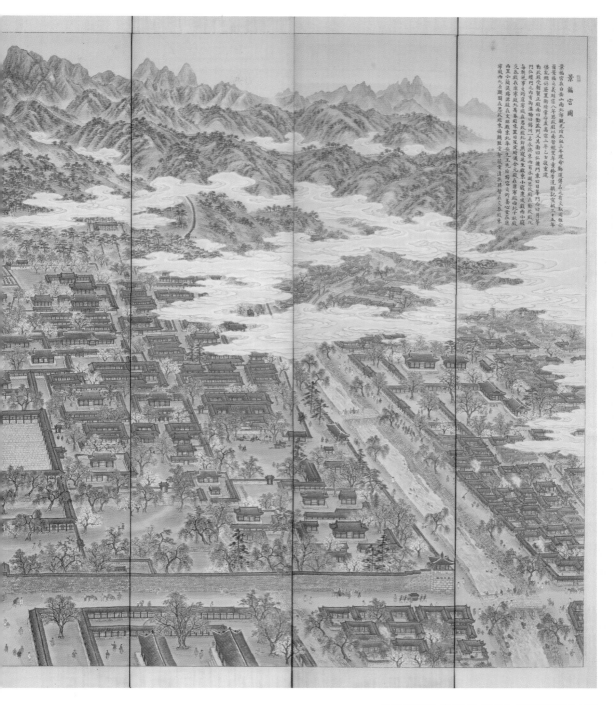

북궐도(北闕圖: 김희수 작, 1975년, 국립고궁박물관 소장)

그 예를 들어 보면, 중국에서 새로운 양식이 들어오면 한국인들은 처음에는 그 양식을 곧이곧대로 따르는 것 같지만 조금 시간이 지나면 그 양식을 파괴하는 태도가 그것이다. 이러한 성향에 가장 부합하는 예가 조선의 궁이 아닐까 한다. 조선에서는 궁을 5개 만들었는데 그중에 중국의 예를 따른 것은 법궁(法宮), 즉 제 1 궁인 경복궁밖에 없다.

원래 중국의 궁은 도성의 정문부터 궁궐의 정문을 거쳐 정전까지, 아니 그 다음에도 계속해서 궁궐의 맨 뒷문인 북문까지 모든 건물들이 일직선으로 배열되어 있다. 다시 말해 이 건물들에 일직선으로 된 선명한 중심축이 있다는 것이다. 그리고 이 중심축을 기점으로 좌우의 건물들이 대부분 대칭적으로 구성되어 있다.

여기에 가장 부합하는 예는 말할 것도 없이 북경의 자금성이다. 자금성은 궁궐의 중심 건물들이 일직선으로 도열되어 있다. 조선도 앞서 말한 것처럼 제1궁인 경복궁은 이 예를 따라 건설했다. 그래서 경복궁은 적어도 궁궐의 정문인 광화문부터 정전까지는 일직선으로 건물을 배열했고 그 뒤에도 국무회의 공간인 편전과 생활공간인 강녕전이나 교태전 등이 모두 일직선상에 놓이게 건설했다.

그러나 제2궁인 창덕궁부터는 완전히 달랐다. 자세한 내용은 나중에 건축을 볼 때 다시 살펴보겠지만 창덕궁을 위시해 창경궁, 경희궁, 덕수궁과 같은 다른 궁궐들은 모두 이 규범을 지키지 않았다. 궁궐 짓는 규범을 다 무시하고 아주 자유분방하게 지었다. 예를 들어 창경궁의 경우에는 정전부터 규범을 파괴하면서 지었다. 궁궐의 정전은 남쪽을 향해야 하는데 창경궁의 정전은 동쪽으로 향하고 있으니 그 규범 파괴 정신이 놀랍기만 하다.

그 다음에 보게 될 미학적 특성은 비균제성인데 이 특징도 자유분방한 정신과 연관이 깊다. 정신이 자유분방해서 정해진 규범을 파괴하다 보니 대칭적인 것보다는 비대칭적인 것이 많이 나올 수밖에 없다. 그래서 비균제적, 즉 균일하지 않다는 이야기가 나오는 것이다. 조선 후기의 한국인들은 대칭적인 것보다는 비대칭적인 것을 더 좋아하는 경향이 있다.

이에 대해 가장 비근한 예로 들 수 있는 것은 말할 것도 없이 조선 백자의 대표 작품이라 할 수 있는 '달항아리'이다. 이 도자기에는 좌우 대칭적인 것이 전혀 없는 것은 아니지만 좌우비대칭적인 것이 훨씬 높이 평가되고 있다. 고려청자는 대개가 좌우대칭적인 데에 반해 조선 백자는 그 반대가 된 것이다. 이것이 조선 후기의 미학이고 이런 감성은 현대에 사는 우리에게도 전달되었다.

세부에 대한 무관심　자유분방함은 또 세부에 대해 관심을 갖지 않는 성향과도 통하는 바가 있다. 한국의 예술 작품들을 보면 세부적인 데에 신경을 덜 쓰는 경향이 나타난다. 예를 들어 중국 같은 외국에서 어떤 양식이 들어오면 처음에는 그 양식을 흉내 내려고 애를 쓴다. 그러나 조금 시간이 지나면 그 전체적인 모습만 유지하고 세부적인 것은 마음대로 생략해 버리는 경향이 있다. 한 마디로 말해 대충 하는 것이다.

이에 대한 것도 많은 예를 들 수 있지만 한 가지만 들어보면, 명동 성당은 고딕 양식을 철저하게 지켜 만든 건물이라고 한다. 명동 성당과 같은 시기에 만든 약현 성당이 있다. 이 약현 성당은 서울역 뒤(중림동)라는 다소 후미진 곳에 지어서 그랬는지 몰라도 고딕 양식의 세부적인 것을 모두 생략하고 지었다. 그래서 고딕적인 맛은 나지만 단순해서 명동 성당 같은

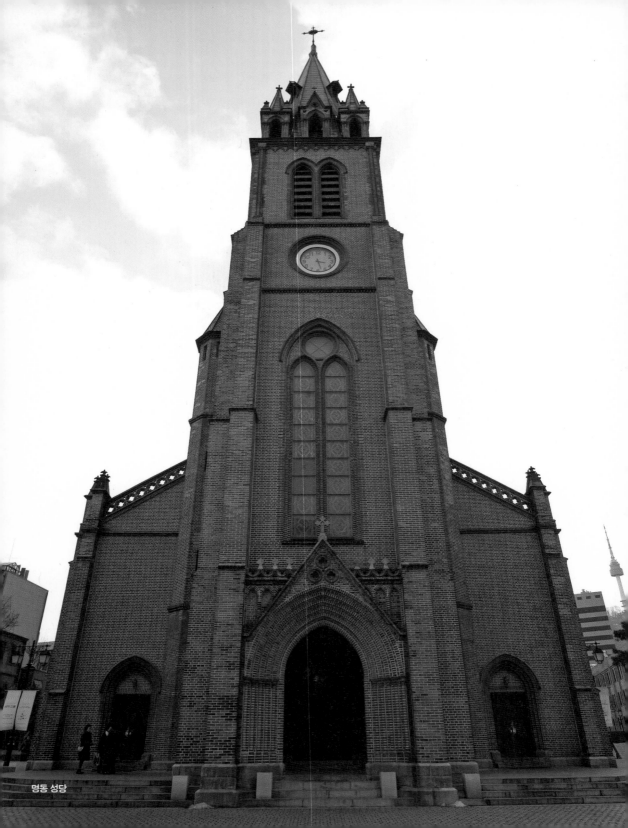

명동 성당

장엄한 맛은 나지 않는다. 이처럼 번잡한 것을 싫어하는 한국인들은 세부 약현 성당
적인 것에 신경을 쓰지 않는 대범함(?)을 보였다.

　즉흥성　　이러한 한국인의 자유분방함은 음악(그리고 춤) 분야에서는 개
성의 강조나 즉흥성이라는 특징으로 나타났다. 지금은 그렇지 않지만 원
래 한국의 전통 음악에서는 스승을 따라하는 것을 바람직하게 생각하지
않았다. 예를 들어 판소리 분야에서 창자가 한 사람의 소리꾼으로 행세를
하려면 자기만의 소리를 완성해야 한다. 그냥 스승의 소리를 흉내 내는
것은 '사진 소리'라 하여 극력 배척하였다.
　사진 소리라는 것은 스승의 소리를 사진 찍는 것 같이 따라한다고 해서

나온 이야기이다. 한국의 예인들은 이렇게 자신만의 독창성을 갖는 것을 중시한 반면 일본의 예인들은 스승의 음악을 똑같이 흉내 내는 것을 더 예술적이라고 생각했다. 그래서 만일 제자가 스승과 다른 음악을 하게 되면 그는 스승의 문하를 떠나야 했다. 한국은 완전히 이와 반대이다. 스승과 똑같은 소리를 내면 스승의 문하를 떠나야 하니 말이다.

그런데 다시 말하지만 한국인들의 이러한 예술(음악) 정신은 진즉에 없어졌다는 것을 잊어서는 안 된다. 지금은 19세기 말이나 20세기 초의 예인들이 가졌던 정도의 실력을 가진 음악가가 거의 없다. 그리고 인간문화재 제도의 영향도 있겠지만 현대 한국의 예인들은 자기만의 음악을 창조하기보다는 모방하는 데에 급급하고 있다는 인상을 받는다.

어떻든 과거에 한국의 예인들이 유달리 모방을 싫어했던 것은 아마도 한국인들의 잠재적인 기질에 자유분방한 면이 많아 그렇게 됐을 것이다. 유달리 틀이나 규격을 싫어하고 자기 마음대로 하는 것을 좋아하는 사람들이니 이런 예술의 나올 수밖에 없었을 것이다. 이렇게 틀을 싫어하니 한국 음악은 즉흥성이 강하다. 주어진 것을 그대로 답습하기보다 그때그때의 분위기나 상황에 맞추어 하는 것을 좋아하기 때문에 즉흥성이 강하게 나올 수밖에 없는 것이다.

즉흥성으로 하면 민속음악의 챔피언이라 할 수 있는 시나위를 따라갈 음악이 없을 것이다. 이 시나위 음악은 남도 굿판에서 연주되던 음악이다. 굿판에서 '무지랭이'들이 연주하는 음악이니 악보고 뭐고 없다. 악사들이 그냥 모여서 시작한다. 아무 것도 맞추지 않고 음악을 연주하니 처음에는 맞는 것이 하나도 없다.

물론 이 시나위 음악에 형식이 전혀 없는 것은 아니다. 그러나 악보가

없으니 그저 그날 자기가 하고 싶은 대로 연주한다. 그렇게 조금 호흡을 맞추다 보면 악기 사이에 서로 공명하는 때가 생긴다. 그러나 이런 시간이 오래 가지는 않는다. 그 시간이 지나면 다시 제각각 자기가 연주하고 싶은 대로 뿔뿔이 흩어져서 제 마음대로 연주한다.

시나위 음악이 어떻다는 것은 아무리 이렇게 글을 써도 이 음악을 잘 모르는 사람은 선뜻 동감하기가 힘들다. 게다가 지금은 시나위를 제대로 연주할 수 있는 기량을 가진 사람도 거의 없다. 요즘은 시나위도 모두 악보를 보고 연주하고 있다. 그래서 현장성이 완전히 사라졌다. 이것은 어쩔 수 없는 일이다. 이전처럼 굿이 생활화 되지 않았기 때문에 굿 음악인 시나위가 이전 수준을 유지하지 못하는 것은 어쩔 수 없는 일이리라. 이 즉흥성이라는 주제는 뒤에 음악을 말할 때 다시 상세하게 언급될 것이다.

무기교의 기교　한국의 전통 예인들은 어떤 작품을 만들 때 계획을 철저하게 세우고 그 계획에 맞게 예술품을 만들기보다 즉흥적으로 하는 것을 더 좋아했다. 물론 조선의 예술가들도 꼼꼼하게 하는 경우가 없는 것은 아니다. 그러나 그보다는 마음에 이끌리는 대로 하는 경우가 더 많았다.

막사발

여기서도 역시 한국의 장인들은 중국이나 일본의 장인과 다름을 보인다. 중국이나 일본의 장인들은 대충하는 것보다 꼼꼼하게 하는 것을 좋아하기 때문이다.

이런 미학적 특징을 가장 쉽게 발견할 수 있는 예술 장르는 공예이다. 그중에서도 흔히들 '막사발'로 불리는 작품에서 우리는 이러한 특징을 가장

용이하게 발견할 수 있다. 이 사발은 만든 사람이 아름답게 만들겠다는 의도를 갖지 않고 만들었는데도 그 모습이 뛰어나 사람들로부터 많은 칭송을 받았다. 특히 이 사발은 일본의 장인들에 의해 그 아름다움이 가장 먼저 눈에 띄었다. 이 일본의 공예가들은 이런 사발을 일생에 한 번이라도 만들 수 있다면 여한이 없겠다는 말을 했다는 이야기가 전해온다.

일본 장인들에 따르면 이 그릇은 조선 도공이 만든 게 아니라 자연이 조선 도공의 손을 빌어 만든 것이다. 도공이 그릇을 아름답게 만들려고 한 흔적이 없기 때문이다. 이 그릇이 이렇게 보이는 것은 조선의 도공이 의식적으로 기교를 부리려고 하지 않았기 때문이다. 자신의 의도를 내세우지 않고 무의식적인 마음으로 그릇을 만들었으니 자연이 만들었다고 하는 것이다.

그런데 이처럼 이 그릇을 만들 때 기교를 부리지 않았다고 하지만 고차원적으로 볼 때에는 그게 또 기교라 할 수 있다. 이를테면 고차원적인 수준의 기교인 것이다. 이런 성향은 이것 하나만 독립적으로 존재하는 경우는 적고 다른 성향, 즉 자유분방성이나 친자연성과 같은 성향과 혼재되어 있는 경우가 많다.

소박성　조선 후기 예술에서 보이는 몇몇 특징을 열거했는데 앞에서 본 것과는 조금 성향이 다른 특징도 있다. 소박성이 그렇다. 조선의 작품들을 보면 소박한 것들이 많다. 이 점은 일단 자유분방성과는 별 관계가 없는 것처럼 보인다. 그러나 여기에도 조선인들의 자유분방성이 비록 낮은 수준에서지만 나타나고 있어 재미있다. 소박성이 가장 잘 드러나 있는 조선의 예술품을 찾으라면 필자는 조선의 목가구를 들고 싶다. 그중에서도 흔

한 권으로 읽는 우리 예술 문화

히 사방탁자라 불리는 가구를 보면 조선의 소박성이 무엇인지 대번에 알 수 있다.

이 가구는 칠을 강하게 하거나 화려한 장식 등이 일절 없고 간결한 선과 면 분할로만 만들었다. 이 가구에는 나무의 결이 보이지 않을 정도로 칠을 하지 않기 때문에 자연스럽게 나무의 결, 즉 나이테가 잘 보인다. 조선 사람들은 이렇게 인간의 손길을 최소한하고 대신 자연이 드러나게끔 하는 것을 좋아했다. 이러한 경향은 앞에서 본 막사발에서도 발견할 수 있었다.

조선 목가구
(사방탁자)

조선의 목가구가 소박하게 된 데에는 성리학의 영향이 클 것이다. 성리학은 바깥으로 화려하게 보이는 것에 대해서는 별 관심이 없었다. 그런 때문으로 생각되는데 조선에는 화려한 예술품들이 그리 많지 않다. 선비들이 공부하는 서원 건축이 그렇고 백자가 그러하며 선비들의 옷이 그렇다. 목가구도 이런 모습을 반영하고 있다. 목가구의 이러한 간결성 때문에 이 가구를 현대에 가져와도 전혀 문제가 없다. 현대의 어떤 건축과도 조선의 목가구는 잘 어울린다.

그런데 재미있는 것은 이런 간결한 조선의 목가구에도 자유분방함이 보인다는 것이다. 하나하나의 작품은 대단히 간결하고 소박하지만 이 가구들을 만들 때마다 그 치수가 달라지는 것이 그것이다. 그래서 완전히 똑같은 작품은 나오지 않는다. 결과가 이렇게 된 것은 이 가

구를 만들 때 정해진 규범이 있어 만들 때마다 똑같이 만드는 것이 아니라 눈대중으로 적당히 하는 면이 있기 때문이다. 이런 면은 일본의 목공예에서는 결코 발견될 수 없는 점이다. 대충하는 것은 아무리 보아도 조선 사람들의 특기인 모양이다.

친자연성　마지막으로 놓쳐서는 안 되는 조선 예술의 특징은 친자연성이다. 한중일 동북아 삼국의 예술에는 모두 친자연적인 개념이 내재되어 있다. 이들은 자연과의 조화를 매우 중요하게 생각했기 때문이다. 그런데 그 자연과 조화되는 모습이 세 나라에서 조금씩 다르게 나타난다. 일본이나 중국은 인간의 노력으로 자연을 만들려고 시도했다면 한국은 인간의 간섭을 최소한으로 줄이고 자연을 가능한 한 있는 그대로 유지하려고 했다. 이 점은 본론에서 훨씬 더 자세히 언급할 것이다.

다른 예술 분야보다 특히 건축을 논할 때 자연성에 대해 많이 논의하게 될 것이다. 건축은 다른 어떤 예술 장르보다도 자연과 가깝기 때문이다. 건축은 자연이 바로 무대가 되니 자연과의 연관성을 이야기하지 않을 수 없다. 건축도 그렇지만 조경은 더욱더 자연과의 연관성이 깊다. 조경은 인간이 창출해내는 자연이라고 할 수 있지 않을까? 그 때문으로 생각되는데 조경에는 그것을 만든 사람의 자연관이 그대로 드러난다. 따라서 한국과 중국과 일본의 정원을 분석해 보면 이 세 나라 사람들이 자연을 어떻게 감지했는지를 정확히 알 수 있다.

이 친자연성에 대해 다소 조급한 결론을 내려 본다면, 동북아 삼국 사람들은 모두 친자연적인 성향을 갖고 있다. 이것은 특히 서양과 비교해볼 때 그렇다. 우리 동북아 삼국, 그중에서도 중국과 한국은 풍수지리론 같은

친자연적인 이론을 만들고 신봉했듯이 자연과 매우 조화로운 관계를 갖고 있었다. 풍수론은 자연을 살아 있는 것으로 보는 이론이니 이 이론만 따르면 자연을 결코 해할 수 없을 것이다.

이 삼국의 예술이 모두 매우 친자연적인 성향을 가졌지만 강도 면에서 한국이 더 친자연적이라 할 수 있다. 왜냐하면 조금 전에 말한 것처럼 과거의 한국인들은 인위적인 것을 만들 때 가능한 한 자연을 손상하지 않으려 했기 때문이다. 조선의 건축 가운데에는 창덕궁을 그 예로 들 수 있다. 왕궁이면서도 언덕을 깎지 않고 그냥 그 위에 건설한 것이 창덕궁이다. 이런 왕궁은 다른 나라에서는 쉽게 발견되지 않는다.

한국 예술의 친자연적인 성향은 그 어떤 나라의 것보다도 두드러져 이렇게 하나의 특징이 되었다. 그 정도로 한국 예술은 자연에 대한 배려가 강하다고 할 수 있다. 그러나 이 점도 다르게 생각해볼 수 있다. 한국인들은 앞에서 말한 것처럼 계획 없이 무심하게 하는 것을 좋아하다보니 자연도 있는 대로 놓아 둔 것 아닌가 하는 생각도 든다. 그런데 여기서도 잊어서는 안 될 것이 있다. 현대의 한국인들은 이런 생각을 잊었다는 것이다. 현대 한국인들은 이 때문에 세계에서 가장 반자연적인 민족이 되었다고 말할 수 있는 지경이 되었다.

그 외의 특징들

지금까지 본 특징과는 조금 다른 특징이 또 발견되는데 우선 조선 예술가들이 지닌 해학성(혹은 유머, 익살)을 보자. 조선의 예술가들은 아주 웃기는 사람들이다. 이 점은 앞에서 싸이 현상을 이야기하면서 이미 언급했다. 따라서 여기서는 간략하게만 보자.

조선의 장인들은 자유분방한 성격을 갖고 있어 사물을 진지하게 대하기보다 코믹하게 보는 것을 좋아했던 것 같다. 앞에서 나는 이런 예가 가장 잘 드러나는 분야가 민화일 것이라고 했다. 민화 중에도 까치 호랑이 같은 그림은 익살스럽기 짝이 없다. 우리 민화에서처럼 호랑이가 고양이처럼 귀엽고 코믹하게 묘사되는 경우는 중국이나 일본에서는 잘 발견되지 않는다. 게다가 그림을 그리는 구도도 매우 익살스럽다. 개인적인 생각에 그칠 수 있겠지만 조선의 민화는 어떤 면에서는 한국을 대표한다고 할 수 있을 정도로 한국인의 정서와 살갑게 닿아 있다. 보면 볼수록 친근하기 때문이다.

서산 마애삼존불

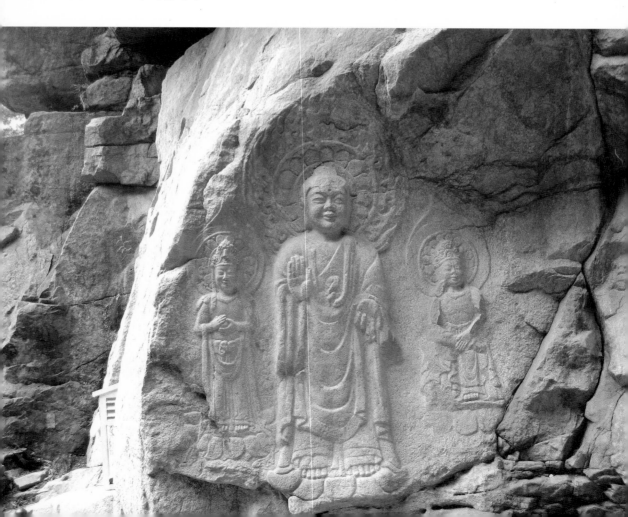

이렇게 익살스럽고 자연스럽게 묘사하다보니 조선의 미술품에서는 천진난만한 모습이 자주 발견된다. 방금 전에 본 민화 호랑이들이 그렇다. 이 호랑이들은 천진난만하기 짝이 없다. 맹수의 무서움이라고는 눈을 씻고 보아도 찾을 수 없다. 흡사 아이들이 장난스럽게 그린 그림 같기만 하다. 그래서 그런지 그저 천진난만한 것이 아니라 따뜻하고 다정하다. 이런 그림을 보고 절로 기분이 좋아지는 것은 나뿐만이 아닐 것이다.

천진난만한 작품들은 대개가 민간에서 나오는데 길가에 무심하게 있는 (돌)장승이나 돌미륵 역시 이 성향을 보여주는 대표적인 작품들이다. 이 작품들은 보통 그 지역의 사람들이 별 생각 없이 자신들을 표현한 것이다. 그냥 표현만 했지 자기를 드러나게 하려는 그런 사적인 의도가 없다. 그래서 천진난만한 작품이 나오는 것이다. 이런 석상들은 한반도 전역에서 많이 발견된다. 사실 이런 모습은 조선 후기에만 보이는 것이 아니라 백제나 신라 시대 작품에서도 보인다. 가장 비근한 예가 서산 마애삼존불이라 할 수 있다. 조선 후기의 것은 삼국 시대의 것들을 정신적으로 이은 것 아닌지 모르겠다.

지금까지 한국 예술의 특징에 대해 아주 간략하게 설명해보았는데 예술 작품들을 설명할 때 항상 부딪히는 한계가 있다. 예술품은 가시적인 것이라 이렇게 필설로는 묘사하기가 힘들다는 것이다. 그래서 지금까지 한 설명 가지고는 한국 예술의 모습을 상상하기 힘들지 모른다. 그러나 이러한 개념들을 알고 있지 않으면 한국 예술이라는 큰 바다에 빠져 헤맬 확률이 높다. 이제 이 개념들을 염두에 두고 각 장르들의 작품들을 살펴보자. 그러면 각각의 예술품들을 훨씬 잘 이해할 수 있을 것이다.

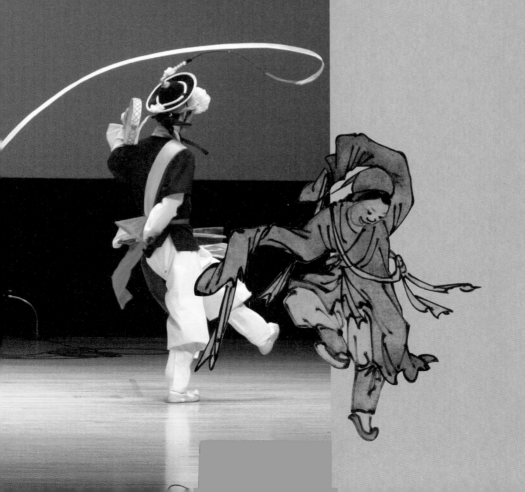

음악
이야기

제1부 | # 음악 이야기

1. 국악은 우리의 일상 문화인가?

　요즘 주위를 돌아보면 전통 문화가 옛날처럼 사람들의 생활 속에 들어와 있지 않은 것을 알 수 있다. 이것을 음악을 예로 들어 설명해보자. 과거에 한국인들은 즐거우면 진도아리랑 같은 민요를 불렀다. 그리고 우리 춤을 추었다. 그런데 지금은 이런 노래나 춤을 일상 속에서 하는 사람은 거의 없다. 대신 나이가 조금 든 사람들은 트로트나 옛 팝송을 듣는다거나 부를 것이고 젊은 사람들은 요즘 유행하는 힙합 계통의 노래를 즐길 게다.

　이 상황을 더 확실하게 알고 싶으면 노래방을 생각하면 된다. 사람들에게 현대 한국인들의 음악 문화가 무엇이냐고 물으면 대답이 잘 나오지 않는다. 그러나 문화란 이해하기에 어려운 개념이 아니다. 그냥 사람들이 어떤 것을 많이 하면 그것이 문화가 되기 때문이다. 물론 사람들이 많이만 한다고 해서 그것이 바로 문화적 현상이 되는 것은 아니다. 어떤 현상이

문화적인 트렌드를 형성하려면 어느 정도 지속이 되어야 한다. 그래서 한 번 반짝하고 스러지는 현상은 문화라고 할 수 없다.

이런 시각에서 현대 한국인들의 음악 문화를 보면 금세 그 사정을 알 수 있다. 한국인들이 음악과 관련해서 무엇을 가장 많이 하는가를 보면 되기 때문이다. 그렇다면 대답은 아주 간단하지 않을까? 한국인들이 음악 생활을 할 때 가장 많이 하는 것이 무엇일까라는 질문에 대답하면 되기 때문이다.

현대 한국인들의 음악 문화는 노래방 문화다! 한국인들이 음악과 관련해서 가장 좋아하고 많이 하는 것은 말할 것도 없이 노래방 가서 노래 부르는 것이다. 따라서 노래방 문화가 바로 우리의 음악 문화가 된다. 노래방 문화를 고급문화로 보든 저급문화로 보든 그런 것에는 관심 둘 필요가 없다. 문화에서는 그런 가치판단적인 평가를 하지 않기 때문이다. 그런데 한국인들은 왜 노래방 문화를 자신들의 음악 문화라고 생각하지 않는 것일까?

추정컨대 한국인들은 문화라고 하면 무엇인가 고상한 것이어야 한다고 생각해 노래방 문화가 자신들의 음악 문화가 되리라고는 상상하지 못하는 것 같다. 노래방에 가서 술 마시고 노래하는 것은 그저 여흥일 뿐이지 그게 문화가 되리라고는 여기지 않은 것이다. 그런데 이 노래방에 가서 한국인들이 즐겨 부르는 노래는 어떤 노래인가? 앞에서 본 대로 전부 현대 대중가요이다.

노래방에서 국악 계통의 노래를 부르는 사람은 거의 없다. 그렇지 않은가? 노래방에 가서 밀양 아리랑 같은 향토색 짙은 옛 민요를 옛날 방식으로 부르는 사람이 어디 있는가? 이제는 노인들도 이런 민요를 부르지 않

는다. 여기에서 노래방 이야기를 이렇게 장황하게 늘어놓는 이유는 현대 한국인들이 국악과 아주 멀어졌다는 것을 보여주기 위함이었다.

노래만 그런 것이 아니다. 한국인들은 옛 춤도 더 이상 추지 않는다. 추고 싶어도 요즘 대중음악의 박자는 국악 박자와 달라 옛 춤을 출 수가 없다. 우리는 과거에 춤을 추는 것을 '덩실 덩실' 춘다고 했다. 이렇게 표현한 이유는 우리 음악이 3박자로 되어 있기 때문이다. 3박자가 되어야 넘실넘실 대면서 춤을 출 수 있다. 서양의 왈츠도 3박자로 되어 있지만 박자의 내부 구조가 우리 박자와 다르기 때문에 넘실대면서 추는 것이 어울리지 않는다(박자의 내부 구조는 다소 전문적이라 여기서는 그냥 통과하자).

그런데 지금 우리가 노래방에서 부르는 서양풍의 노래는 거의가 다 4박자로 되어 있다. 그래서 이런 가요를 가지고는 우리 춤을 추려고 해도 가능하지 않다. 박자 간에 충돌이 나기 때문이다. 그 때문에 우리는 대중가요를 부를 때 어쩔 수 없이 모두 서양적인 몸짓을 한다. 그 결과 단군 이래 처음으로 한국인들은 전통적인 몸짓을 완전히 잊어버렸다.

멀어졌지만 그래도 가까운 곳에 있는 국악 이런 예를 통해 우리는 우리가 전통 음악(그리고 춤)과 이전과는 비교도 안 되게 멀어진 것을 알 수 있다. 이것은 어쩔 수 없는 일이다. 그렇지 않은가? 우리는 우리 역사 최초로 과거의 것을 대부분 버렸으니 음악 문화도 그런 현실을 따라갈 수밖에 없었을 것이다. 이유야 어떻든 우리는 우리 옷을 버렸고 우리 집(한옥)을 버렸으며 음식은 부분적으로만 전통을 계승하고 있다. 이렇게 전통 것을 다 버리고 서양 문화를 좇고 있는데 음악만 과거의 것을 고집할 수는 없을 것이다.

그럼에도 불구하고 국악은 전통 예술 중에 가장 많이 살아 있다고 할

수 있다. 전통 예술 중에 국악은 그래도 우리 주위에서 비교적 쉽게 접할 수 있기 때문이다. 그 현상을 우리는 우선 방송에서 찾을 수 있다. TV에서는 사람들이 보든 안 보든 국악 프로그램이 사라진 적이 없다. 예를 들어 KBS1 같은 국영 방송에서는 오래 전부터 일주일에 한 시간은 의무적으로 국악 프로그램을 방영하고 있다(이것은 MBC도 마찬가지이다). 그런가 하면 FM 방송에서도 KBS1의 경우 하루에 3시간은 국악을 틀어주고 있다. 그러다 점차로 국악에 대한 수요가 늘어나자 급기야는 국악만 다루는 라디오 방송(국악방송)이 만들어졌다. 따라서 사람들은 이제 아무 때나 자신이 원하면 국악을 들을 수 있게 되었다.

사정이 이럴 수 있었던 것은 우선 한국인들이 여전히 국악을 좋아하고 있기 때문일 것이다. 국민들이 국악을 좋아하니 국악인들도 계속해서 배출되었다. 국악인들은 개인별로 스승과 제자의 형식으로도 배출되었지만 더 많이 배출된 곳은 전국에 있는 대학의 국악과이다. 그 많은 국악과가 문을 닫지 않고 돌아간다는 것은 우리 사회에서 여전히 국악을 소비하고 있기 때문일 것이다.

비판적인 입장에서 보면 우리 국악은 앞에서 말한 대로 우리 생활 속에 녹아들어 있지 않다. 그보다는 전시용으로 이용되는 경우가 더 많다. 다시 말해 우리 국악은 공연을 위해서 존재하는 공연용 예술이라는 비판을 피할 수 없을 것 같다. 소수의 국악 전문가들이 자기들끼리만 보고 듣는 '공연을 위한 공연'만 한다고 해도 그리 틀린 말은 아닐 것이다.

그리고 국악이 행사용으로만 쓰인다는 비판도 이해할 만하다. 예를 들어 외국인처럼 우리 문화를 잘 모르는 사람들을 위한 행사가 있을 때 국악 공연이 들어가는 경우가 많다. 한국인들은 그것을 자신들의 전통 음악

이라고 소개하는데 정작 한국인 본인들은 그 음악을 하지 않는다.

이것은 우리가 전통 문화를 외국인들에게 소개할 때 항상 겪는 이율배반(?)적인 현상이다. 예를 들어 외국인들에게 한국 문화 체험을 시킬 때 우리는 많은 경우 전통차를 마시게 하고 한복을 입어보게 하는데 정작 한국인 본인들은 전통차를 마시지도 않고 한복을 입고 다니지도 않는다. 그래서 전통차고 한복이고 다 행사용이나 전시용이라는 것이다. 국악도 이런 비판에서 결코 자유로울 수 없겠다.

지금도 간간히 보이는 국악의 흔적 이처럼 국악이 삶의 현장에서는 사라졌다고 해도 우리 한국인들의 의식 깊은 곳에는 여전히 그 음악의 흔적이 남아 있다는 것을 인정해야 한다. 예를 들어보면 이런 것이다. 우리가 일상적으로 쓰는 한국어 역시 국악적인 선율로 이루어져 있다. 일상어를 더 구성지게 하면 국악이 되기 때문이다. 말과 음악은 하나라고 할 수 있을 정도로 가까우니 이런 현상이 가능한 것이다.

이와 관련해 들 수 있는 가장 비근한 예가 2002년 월드컵 때 처음으로 나온 '대한민국'이라는 구호이다. 이 구호는 한국인들 사이에서 자연스럽게 만들어졌기 때문에 국악적인 요소가 들어갈 수밖에 없었을 것이다. 복잡한 것은 피하고, 이 구호는 우리의 전통 박자인 3박자가 아니라 4박자로 되어 있지만 악센트를 주는 박자가 맨 처음에 나오기 때문에 한국형 4박자가 되었다(서양 음악의 4박자는 악센트가 세 번째 음에 걸린다). 그래서 국악적이라고 하는 것이다.

그런 생각을 갖고 보면 우리의 생활 속에서 국악이 여전히 이용되고 있는 모습이 꽤 눈에 띈다. 예를 들어 스님들이 예불을 할 때 경 읽는 모습

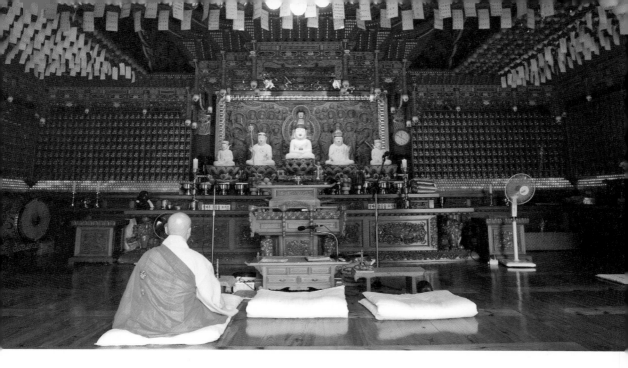

을 보면 영락없이 국악적인 운율로 되어 있는 것을 알 수 있다. 서양 음악 **스님의 독경하는 모습**
에서는 음계나 음정을 매우 중요시 여기는 데에 비해 스님들의 독경은
그것들을 다 무시한 상태에서 노래를 한다는 점이 매우 국악적이라는 것
이다.

　이것을 보다 더 쉽게 이해하기 위해 기독교와 비교해보자. 교회에서 찬
송가를 부를 때에는 모든 사람이 악보에 따라 음정을 맞추어 불러야 한
다. 남녀나 노소가 서로의 음역이 다른 데에도 한 멜로디만 내야 한다. 그
러나 절에서는 다르다. 절에서 독경할 때에는 모든 사람이 조를 무시하고
자기 음정대로 부른다. 하기야 악보도 없으니 어디다 어떻게 맞추어야 할
지 모르지만 말이다. 그런데 그렇게 각자가 자기 조대로 불러도 전체적으
로는 좋은 조화를 이룬다.

　이런 형식은 남도 굿판에서 하는 시나위 음악에서 발견된다. 아니, 이런

형식의 원형이 바로 이 시나위 음악이라고 해야 할 것이다. 이 음악을 연주할 때에 각 악기들은 각각의 소리를 낸다. 장단만 맞춘 상태에서 각 악기들이 자기 식대로 연주한다. 이렇게 하는 것이 국악(특히 민속악)의 모습인데 절에서는 아직도 이런 음악이 연행되고 있다는 것이다. 굿판 이야기가 나와서 말이지만 무당들이 하는 굿판에는 여전히 조선 후기에 사용하던 국악이 연주되고 있다. 어쩌면 현대의 일상 속에서 우리 음악이 온전하게 연주되고 있는 곳은 이 굿판뿐일지 모른다.

그 외에도 우리의 생활 속에서는 국악이 꽤 많이 발견된다. 사실 서울 사람들은 매일 국악을 접한다 해도 과언이 아니다. 왜냐하면 앞에서도 언급했지만 지하철 환승 음악으로 퓨전 국악곡이 쓰이고 있기 때문이다. 또 MBC TV가 사용하는 '만나면 좋~은 친구 MBC 문~화방송' 같은 로고송도 전형적인 국악곡이다. 그런가 하면 광고에도 국악이 종종 등장한다. 박동진 명창이 어떤 약품을 선전하면서 '우리 것은 좋은 것이여' 하던 것은 이미 고전이 되었다. 최근(2013년)에는 휴대 전화기 광고에 어린 국악 신동이 나와 우리의 주목을 집중시킨 적이 있었다. 또 지금은 조금 뜸해졌지만 명절 때만 되면 '마당놀이' 같은 국악 작품이 나와 많은 인기를 끌었던 것도 기억난다.

국악이 살아남은 것은 이렇게 우리 국민들이 우리 음악을 알게 모르게 좋아하고 있었기 때문일 것이다. 다시 말해 국악이 그만큼 우리 국민들의 정서를 잘 대변하고 있어 이런 일이 생겼을 것이라는 것이다. 사정이 그렇다면 우리 음악에 대해 알아보는 것은 우리 자신과 우리 문화를 이해하는 데에 많은 도움을 줄 것이다.

원래 우리 음악 전통에서 음악과 노래와 춤은 하나였다. '악가무(樂歌舞)'

일체'라는 말이 그 사정을 말해준다. 이것은 연주와 노래와 춤이 하나라는 뜻인데 이 때문에 한국의 전통 예인들은 악기 연주와 노래와 춤을 모두 다 해야 했다. 그 중에 하나만 하는 것은 받아들여지지 않았다. 다시 말해 한국의 음악가들은 악기를 연주할 뿐만 아니라 그 음악에 맞추어 노래를 하고 춤을 출 줄 아는 사람들이었다. 이것을 서양 음악에 적용하면 바이올리니스트가 연주도 하고 그 음악에 맞추어 노래도 하고 춤도 추는 것인데 서양 음악에서는 이런 모습이 어울리지 않는다.

사정이 이러하니 여기서 우리는 한국의 전통무용은 따로 다루지 않을 것이다. 악가무가 일체이니 굳이 따로 다룰 필요성을 느끼지 못하는 것이다. 그래서 춤은 음악을 다루면서 가장 핵심적인 부분만 다룰까 한다. 사실 무용은 우리의 전통 예술 가운데 가장 우리의 일상과 멀어진 분야이다. 일상 속에서 우리의 춤을 거의 만날 수 없기 때문이다. 그런 때문도 있어서 춤을 따로 다룰 필요를 그다지 느끼지 못한다.

그러나 우리의 전통 예술 가운데 가장 한국적인 것을 꼽으라면 우리 춤이라는 것도 잊어서는 안 된다. 다른 분야는 중국으로부터 많은 영향을 받았지만 춤에는 중국과 전혀 다른 한국의 고유의 몸짓이 있기 때문이다. 우리 고유의 춤인 살풀이가 그렇고 승무가 그렇다. 이런 몸짓은 우리나라에서만 발견되는 전형적인 한국적인 몸 표현이다.

2. 국악에는 어떤 음악이 있을까?

이제 가장 기본적인 정보를 소개하는 것으로 우리 국악에 대한 설명을

시작해보자. 일단 우리 음악은 상층민들이 듣는 정악(正樂)과 기층민들이 듣는 속악(俗樂)으로 나눌 수 있다. 상층민이란 왕과 그 인척들, 그리고 많은 수의 귀족(양반)을 말한다. 반면 기층민이란 평민이하의 계층을 말한다고 보면 되겠다. 이 양 계층은 서로 다른 음악을 즐겼는데 조선 중기까지는 이 두 계층의 음악이 만나는 일이 없었다.

조선 후기가 되면 양반들이 기층의 음악에 관심을 갖기 시작하는데 그러다 나중에는 아예 기층민들과 같이 음악을 만든다. 대표적 예가 판소리라고 했다. 판소리는 원래 굿판에서 여흥으로 부르던 노래였다. 그러다 점차 발전해 오늘날의 판소리가 됐는데 판소리가 여기까지 오는 데에는 양반들의 도움이 컸다. 반면에 기층민들은 상층의 음악을 거의 향유하지 않았다. 기층 음악이 대단히 풍부했기 때문에 굳이 상층의 음악이 필요하지 않았을 것이다. 하기야 기층민들이 상층의 음악을 접할 길도 없었다. 아울러 기층민들의 정서에는 상층 음악이 어울리지 않았기 때문에 상층의 음악에 그다지 관심이 없었을 것이다.

정악, 상층의 음악 – 궁중 음악과 귀족(양반) 음악

상층의 음악은 다시 왕실에서 연주되는 음악과 양반들이 듣는 음악으로 나눌 수 있다. 왕실 음악인 궁중 음악이 우리와 거리가 먼 것 같지만 외려 더 가까울 수도 있다. 왜냐하면 이 궁중 음악은 지금도 우리 가까운 곳에서 연주되고 있기 때문이다. 이에 관해서는 곧 보게 될 것이다.

궁중 음악은 다시 제사 음악과 잔치 음악, 그리고 행진 음악으로 나뉘는데 이 가운데 우리 현대 한국인에게는 제사 음악이 가장 낯설지 않을까 싶다. 제사 지낼 때만 쓰는 음악이 따로 있다고 하니 말이다. 조선에서는

유교 사상에 따라 의례로 상징되는 예(禮)와 음악이 하나라고 생각했기 때문에 제사를 지낼 때에는 당연히 음악이 들어가는 것으로 생각했다. 그리고 왕실 제사는 대단히 중요한 행사였기 때문에 이때만 쓰는 음악을 따로 만들었다. 이 제사 음악은 지금도 남아 있다. 이 음악은 현재 무형문화재로 등록되어 있을 뿐만 아니라 지금도 정기적으로 연주되고 있어 우리와 그다지 멀지 않은 곳에 있음을 알 수 있다.

궁중 음악에는 어떤 것이 있을까? 정악 가운데 가장 중요한 음악이라 할 수 있는 제사 음악으로는 '종묘제례악'과 '문묘제례악'이 있는데 잘 알려진 것처럼 종묘제례악은 유네스코에 인류무형유산으로 등재되어 있다. 우리나라의 무형유산 가운데 이 종묘제례악이 첫 번째로 유네스코에 선정되었으니 그 비중을 알 수 있지 않을까. 이 음악은 동북아시아의 왕실 제사 음악 가운데 유일하게 남아 있는 것으로 그 역사가 500년이 넘는다. 게다가 이 음악은 중국 음악이 아니라 세종이 고려의 음악을 바탕으로 친히 작곡한 음악이다. 이것을 아들인 세조가 다시 편곡해 그때부터 종묘에서 드리는 제사에서 사용해 지금에 이르고 있다. 지금도 매년 5월 첫째 주 일요일에는 이 음악이 연주되고 제사가 치러진다.

반면에 문묘제례악은 종로구 명륜동에 있는 성균관에서 공자를 제사 지낼 때 쓰는 음악이다. 성균관은 성균관대 정문을 지나면 바로 오른쪽에 있는데 오늘날로 치면 국립대학이라 할 수 있다. 이 기관은 나라에서 공자를 비롯한 유교의 성인들에게 제사 드리고 학생들을 교육해 관리로 키우는 것을 목적으로 만든 교육기관이다. 이렇게 나라가 운영하기 때문에 국립대학이라고 하는 것이다.

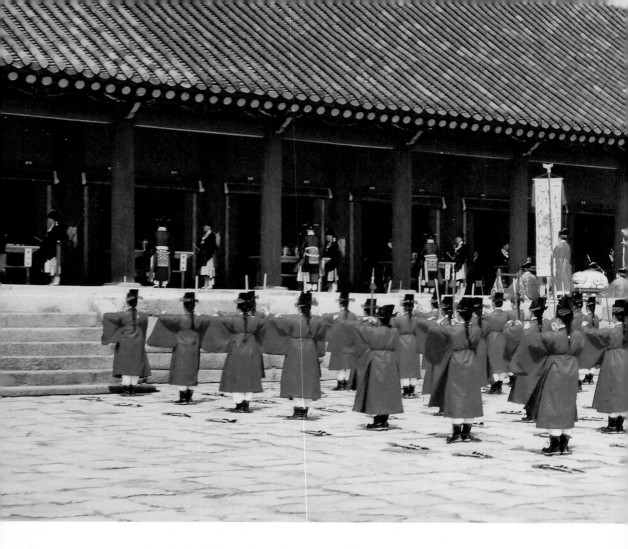

이곳에서 제사를 지낼 때에는 반드시 음악이 연주되어야 하는데 원래 이 음악은 중국 음악이었다. 지금도 그 음악을 들어보면 조선의 음악과는 많이 달라 매우 생소한 것을 알 수 있다. 따라서 왜 조선 땅에서 중국 음악을 쓰면서 제사를 지냈을까 하는 의심이 들 수도 있겠다. 그러나 그것은 전혀 이상한 일이 아니다. 중국에서 하던 제사를 송두리째 가져다 재현한 것이기 때문이다. 현대 한국인들이 성당에서 미사를 드릴 때 예수를 제사

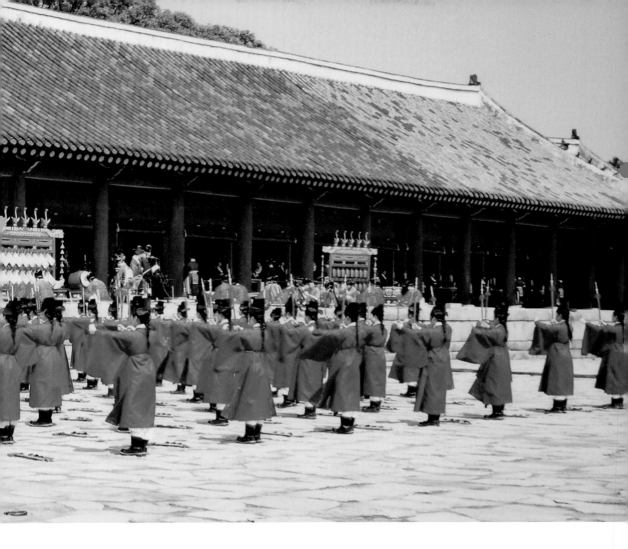

지내면서 서양 노래인 찬송가를 부르는 것과 다름이 없다(천주교에서 미사

를 드리는 것은 제사지내는 것과 같다!).

종묘제례
매년 5월 첫 일요일
에 봉행

　그런데 조선 초에 보니 이 음악이 끊어져 더 이상 전해오지 않았다. 고

려 말에 있었던 혼란 때문에 이 음악이 사라진 것인데 사정은 중국도 마

찬가지라 중국에서도 이 음악은 절멸되고 없었다. 이것을 안타깝게 생각

한 세종은 음악에 정통한 박연 등과 같은 신하들에게 명해 이 음악을 복

음악 이야기 **63**

원시킨다. 중국에서도 사라진 중국 음악을 새롭게 탄생시킨 것이다. 그래서 조선은 이 음악을 가지고 조선조 내내 공자를 제사 드렸다.

이 음악과 관련해 우리나라와 중국은 재미있는 이야기로 얽혀있다. 중국은 이 음악의 원조 국가이니 당연히 이 음악이 있었다. 그런데 20세기에 이르러 중국이 공산주의 혁명을 거치면서 혼란에 빠지자 이 음악이 사라졌다. 중국의 공산당 정권은 과거의 문물을 무시했기 때문에 그 당연한 영향으로 이런 음악에 그다지 관심을 두지 않아 사라져버린 것이다.

그러나 우리는 이 음악을 지금까지 잘 보존하고 있었을 뿐만 아니라 이 음악의 고향인 중국에 역수출했다. 극히 최근에 중국에서 이 음악과 제례 전체를 그대로 베껴간 것이 그것이다. 그래서 그들도 공자의 고향인 곡부에 있는 공자 사당에서 우리의 제례에 따라 제사를 지내고 있다. 이런 것을 통해 보면 우리 조상들이 우리의 문화 전통을 얼마나 아꼈는지 알 수 있다.

궁중음악에는 제사 음악만 있었던 게 아니라 잔치 음악도 있었다. 그 가운데 수제천(壽齊天)이라는 곡은 대표적인 잔치곡이다. 이 곡은 정악의 백미라고 하는데 흡사 용이 하늘로 승천하는 것 같은 느낌이 드는 웅장한 곡이다. 이 느낌은 아무리 말로 표현하려 해도 안 된다. 그러나 그렇다고 해서 이 음악을 들려주어봐야 대부분이 한국인들은 아무 느낌도 받지 못할 것이다. 대신 매우 생소하게만 느낄 것이 틀림없다. 왜냐하면 어렸을 때 이런 곡을 들을 기회가 없어 익숙하지 않을 것이기 때문이다.

원래 음악이라는 것이 그렇다. 새로운 음악을 접했을 때 그 곡을 제대로 감상하려면 상당한 시간이 필요하다. 어떤 음악이든 친숙하려면 시간이 많이 걸리는 법이기 때문이다. 그런데 우리는 이 음악을 감상하기 위

해 시간과 정성을 투자하지 않았으니 이 음악이 이해되지 않는 것은 당연하다. 그러나 국제적인 평가는 달랐다. 이곡은 진즉에 국제 사회에서 인정받아 십수 년 전에 프랑스에서 열렸던 세계민속음악 경연대회에서 1등상을 차지했다(우리의 정악을 민속음악이라고 하는 게 이상하지만).

귀족 음악에는 어떤 것이 있나?　그 다음에 볼 것은 선비들의 음악이다. '가곡', '가사', '시조'가 그것인데 이것 역시 현대 한국인들에게는 매우 생소한 음악일 것이다. 지금은 일상생활 속에서 거의 아무도 이런 노래를 하지 않기 때문에 그렇게 느낄 것이라는 것이다.

이 가운데 시조는 조금은 예외라 그래도 1970년대까지는 민간에서 많은 사람들이 이 노래를 불렀다. 특히 산 같은 곳에 사람(주로 나이 든 남자)들이 모이면 가부좌하고 앉아 박자를 맞추기 위해 손으로 무릎을 치면서 시조를 노래하던 모습이 기억난다.

"태산이 높다하되 하늘 아래 뫼이로다...."라는 시조는 학교에서도 배우는 친숙한 작품이다. 여기에다 멜로디를 넣어 노래로 부르면 시조창이 되는 것이다. 이런 노래들이 거의 사라지게 된 데에는 여러 이유가 있을 것이다. 그 이유 중에 하나는 이 노래의 빠르기가 지금 우리가 겪는 속도감과 너무 다르다는 것을 들 수 있을 것이다.

이런 노래들은 무엇보다도 아주 느리다. 우리가 즐겨 부르는 대중가요가 아무리 느려도 시조만큼 느린 것은 없다. 시조, 그리고 대부분의 정악곡이 이렇게 느린 것은 이전 사람들이 음악에 대해 갖고 있던 생각 때문이다. 이전 사람들은 우리와는 사뭇 다른 음악관(音樂觀)을 가지고 있었다. 그들은 음악을 어떻게 생각했을까?

다 그런 것은 아니지만 조선조 사람들에게 음악이란 마음을 가라앉히기 위한 것이었다. 특히 양반 같은 상층민들이 그런 생각을 갖고 있었다. 천천히 진행되는 음악을 들으면 우리 마음은 차분하게 된다. 그렇게 마음을 가라앉히면 마음 속 깊은 곳에 있는 참 마음을 경험할 수 있게 된다. 따라서 빠른 음악은 멀리 해야 했다. 빠른 음악은 사람을 흥분하게 해 깊은 내면을 볼 수 없게 만들기 때문이다.

뿐만 아니라 이 음악은 당시 사회가 돌아가는 속도와도 잘 어울렸다. 잘 알고 있는 것처럼 당시는 사회가 돌아가는 속도가 매우 느렸다. 지금은 서울에서 부산 가는 데에 2시간 내지 3시간이면 족하지만 당시는 15일 이상이 걸렸다. 이렇게 느린 사회에는 느린 음악이 어울리는 것이다. 음악은 사회 문화의 일부이니 사회의 추세를 좇아가는 것은 당연한 일이라 하겠다.

조선의 정악은 분명 지금처럼 모든 것이 정신없이 빨리 돌아가는 현대 사회에는 맞지 않을지 모른다. 그러나 이런 음악에는 품위가 있다. 그리고 모든 것이 별 이유 없이 빨리만 돌아가는 이런 세상에서 이처럼 느린 음악을 향유한다면 또 다른 세계를 경험할 수 있어 자신의 삶을 풍부하게 만들 수 있을 것이다.

행진 음악에 대해 마지막으로 정악 가운데에는 또 생소한 음악이 있다. 행진 음악이라고 불리는 대취타가 그것이다. '취타'란 '부는' 악기(취악)와 '치는' 악기(타악)를 함께 연주하는 것이다. 이 음악은 왕이나 고관, 혹은 군대들이 행진할 때 연주되었다. 그런데 앞에서 말한 것처럼 오늘날에는 다른 정악곡보다 외려 이 음악을 접하기가 쉬워졌다. 왜냐하면 경복궁 등

과 같은 고궁에서 수문장 교대식을 할 때 바로 이 음악을 연주하기 때문이다(지금은 이 음악을 연주하고 있지 않지만). 그런데 재미있는 것은 행진 음악이라고는 하지만 서양의 행진 음악(예를 들어 '라데츠키' 행진곡)과 비교해보면 아주 느린 것을 알 수 있다. 우리 음악은 이렇게 느렸다.

〈평양도〉 중 판소리 장면
(서 있는 사람은 명창 모흥갑)

민속악, 기층의 음악

이제 민속악을 볼 차례이다. 우선 성악부터 보자. 조선의 성악 가운데 단연 뛰어난 것은 말할 것도 없이 판소리다. 판소리는 일찌감치 유네스코의 인류무형문화유산에 등재되었으니 그렇게 말할 수 있을 것이다(2003년에 등재). 무형유산 가운데에는 2번째로 등재되었다. 판소리의 우수성과 특이성을 진즉에 세계가 인정한 것이다.

판소리는 왜 특이한 음악인가? 이 판소리는 우리 민속 음악, 아니 전체 국악 가운데에서도 아주 특이한 음악이다. 왜냐하면 다양한 국악 곡 가운데 천민부터 왕족까지 모든 계층이 좋아한 유일한 음악이었기 때문이다. 우리 예술 장르 가운데 이런 장르는 없었다. 대부분의 경우 사람은 자기가 속한 계층이 좋아하는 예술만 좋아하지 계층을 넘나들면서 모든 예술을 좋아하지는 않는다. 그런데 판소리는 계층에 관계없이 모든 조선 사람들이 좋아했으니 특이하다는 것이다.

판소리는 본디 전라남도 굿판에서 생겨났다. 굿판에서 연주하던 사람들이 여흥으로 부르던 노래들이 점차 발전되어 판소리가 된 것이다. 이렇듯 굿판이라는 천민들의 놀이터에서 생겨난 판소리를 양반들이 좋아할 리가 없었다. 그래서 처음에 양반들은 이 판소리에 아무 관심도 갖지 않았다. 그러다 19세기에 들어서면서 서서히 양반들이 이 음악을 주목하기 시작했다. 왜냐하면 그 음악에 우리 민족의 절절한 애환이 담겨 있다고 느꼈기 때문이다. 우리 민족의 마음이 담겨 있어 양반들도 감동한 것이다. 이렇게 서서히 양반들의 관심을 받기 시작한 판소리는 급기야는 판소리꾼을 후원하는 양반들까지 생겨나는 양상을 맞게 된다.

사정이 이렇게 변하자 소리꾼들이 더 적극적이 되었다. 당시에 판소리꾼들의 꿈은 양반에게 발탁되는 것이었다. 양반 후원자 하나만 잡으면 먹고 사는 데에 지장이 없는 것은 말할 것도 없고 명성까지 얻을 수 있었기 때문이다. 그래서 소리꾼들은 서울로 가기를 원했다. 서울에 가야 기회가 많이 생기기 때문이다. 예를 들어 양반의 자제가 과거에 붙으면 그 양반은 잔치를 해야 하는데 이때 판소리꾼은 반드시 포함되었다. 만일 소리꾼이 이런 자리에 들어갈 수 있다면 그 사람은 소리꾼으로 성공한 것이다.

그래서 판소리꾼들은 양반들의 마음을 얻으려고 많은 노력을 했다. 그러려면 우선 양반들이 좋아하는 내용을 노래해야 했다. 그 일환으로 그들은 한문은커녕 한글도 모르면서 아주 어려운 한문 용어들을 노래 가사에 포함시켰다. 그런 유식한 문구를 가지고 노래를 해야 양반들이 좋아했기 때문이다(이 가사는 양반이 주었을 것이다). 그래서 지금도 판소리 가사를 보면 어려운 한자말들이 즐비한 것을 알 수 있다.

판소리의 인기는 왕실에도 전해졌는데 고종의 아버지인 대원군이 가

장 대표적인 예라 하겠다. 대원군은 운현궁에 살면서 전국에서 유명한 판소리꾼들을 불러 소리를 하게 했다. 그의 첩 가운데에는 유명한 여류 명창이 있었을 정도로 그는 판소리를 좋아했다. 소리꾼이 만일 이런 무대에 초대되었다면 그의 미래는 아주 밝았을 것이다.

　이처럼 대원군이 판소리를 좋아해서 그랬는지 그의 아들인 고종도 판소리를 매우 좋아해 궁궐로 소리꾼을 초청해 듣기도 했다. 어떤 때는 고종이 판소리를 듣고 너무 감동한 나머지 의자에서 내려와 소리꾼의 손을 덥석 잡았다는 이야기도 전해진다. 더 재미있는 이야기도 있다. 만일 궁궐로 초청해서 그 소리를 직접 들을 수 없는 소리꾼이 있으면 전화로 그의 소리를 들었다는 것이 그것이다. 이렇게 판소리가 전 국민이 좋아하는 예술이 된 데에는 여러 가지 이유가 있을 것이다. 그 이유 중에 하나는 판소리의 내용이 유교적 덕목과 통하는 면이 있다는 것을 들 수 있다.

　지금 우리가 즐겨 부르는 판소리들을 보면 거의 대부분이 유교적 덕목과 관계되어 있는 것을 알 수 있다. 즉 부녀간의 효를 중시한 심청전, 형제

판소리 공연

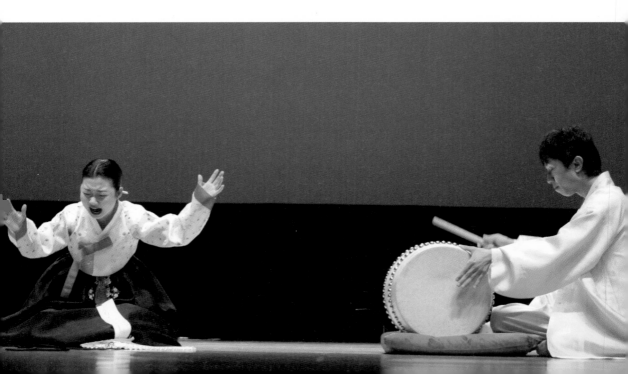

간의 의를 강조한 흥부전, 여자의 정절을 노래한 춘향전, 그리고 약자가 꾀로 살아남는 이야기인 토끼전, 전쟁을 노래한 적벽가 등 대부분의 소리가 유교에서 가장 중요한 덕목인 효와 제, 정조 등을 노래하고 있지 않은가? 원래 판소리에는 이보다 훨씬 더 많은 곡이 있었는데 중인 출신의 신재효라는 사람이 정리를 하면서 이런 유교적 덕목을 강조한 곡만 남겼다. 판소리에는 남녀 간의 진한 사랑을 담은 노래도 많이 있었는데 이런 노래들은 신재효가 다 제외시켰다. 유교를 중시하는 당시 사회 분위기에는 이런 노래가 어울리지 않는다고 생각한 것이리라.

이렇게 전 국민이 좋아했기 때문에 이 판소리에는 우리 음악의 특징이 잘 반영되어 있다. 우선 북 장단 하나에만 맞추어 소리꾼 혼자 노래하는 것이 그렇다. 이처럼 단출하게 연주하는 성악은 전 세계적으로 드문 것이다. 물론 소리꾼은 북을 치는 고수와 함께 대화를 하기도 한다. 그러나 대부분은 혼자 대사를 하고 노래를 하면서 그 이야기에 나오는 모든 인물들의 역할을 자기 혼자서 다 소화한다. 그래서 판소리를 두고 '일인 오페라(one-person opera)'라고 부르는 이유가 여기에 있다.

그러나 그렇다고 해서 고수의 의미가 약해지는 것은 아니다. 판소리에서 고수는 대단히 중요한 역할을 한다. 소리꾼이 소리를 잘 끌고 나아가기 위해서는 고수가 잘 받쳐 주어야 하기 때문이다. 받쳐 주는 것으로 끝나는 게 아니라 좋은 고수 없이는 제대로 된 판소리가 나오지 않는다는 의미에서 고수의 중요성은 아무리 강조해도 지나치지 않는다.

힘을 중시하는 판소리 창법　어떻든 이렇게 혼자 소리를 전부 하다 보면 어떤 때는 5시간이 걸릴 수도 있다. 이것은 매우 힘든 일이다. 엄청난 에너

지가 소모되기 때문이다. 서양 오페라처럼 여럿이 같이 노래하는 것도 힘든 일인데 판소리는 그것을 모두 혼자 하니 얼마나 힘들겠는가?

이런 초인적인 일을 할 수 있는 것은 소리꾼이 신명이 나기 때문이다. 소리꾼이 소리를 하다 신명이 나서 무아경에 빠지면 그 다음부터는 그 신명을 타고 노래하기 때문에 오래 노래를 해도 힘든지 모른다. 이것은 사람이 신 또는 신명이 나면 아무리 어려운 일도 쉽게 하는 것과 같은 이치이다. 일상생활에서도 어떤 일에 몰두해서 신이 나면 힘들어 보이는 일도 재미있게 되는 것과 같은 것 아닐까?

이렇게 힘이 넘치니 판소리는 매우 시끄럽다. 마구 소리를 질러대기 때문이다. 그냥 시끄러운 것도 견디기 힘든데 판소리는 그 소리가 거칠기 짝이 없다. 소리가 다 갈라진다. 판소리에서 제일 좋은 소리로 치는 것을 보면 가관이다. 서양 성악과는 달라도 너무 다르다. 서양에서는 머리를 울려서 내는 고운 소리를 최고로 쳤는데 판소리에서는 목을 쉬게 해서 내는 소리를 좋아했다.

사실 판소리는 소리꾼의 성대를 혹사시켜 목을 쉬게 한 다음 그 상태 그대로 굳혀 부르는 노래이다. 그래서 판소리꾼들의 목소리는 항상 쉬어 있다. 그렇게 해서 내는 소리 가운데 제일 좋은 소리를 '천구성(혹은 청구성)'이라고 하는데 이는 '하늘이 내린 목소리'라는 뜻이라고 한다. 그런데 이 천구성을 묘사하는 것을 보면 과연 이게 사람이 내는 소리인가 의아하게 만드는 대목이 있다.

전통적으로 천구성이란 '쇠망치로 내는 소리와 같이 견고하고 강한 철성(鐵聲)'과 '쉰 듯이 컬컬하면서도 힘이 충만한 수리성'이 합쳐진 소리를 말한다. 어떻게 사람이 내는 소리를 쇠망치에 비유하고 쉰 소리가 최고라

고 하는지 판소리는 아예 기괴하기까지 하다. 그런 소리를 하다가 고음 부분에 가서 소리를 마구 질러대는데 그때 나오는 소리를 '쎅소리'라는 범상치 않은 이름으로 부른다. 이것은 돼지 멱따는 소리라고 하는데 판소리에서는 이 소리를 잘 내야 소리 잘 한다는 칭송을 받는다.

서양 성악에서 가장 많이 쓰는 창법은 벨칸토 창법일 터인데 이 창법을 쓰면 아주 고운 소리가 난다. 반면 판소리에서는 고운 소리를 그리 좋아하지 않는다. 그보다는 힘이 있고 큰 소리를 높이 평가하는데 작은 소리를 낼 때에도 그저 작게만 하는 것이 아니라 실한 소리를 낼 것을 주문한다. 그러니까 판소리는 소리에서 힘을 추구하지 아름다움을 추구하지 않다고 할 수 있다. 예술에서 아름다움보다 힘을 추구하니 판소리는 매우 특수한 예술 장르가 아닐 수 없다.

스승과는 다른 소리를 내야 우리 국악에서 가장 피하는 게 있다면 그것은 제자가 스승의 음악을 따라 하는 것이다. 따라서 판소리계에도 스승의 소리를 따라하면 안 되는 것으로 되어 있다. 스승의 소리를 있는 그대로 따라 해서 나오는 소리를 '사진소리'라고 하는데 스승의 소리를 사진 박듯이 그대로 흉내 낼 때 쓰는 용어이다. 국악에서는 자신만의 독창적인 소리를 내는 것을 가장 중요하게 생각한다. 아무리 스승을 존경한다 해도 그의 소리까지 따라 해서는 안 된다. 대단한 창의 정신이라 하겠다. 이것은 판소리꾼들의 연마과정을 보면 더 쉽게 알 수 있다.

판소리꾼들은 대체로 다음과 같은 과정을 거쳐 소리꾼이 된다. 먼저 여러 스승들을 찾아다니며 그 스승이 잘 하는 노래를 배운다. 춘향가를 잘 하는 스승도 있고 심청가를 잘 하는 스승도 있다. 판소리꾼은 각각의 스

승을 찾아가서 그들이 잘 하는 노래만 배운다. 그렇게 웬만큼 배우면 산에 들어가 스승 없이 혼자 연습에 몰두한다.

이때 소리꾼은 자기 소리를 개발하기 위해 엄청난 노력을 하는데 그 여파로 소리꾼은 몸이 아주 아플 수 있다. 이럴 때 소리꾼들이 똥물을 먹는다고 알려져 있는데 그런 일이 없는 것은 아니지만 흔한 일은 아니라고 한다. 이렇게 노력한 끝에 자기만의 소리가 나오게 되면 그때 그는 진정한 소리꾼으로 다시 태어나게 된다. 소리꾼은 이 과정을 거쳐야 다른 사람들 앞에서 공연을 할 수 있는 자격증을 따는 것이다.

위의 예를 통해 우리는 한국의 예인들이 얼마나 개성을 중요시 하는지 알 수 있다. 이것은 이웃나라 일본의 예인들과는 다른 모습이다. 일본 예인들은 자기 스승이 하는 것을 그대로 흉내 내는 것이 정도(正道)로 되어 있다고 한다. 그렇지 않고 제자가 자기만의 스타일을 개발하면 그는 쫓겨난다.

재미있는 것은 이런 전통이 현대에도 그 흔적을 남기고 있다는 것이다. 비근한 예를 들어보면, KBS1 TV 프로그램 중에 '전국노래자랑'이라는 것이 있다. 이것은 원래 일본의 NHK TV 프로그램을 베낀 것이라고 하는데 그 채점 방식이 판이하다. 일본에서는 기성 가수의 스타일을 그대로 따라해야 높은 점수를 받는데 한국에서는 기성 가수를 따라 하면 감점이 된다. 한국에서는 아무리 노래를 잘 해도 기성가수의 모창을 하면 인정을 받지 못한다.

어떻든 이처럼 우리 음악에서는 개성을 강조해 유파라는 것이 많이 생겨난다. 이것은 스승의 것에서 가지치기를 하는 것이다. 자신만이 개발한 가락이 다른 사람들로부터 인정을 받으면 xx 류로 인정받는 것이 그것이

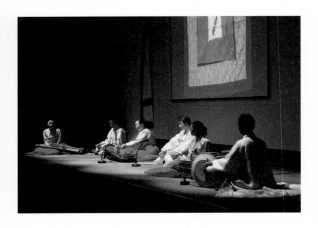

시나위 연주

다. 예를 들어 황병기 류 가야금 산조라고 하면 황병기가 재해석한 가야금 산조라는 뜻이 된다. 같은 곡인데 연주하는 사람에 따라 연주가 달라지기 때문에 이렇게 부르는 것이다. 그러나 그냥 연주법이 달라서는 안 되고 다른 예인들로부터 독창성이 충분히 있다고 인정을 받아야 유파로서 성립이 가능하다.

이런 상황이 국악에서는 상식처럼 되어 있어 그 특이함을 잘 모르지만 이것을 서양 음악에 적용시켜 보면 얼마나 재미있는 것인지 알 수 있다. 가령 모차르트 바이올린 협주곡을 연주하는 데 정경화류 모차르트 바이올린 협주곡이 있고 이자크 펄만류의 모차르트 바이올린 협주곡이 있다고 하면 얼마나 이상하겠는가?

시나위 – 즉흥의 챔피언 민속악 가운데 판소리가 성악의 으뜸이라면 기악의 으뜸은 단연 시나위 음악이다. 시나위는 전라남도 굿판에서 연주하던 곡이다. 주로 죽은 사람을 위해 굿을 할 때 연주했다. 여러 악기들이 사용되는데 특히 아쟁이라는 악기의 소리가 두드러진다. 소리가 애절하고 아주 슬픈데 이 소리를 들으면 가장 한국적인 소리라는 느낌이 든다. 아울러 징을 많이 사용하는데 이 징 소리 역시 사람의 마음을 많이 울린다.

이 음악의 가장 큰 특징은 즉흥적이라는 것이다. 이 음악은 악보 없이 연주하는 음악이었다. 가장 밑바닥에서 하던 음악이니 악보를 놓고 격식

한 권으로 읽는 우리 예술 문화

을 차릴 필요가 없었을 것이다. 아니 우리 음악은 대부분은 다 외워서 하기 때문에 악보가 필요 없었다. 그렇다고 해서 규칙이 아예 없는 것은 아니다. 각 악장 마다 장단은 정해져 있다. 가령 이번 장은 '굿거리장단'이라고 하면 장단에 맞지 않게 연주하는 것은 안 된다. 그러나 그것 빼고 다른 것은 연주자가 자유로이 할 수 있다.

이 곡은 조금 과장되게 말하면 처음부터 즉흥적으로 연주한다. 그래서 처음에는 음도 서로 맞지 않는다. 그러나 전체적으로는 묘하게 조화를 이룬다. 이렇게 연주하다 연주자들이 서로를 의식해 서로에게 맞추어 연주하는 대목도 나온다. 그러나 그런 시간은 오래 가지 않는다. 다시금 악사들이 곧 제멋대로 연주하고 싶은 대로 연주하기 때문이다. 남과 맞추어 연주하기보다 자기 흥에 겨워 연주하는 것을 더 선호하기 때문이다. 이처럼 악사의 개성이 가장 잘 드러나는 음악이 바로 이 시나위이다.

우리 현대 한국인들은 처음에는 이런 음악을 무시했다. 악보도 없고 제멋대로 연주하니 그게 마뜩치 않았던 것이다. 그리고 많은 한국인들이 미신이라고 여기는 천한 굿판에서 하던 음악이니 더 관심을 갖기 싫었을 것이다.

그런데 풍문에 따르면 미국의 재즈 연주가들이 이 음악을 듣고 크게 칭송했다고 한다. 이 풍문이 사실이라면 그들은 왜 우리의 시나위 음악을 높이 평가했을까? 재즈 음악의 묘미는 중간에 각 악기들이 즉흥적으로 독주하는 데에 있다(이것을 '애드립'이라고 부른다). 자기 느낌에 따라 형식에 구애받지 않게 자유롭고 맘껏 연주하는 것이다. 이런 연주에 익숙한 사람들이니 즉흥이 기본 콘셉트로 되어 있는 시나위를 보고 반할 수밖에 없었던 모양이다. 그런데 재즈는 일정 부분에서만 즉흥적인 연주를 하는 데에

비해 시나위는 처음부터 즉흥으로 연주하니 대단하다는 것이다.

이 곡이 즉흥으로 연주되는 곡이라고 해서 아무나 할 수 있다고 생각하면 안 된다. 외려 가장 어려운 곡이 이 곡이다. 이것은 최고의 기량을 가진 사람만이 자기 멋대로 연주하면서 다른 연주자와 조화를 이룰 수 있기 때문이다. 그런 까닭에 지금 이 음악을 제대로 연주할 수 있는 사람은 극히 적다고 한다. 그만큼 어려운 음악이다. 이렇게 연주하니 오늘 연주와 어제 연주가 다를 수 있다. 연주자의 기분이나 상황이 다르면 나오는 소리가 얼마든지 달라질 수 있는 것이다.

시나위는 '부조화의 조화'를 이루는 음악　또 시나위 음악을 들어보면 서로 조화가 되지 않는 멜로디가 많이 나온다. 제멋대로 연주하니 그럴 수밖에 없다. 그런데 우리가 즐겨듣고 즐겨 부르는 서양 음악에는 조화를 이루지 않는 멜로디가 나오는 법이 없다. 정확하게 한 선율의 음을 내던가 아니면 화음을 맞추어서 불러야 하기 때문이다. 그러나 이 시나위 음악은 그런 게 없다. 제각각의 음의 영역에서 그냥 소리를 내면 된다. 서양 음악의 입장에서 보면 화음이 맞지 않는다. 그런데 시나위 음악은 이상하게 조화를 이룬다. 이른바 부조화 속의 조화이다.

이런 시나위 음악을 체험할 수 있는 현장이 있다. 지금 국악인들이 연주하는 시나위는 악보를 보고 하기 때문에 불협화음이 잘 발견되지 않는다. 그래서 엄밀히 말하면 그들이 연주하는 음악은 시나위 음악이라고 할 수 없다. 이 음악보다 더 시나위적인 음악은 앞에서 잠시 언급했지만 스님들이 예불할 때 단체로 하는 염불이다.

이 염불에는 여러 사람이 참여하는 데도 불구하고 기준이 될 만한 일정

한 키, 즉 조(調)가 없다. '다장조'니
'라단조'니 하는 그런 게 없다는 것이
다(물론 국악에는 서양과는 다른 조가 있
기는 하다). 그냥 자기가 편한 대로 박
자만 맞추면서 연주하면 된다. 그래
서 나이나 성별에 관계없이 같이 염
송하는 것이 가능하다.

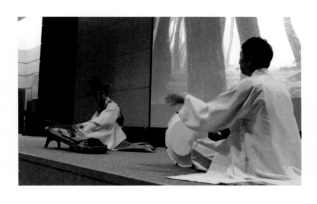

이쟁 산조 연주

　사실 우리 인간은 남녀노소의 음역대가 다르다. 여성이 남성보다 4~5도
높은 소리를 내기 때문이다. 그래서 여성의 음역에 맞추어져 있는 노래는
남성이 따라 하기 힘들다. 반대도 마찬가지이다. 그래서 남녀가 같이 노래
를 부를 때 '키'를 맞추는 일이 퍽 힘들다. 서양 노래는 음에 정확히 맞추
어 연주해야 한다. 음이 안 맞거나 화성이 안 맞으면 음악으로 인정받지
못한다. 그런 의미에서 서양 음악은 따라 하기 힘들다고 하겠다.

　그러나 시나위 음악은 다르다. 그냥 자기 음역대로 소리 내면 되기 때
문이다. 그러면서도 조화를 이루어야 하는데 이것은 앞서 말한 대로 고수
만이 할 수 있다. 최고의 고수만이 자기 소리를 내면서도 다른 사람과 조
화를 이룰 수 있기 때문이다. 이렇게 보면 우리 민속 음악은 이상한 음악
이 아니라 아주 어려운 음악이라고 할 수 있을 것이다. 우리 음악의 입장
에서 보면 남녀가 나이를 불문하고 똑같은 소리를 내야 하는 서양 음악이
이상한 음악처럼 보일 수 있다.

　산조 음악도 즉흥적!　한국인들은 이렇듯 태생적으로 자유분방하기 짝이
없다. 다른 사람과 같아지는 것을 극도로 싫어한다. 이것은 산조 음악도

마찬가지이다. 산조는 '가야금 산조', '대금 산조'처럼 악기 하나가 독주하는 곡이다. 반주는 장구뿐이다. 이렇게 장구 반주에만 맞추어 연주하는 음악은 전 세계적으로도 드물다고 한다. 이 점에서 산조 음악은 다른 나라에서 볼 수 없는 매우 특이한 음악이라고 할 수 있다.

원래 이 음악은 시나위 합주에서 독주곡 형태로 발전한 것이다. 시나위 음악을 연주하는 악기들이 혼자 나와 연주하는 것이다. 그래서 시나위와 같은 점이 많다. 시나위도 그렇지만 이 음악 역시 느린 장단에서 시작해 점점 빨라졌다가 다시 천천히 연주하는 것으로 끝난다. 빠른 장단 가운데에는 '자진모리'나 '휘모리' 같은 것이 있는데 이것은 '자지러지게 몰다'와 '회몰아 치듯이 몰다'와 같은 의미를 갖고 있다.

산조라는 단어의 뜻은 '허튼 가락'이다. 제멋대로 연주하는 가락이라는 것이다. 그래서 이 음악도 즉흥성을 매우 강조한다. 이 음악도 악보가 없이 배우고 가르치니 그럴 가능성이 매우 크다. 그리고 악보 없이 연주하니 할 때마다 다른 연주가 나올 수 있다. 연주하다가 자기도 모르는 기가 막힌 가락이 나오는 경우가 있기 때문이다. 그러다 연주가 끝나면 그 가락을 잊어버리기도 한다.

이 음악이 얼마나 즉흥적인가는 다음의 일화를 통해 알 수 있다. 1960년대의 일이다. 당시 가야금의 명인이었던 심상건 옹에게 하루는 어떤 대학생이 레슨을 받았다. 그 다음날 그 대학생은 어제 배운 그대로 가야금을 쳤다. 그러자 심 옹은 자신이 그렇게 친 적이 없다고 하면서 학생을 꾸짖었다. 심통이 난 학생은 이번에는 심 옹이 치는 것을 녹음했다. 그 다음날도 같은 일이 반복됐다. 학생은 분명 심 옹이 가르친 대로 쳤는데 심 옹은 자신이 그렇게 치지 않았다고 했으니 말이다. 그래서 이번에는 학생이

어제 심 옹이 했던 연주를 녹음기로 틀어줬다. 그러자 심 옹은 '이건 어제 소리지 오늘 소리가 아니다'라고 하면서 학생의 항의를 일축해버렸다. 한국 음악가들은 이렇게 즉흥에 능했다.

살풀이춤의 한국성은? 이런 시나위 음악이나 산조 음악에 맞추어 추던 춤이 바로 살풀이라는 춤이다. 이 춤은 한국 민속 무용 가운데에 백미라 불린다. 이 춤을 잘 추는 분 가운데에 고령의 이매방이라는 분이 있다. 이 춤과 연관해 이 분에 대한 이런 이야기가 전해온다. 수 년 전에 불란서 아비뇽 축제 관계자가 한국 무용가를 초청하기 위해 한국에 왔다. 그들은 이런 저런 한국의 현대 무용가들이 추는 춤을 보았는데 만족할 수 없었다. 한국 무용가들이 추는 춤은 자기네들 춤과 다르지 않았기 때문이다.

살풀이춤

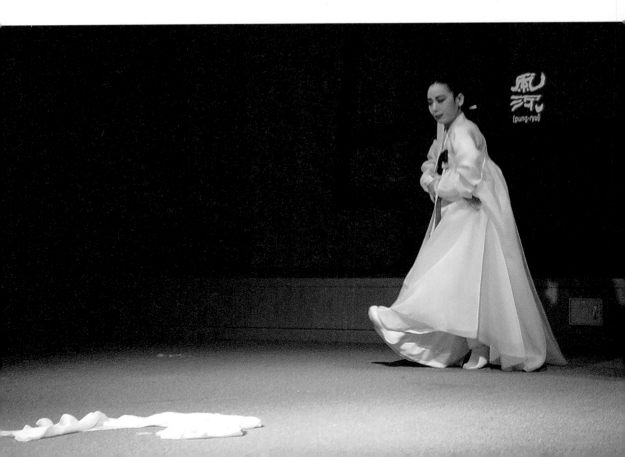

그러다 마지막에 이매방의 춤을 보고 입이 딱 벌어졌다고 한다. '사람이 어떻게 춤을 저렇게 잘 출 수 있느냐'고 하면서 말이다. 이매방의 춤에서 극도로 높은 예술성을 간파한 것이다. 그런데 현대의 한국인들은 대부분 이매방의 춤을 보아도 아무런 감흥을 얻지 못한다. TV에서 이매방이 직접 추는 춤이 나오면 바로 채널을 돌려버리는 게 우리의 현실이다. 이것은 우리가 학교에서 춤을 읽는 방법을 교육받지 않았기 때문이다.

우리 춤은 서양의 대표적인 춤인 발레와 매우 다르다. 가장 다른 것은 우리 춤은 내면적인 감흥을 중시한다는 것이다. 발레는 화려한 많은 동작으로 외부에 어떻게 보이는가에 역점을 두고 추는 춤이다. 그래서 동작들이 대단히 외향적이고 수직적이다. 수직적이라고 하는 것은 위로 향하는 동작이 많다는 것이다. 그들은 서양 문화의 근원인 하늘, 즉 신이 있는 곳으로 더 가까이 가기 위해 발끝으로 선다. 그것이 모자라다고 생각할 때에는 여자 무용수를 남자 무용수가 버쩍 들어올린다. 신이 있는 하늘로 더 가까이 가고 싶은 것이다.

이에 비해 한국 춤에서는 하늘로 향할 이유가 없다. 외려 우리의 고향이라 할 수 있는 땅으로 더 가까이 가기 위해 애를 쓴다. 그래서 한국 춤에서는 발끝으로 서지 않고 발꿈치로 선다. 그게 자연스럽기 때문이다. 우리가 걸음을 걸을 때 항상 발꿈치를 먼저 내딛듯이 말이다. 그런 까닭에 한국 춤에서는 점프하는 일이 거의 없다. 뛰더라도 땅에 더 가까이 가기 위해 뛸 뿐이다.

그리고 발레에서는 춤추는 이의 감정 상태가 중요하게 취급되지 않는다. 발레의 동작은 이미 다 짜여 있어 그것을 그대로 추면 되기 때문이다. 발레에는 많은 기본적인 동작들이 있는데 이것을 가지고 자기 춤을 짠다.

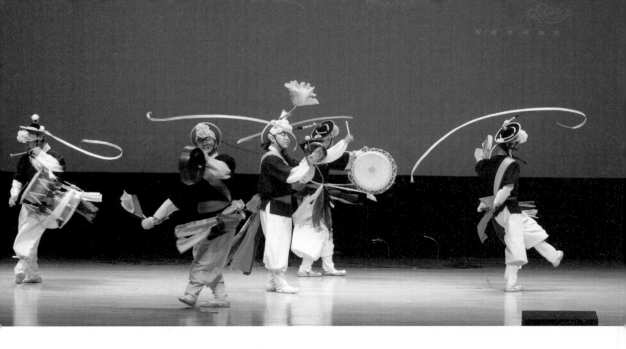

춤을 출 때에는 이렇게 짠 것만 가지고 추지 다른 동작이 들어가면 안 된 판굿
다. 따라서 즉흥성이 들어갈 여지가 없다.

　그러나 한국 춤은 이렇게 진행되지 않는다. 한국 춤은 무엇보다도 내향
적이다. 외부로 어떻게 보일까에 대해서는 별 관심이 없다. 무용수는 한
(恨)이나 즐거움 같은 내면의 감성에 충실해야 한다. 그러다 망아경 속에
들어가면 춤이 저절로 나온다. 그렇게 되면 미리 짠 것은 별 의미가 없다.
우리 춤은 이렇게 추어야 춤을 잘 춘다는 이야기를 듣는다. 한국 춤은 우
리 음악처럼 이렇게 즉흥성이 강조된다.

　한국 춤은 한국 예술이니 만큼 다른 예술 장르와 공유하는 특징이 많다.
그 중 하나가 세부에 대한 무관심이다. 앞에서 우리 예술품들은 세부를
적당히 처리해서 단순화시키고 큰 모양만 유지하는 경우가 많다고 했다.
외국에서 복잡한 양식이 들어오면 처음에는 따라하는 척 하다가 나중에
는 세부를 다 생략하고 간단하게만 하는 것이 그것이다.

이런 눈으로 우리 춤을 보면 세부에 대해서는 그다지 신경을 쓰지 않는 것을 알 수 있다. 예를 들어 서양의 발레나 일본의 노[能] 같은 춤들은 손가락의 동작까지 아주 세심하게 신경을 쓴다. 그에 비해 우리 춤은 손끝의 모양처럼 세부적인 것을 어떻게 할지에 대해서는 별 관심이 없다. 스승에게 '손가락을 어떻게 처리해야 하느냐'고 물어보아야 '그건 알아서 대강해라'라는 답만 돌아올 뿐이다. 우리 춤은 그런 세부적인 데에는 관심이 없고 크게 몸통으로 추는 것을 좋아한다. 그래서 아주 역동적으로 보인다.

사물놀이의 정체는? 음악 부분을 마치기 전에 보아야 할 것은 사물놀이라는 특정한 음악이다. 이 음악은 우리 전통 음악 가운데 전 세계적으로 가장 많은 인기를 끌었기 때문에 알아볼 필요가 있다. 세계에는 우리의 사물놀이만큼 역동적인 타악 연주가 흔하지 않아 이 음악이 큰 인기를 끈 것일 것이다. 게다가 우리 음악의 장단은 세계에서 가장 어려운 장단 가운데 하나로 꼽힌다. 그렇게 어려운 장단을 즉흥적으로 그리고 역동적으로 쳐대니 세계인들이 좋아하게 된 것이리라.

사물놀이는 원래 농악(혹은 풍물)에서 나왔다. 농악에서 악기 부분만 빼온 것이다. 그리고 보통 서서 치던 것을 앉아서 치는 것으로 바꿨다. 그래서 어떤 의미로 보면 새로운 음악인데 이 사물놀이는 1970년대 말에 태어났다. 전통에 뿌리를 두었지만 다른 형태로 새롭게 태어난 것이다.

한국인들은 망아경 속으로 빠져드는 신기가 풍부한 민족인데 이 사물놀이를 연주할 때에도 마찬가지이다. 네 악기가 서로에게 맞추어 치다가 점점 빨라지면 망아경에 빠져들게 된다. 그러면 그 소리는 듣는 이들도

망아경 속에 빠져든다. 이러한 망아경 속에서 연주자나 관객은 큰 기쁨을 얻는다. 이게 사물놀이의 매력이다.

이렇게 전 세계적인 인기를 얻은 사물놀이는 현대의 틀을 쓰면서 또 새롭게 태어난다. '난타'라는 새로운 양식의 공연이 그것이다. 난타는 국내에 전용 극장이 있는 것은 말할 것도 없고 태국 같은 외국에도 전용 극장이 있을 정도로 매우 성공한 우리 예술 작품이다. 물론 퓨전 작품인데 이 작품은 얼핏 보기에 서양 것 같지만 그 속을 들여다보면 그렇지 않은 것을 알 수 있다.

난타 공연을 보면, 주방기구들을 가지고 장단을 치는 외적인 양식은 영국의 '스톰프'라는 특정 작품에서 따온 것을 알 수 있다. 하지만 장단은 사물놀이 것을 활용했다는 의미에서 한국적인 예술이라 할 수 있다. 이 난타가 단지 스톰프를 따라 했다면 지금처럼 전 세계적인 인기를 누릴 수 없었을 것이다. 난타의 현란한 장단이 세계인들의 마음을 사로잡은 것이다.

지금까지 우리는 우리의 음악과 춤에 대해 보았다. 이 중에는 우리와의 관계가 느슨해진 것도 있고 아직도 우리 주위에서 활발하게 연행되는 것도 있다. 그러나 앞서 말한 대로 이러한 전통 음악과 무용이 앞으로 더 이상 우리의 일상 문화가 될 수는 없을 것이다. 우리는 지금 전부 서양 노래를 부르며 서양 박자에 춤추고 있지 않은가?

그러나 잊지 말아야 할 것은 우리 전통이 지니고 있는 정신이다. 예를 들어 즉흥성이라든가 망아경의 강조, 혹은 세부에 대해서 무관심하면서 크게 표현한다는 것 등이 그것인데 이런 정신은 우리가 현대 생활을 하면서도 얼마든지 응용 내지 활용할 수 있다. 이런 정신에서 한국적인 것이 가장 많이 발견되니 우리는 이에 대해 더 연구해야 할 것이다.

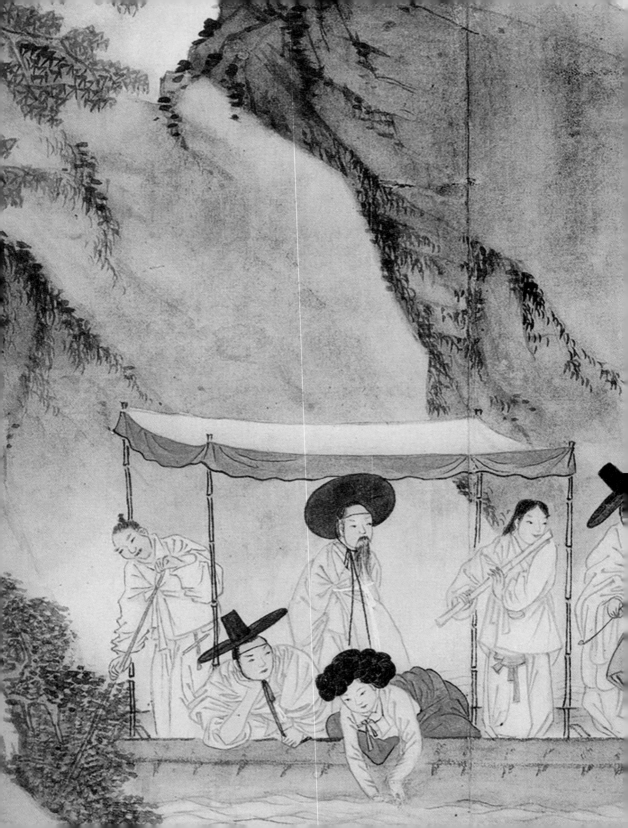

제2부

미술
이야기

미술 이야기

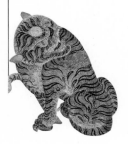

우리나라 그림의 역사는 울주의 반구대 그림부터 따지면 대단히 길다. 이 그림은 신석기 시대의 것이니 아주 오래 전의 것임을 알 수 있다. 그런데 우리나라의 그림은 조선 중기 이전 것은 별로 남아 있지 않다. 이유야 뻔하다. 그림은 종이나 비단처럼 약한 재질에 그리기 때문에 불에 타기도 쉽고 오래 가지도 않기 때문이다.

그 때문에 옛그림을 보면, 고구려의 그림은 고분에서 발견되는 것밖에 없고 신라의 그림도 천마총에서 나온 천마도 정도밖에 없다. 고려의 그림도 불화를 제외하면 남아 있는 것은 극소수이다. 조선 전기 것도 안견의 "몽유도원도" 같은 걸작이 있지만 그리 많이 남아 있는 것은 아니다.

지금 우리가 접할 수 있는 그림은 대부분 조선 후기의 것들이다. 조선 최고의 화가였던 정선이나 김홍도, 그리고 장승업이나 신윤복이 모두 조선 후기의 화가들 아닌가. 따라서 우리도 이때의 그림을 중심으로 보려 하는데 이 많은 그림들을 다 볼 수는 없다. 그리고 다 볼 필요도 없다. 이 그림들 가운데 조선을 대표할 만한 그림들을 골라 보면 우리 그림의 전체

적인 특징을 알 수 있을 것이다.

조선의 그림은 다른 예술 장르와 마찬가지로 귀족들이 즐기던 것과 민간에서 즐기던 것이 있다. 그런데 문인화처럼 귀족들이 즐기던 그림은 현대 한국인들에게 미치는 문화적인 영향력이 매우 희박하다. 앞서 본 것처럼 국악은 여러 가지 형태로 남아 있어 현대를 사는 우리들도 일정 부분 향유하고 있지만 조선 상층민들이 즐기던 그림은 향유는커녕 볼 기회도 극히 제한되어 있다. 이런 그림은 미술관에나 가야 만날 수 있는 지경이 되었으니 일상 속에서 접하는 일이 거의 없기 때문이다. 그런가 하면 이제는 조선 시대 식으로 그림을 그리는 사람도 별로 없다.

그런데 민화로 오면 사정이 달라진다. 민화들 중에 몇몇은 아직도 우리의 일상에서 간혹 만날 수 있기 때문이다. 앞에서 본 상층민의 그림은 중국의 영향이 꽤 많이 엿보이지만 민화는 오롯이 한국적이다. 그래서 이 그림들에서는 중국의 영향이 거의 보이지 않고 우리 땅의 풋풋한 내가 난다. 예를 들어 '까치 호랑이' 같은 그림은 중국이나 일본에서는 결코 발견되지 않는 코믹한 그림이다. 우리 민족의 익살이 발현된 작품이다. 그래서 이런 작품은 아직도 한국인에게 인기가 높아 상품으로도 응용되어 많이 팔리고 있다.

우리 그림, 그중에서도 옛 양반들이 향유하던 그림 전통은 현재 우리 주위에서 발견되지 않지만 그래도 이 그림들에 대해 기본적인 지식을 갖는 것은 필요한 일일 것이다. 서양의 피카소나 르노아르의 그림 보는 법은 배우면서 우리 그림 보는 법을 모른다면 그것은 있을 수 없는 일이다. 우리 그림은 서양 그림과 비교해 볼 때 그 보는 방법이 사뭇 다르다. 따라서 따로 학습하지 않으면 우리 그림을 제대로 감상할 수 없다. 우리 그림 보

는 법을 배우는 것은 현대에 사는 우리 자신을 이해하는 데에도 큰 도움이 된다. 우리들은 과거의 문화를 어떤 식으로든 이어받았기 때문이다.

1. 옛 그림 보는 법

귀족들이 향유하던 그림에는 전문적인 화가(화원)들이 그린 그림과 귀족이 직접 그린 문인화가 있는데 여기서는 이것들을 구별하지 않고 보기로 한다. 이런 그림들은 앞에서 말한 대로 미술관을 가든가 학교 미술 시간에나 마주칠 수 있는 그림들이다. 그만큼 우리의 일상과는 멀리 떨어져 있다. 앞에서 본 우리 춤이 서양의 발레와 많이 다르듯이 우리 그림 역시 서양의 그림과 다르다. 달라도 아주 많이 다르다. 그림 보는 법부터 다르다. 따라서 여기서는 일단 우리 그림 보는 법을 익히는 것이 중요하겠다.

우리 그림을 볼 때 가장 중요한 것은 우리의 시각이 아니라 조상들의 시각으로 보아야 한다는 것이다. 다시 말해 조상들의 눈으로 보고 그 분들의 마음으로 느껴야 한다는 것이다. 그렇지 않으면 옛날 그림들은 아주 이상한 그림으로 보일 수 있다. 당장에 그림을 보는 방법이 서양과 아주 다르다.

서양 그림과 우리 그림은 반대로 보아야 한다. 서양 그림은 왼쪽에서 오른쪽으로 보아야 하지만 우리 그림은 반대로 보아야 한다. 즉 오른쪽에서 왼쪽으로 보아야 한다는 것이다. 더 정확히 말하면 그림에서 보는 것처럼 우리 그림은 오른쪽 위에서 왼쪽 밑으로 대각선 방향으로 보아야 한다. 대부분의 그림 구도가 그렇게 되어 있기 때문이다. 이것은 이전에 책

을 볼 때에도 마찬가지 아닌가. 지금 책은 왼쪽에서 오른쪽으로 읽어야 하고 글이 수평으로 쓰여 있지만 우리 책들은 중국을 본떠 왼쪽에서 오른쪽으로 읽어야 하고 문장은 세로로 쓰여 있었다.

그 다음은 그림과의 거리이다. 우리 그림을 제대로 감상하려면 일단 그림의 대각선 길이만큼 떨어져서 보는 것이 좋다. 그러고 나서 세부적인 것을 보려면 가까이 가면 된다. 또 주의해야 할 것은 천천히 감상하라는 것이다. 우리 그림은 속도가 아주 느린 사회에서 만들어진 것이라 휙 하고 지나가면 놓치는 것이 많다. 아울러 미술관에 갔을 때 한 번에 모든 그림을 다 보려고 해서는 안 된다. 마음에 드는 그림을 골라 그것들을 집중하여 천천히 보는 게 좋다. 감이 오지 않는 작품은 그냥 건너뛰는 게 좋다.

전문가들에 따르면 우리 그림은 단지 보는 것이 아니라 읽어야 한다. 그 그림에 담겨져 있는 화가의 의도를 정확하게 읽어내야 한다는

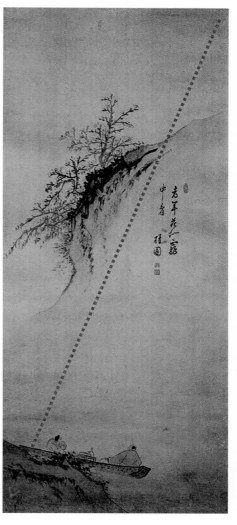

우리 그림 보는 법

것이다. 그렇게 해야 하는 이유 중의 하나는 우리 그림은 시와 글씨와 그림[시서화, 詩書畵]이 하나로 되어 있어 많은 경우 그림에 시나 경전의 글귀 등이 쓰여 있기 때문이다. 그 그림을 그린 사람이 자신의 생각을 적는 것은 물론이고 그 그림을 본 사람들이 자기의 감상평을 쓰는 경우도 종종

있다. 이런 것들을 모두 읽고 해독해야 그 그림이 전하고자 하는 의미를 이해할 수 있다.

앞에서 이미 보았지만 우리나라 예인들이 '악가무'를 두루 했던 것처럼 우리나라 화가들은 '시서화'에 능통했다. 서양 그림에는 철저하게 그림만 있고 글씨가 있어봐야 작가의 사인 정도뿐이다. 이렇듯 서양은 모든 것이 분절되어 있는 것에 비해 우리의 전통에서는 그림과 관계된 것들을 모두 통합하려는 의도가 보인다.

뿐만 아니라 우리 그림은 화가가 대상을 그릴 때 그 겉모습만 그리는 것이 아니라 그 사람의 마음이나 정신이 담기게 그려야한다. 그림이란 그저 보고 즐기는 것이 아니라 정신이 교감되는 매개체이기 때문이다. 이런 그림 가운데 대표적인 것을 뽑으라면 김정희가 그린 세한도(歲寒圖)를 꼽을 수 있다. 이 그림은 문인화의 대표선수 같은 작품인데 화려한 표현은 가능한 대로 삼가고 아주 간단하게 나무 네 그루와 집 한 채만을 그렸다.

그래서 이 그림은 그림 자체로만 보면 볼 게 없는 것처럼 느껴진다. 그런데 이 그림은 보는 그림이 아니라 그림에 담겨있는 상징을 읽어내야 하는 작품이다. 이 그림은 『논어』에 나오는 구절인 "겨울이 되어서야 소나무와 잣나무가 뒤늦게 시든다는 것을 알게 된다(歲寒然後知松柏之後凋)'는 것을 표현한 것이다. 그래서 제목도 '세한', 즉 '날씨가 추워져야(겨울이 되어서야)'로 잡은 것이다.

이 그림은 김정희가 유배 갔을 때 제자인 이상적이 그를 잊지 않고 청나라에서 구매한 책들을 보내준 것에 감동해 그에게 그려준 그림이다. 다른 사람들은 귀양 간 그에게 별 관심이 없었는데 이 제자만 극진하니 그것에 감동해 자신과 제자를 소나무와 잣나무에 비유해 그린 것이다. 이 두 나

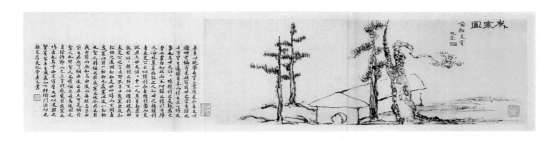

무는 날씨가 추워져도 계속해서 푸르니 제자의 지조를 여기에 비유한 것
이다. 만일 이러한 이야기를 모르고 이 그림을 본다면 아무 의미가 없을
것이다. 그래서 이런 그림은 전체적 상황을 알고 그 의미를 읽어내야 제
대로 감상할 수 있다.

　그리고 이 그림은 그림보다 글씨가 더 많다. 그림 왼쪽에 이 그림을 본
사람들의 감상평을 모두 모아 붙여 놓았기 때문이다. 때문에 그림 전체가
매우 길다. 이 감상평 중에는 특히 김정희의 청나라 친구들이 쓴 평이 많
아 이채롭다. 이상적은 김정희로부터 이 그림을 받고 사신 일행으로 청나
라로 갈 때 이것을 가져갔다. 거기서 그는 김정희를 알고 있던 중국학자
들에게 이 그림을 보여주고 감상평을 받아 그것을 그림 뒤에 붙여놓았다.
그래서 그림이 길어진 것이다. 우리 그림은 이렇듯 항상 그림과 시와 평
이 같이 가는데 이 그림이 그런 모습을 보여주는 대표적인 예라 하겠다.

　이처럼 그림을 겉모습만 보고 말 것이 아니라 그 그림에 들어 있는 대상
의 정신을 읽어내야 하는 것은 세한도 같은 문인화에만 해당되는 것은 아
니다. 이런 식으로 보아야 하는 그림 중에는 초상화도 포함된다. 초상화는
주로 화원들이 그렸다. 화원은 궁궐에서 그림 그리는 것을 주업으로 하는
사람들이다. 이 화원들은 기록화를 많이 그리기 때문에 그들의 작품에서
는 예술성을 발견하기 힘들 때가 많다.

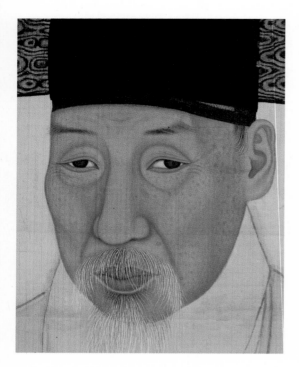
사시인 채제공 초상
화의 일부

그러나 예외가 이 초상화이다. 화원들이 그린 초상화는 극히 세밀하게 그리고 꾸밈없이 그린다는 점에서 전 세계적으로도 인정받고 있다고 한다.(여기에만 사용하는 특수한 붓도 있다!) 특히 수염 하나하나를 아주 세밀하게 그리는 것은 대단한 기량으로 화원처럼 많이 훈련된 사람만이 할 수 있다고 한다. 수염처럼 가느다란 선을 그릴 때 처음부터 끝까지 힘이 고루 들어가게 그리는 일은 매우 힘들 것이다.

사람(귀족)의 초상을 그릴 때 화원에게는 중요한 철칙이 있다. 그 대상을 미화시켜서는 안 되고 있는 그대로 그려야 한다는 것이 그것이다. 따라서 눈이 '사시'이면 '사시'로, 검버섯이 있으면 그것도 있는 그대로 그려야 한다. 그들은 털 하나를 잘못 그려도 남이 된다고 믿었다. 그래서 요새 말로 '뽀샵'이라는 속어로 불리는 '보정'을 해서는 안 된다. 그렇게 하지 않고 있는 그대로 그려야 그 사람의 속마음이 표현되기 때문이다. 있는 그대로 그려서 그의 정신을 알려야 하는 것이다.

우리 그림이 전통적인 서양 그림과 가장 많이 다른 것은 아마 그림을 보는 방법에서 찾을 수 있을 것이다. 서양 그림은 철저하게 밖에 있는 한 지점에서 보이는 대로 그리는 경우가 많다. 다시 말해 원근법에 충실하게 그리는 것이다. 가까운 것은 크게 그리고 먼 것은 작게 그리는 것이 그것

한 권으로 읽는 우리 예술 문화

이다. 따라서 그림을 보는 사람 역시 밖에서 객관적으로 보면 된다.

그러나 우리 그림은 다르다. 한 점에서 보이는 대로 그리지 않고 세 개의 관점에서 보이는 대로 그렸기 때문이다. 이것을 '삼원법'이라고 하는데 이런 법은 중국에서 비롯된 것이다. 삼원법은 주로 산수화를 그릴 때 많이 적용된다. 여기에는 우선 대상을 밑에서 위로 볼 때 보이는 것을 그리는 법이 있고 그 다음으로는 비슷한 높이에서 보는 법, 그리고 마지막으로 높은 곳에서 아래를 전체적으로 보는 법이 포함된다.

산수화를 예로 들어보면, 이 그림은 주인공이 보는 사람이 아니라 산수 그 자체라는 것을 잊어서는 안 된다. 그래서 산수를 가능한 대로 많이 표현해야 한다. 그런데 그리는 사람에게 보이는 대로 그리게 되면 산수의 전체적인 모습이 나올 수 없다. 그렇게 그리면 그 사람이 보는 면만 그리게 되어 윗면이나 뒷면 등은 그릴 수 없다. 그렇다면 이것은 전체의 모습이 아니다.

그런데 옛 사람들은 가능한 한 산수의 전체 모습을 그리려 했다. 그래서 그런 염원을 갖고 산수를 한 지점에서만 그리지 않고 여러 각도에서 그렸다. 그림이 이런 개념으로 그려졌기 때문에 이런 그림을 보는 우리들도 밖에서 객관적으로 보지 말고 그 그림 안에 들어가 거닐면서 산수를 감상해야 한다. 산수와 일체가 되어야 이 그림을 제대로 감상할 수 있는 것이다.

이렇게 감상할 때 꼭 점검해야 하는 것이 있다. 감상하는 그림에 기 혹은 기운이 생동하고 있는가를 알아야 하는 것이 그것이다. 더 쉽게 말하면 그림에서 힘을 느껴야 한다는 것이다. 우리 그림을 감상할 때에는 반드시 이 점을 염두에 두고 보아야 한다. 이것은 서예도 마찬가지이다. 옛 사람들은 글씨를 볼 때 아름다움보다는 힘이 있는가를 중시했다.

이것은 국악과도 통하는 면이 있다. 앞에서도 본 것처럼 우리 국악에서도 소리에 힘이 있는가를 따졌지 아름다운 소리인지 혹은 고운 소리인가에 대해서는 관심이 없었다. 이렇게 그림을 볼 때에 힘을 따지는 것은 그림에서 살아 있음을 느끼기 위함이었을 것이다. 다시 말해 생명을 감지하기 위함이었을 것이라는 것이다.

이제 이런 그림 감상법을 염두에 두고 실제로 그림 몇 점을 감상해보자. 앞에서도 이야기한 것처럼 조선을 대표하는 귀족 화가는 정선과 김홍도이다. 이 화가들이 중요한 이유는 중국에서 전해진 그림 그리기 법을 탈피해 조선 특유의 그림을 그려냈기 때문이다. 그리고 그리는 대상도 조선의 산수나 사람들로 삼았다는 점에서 그 전과는 다르다.

2. 조선적인 그림의 탄생
– 정선, 김홍도, 신윤복의 그림을 중심으로

중국에서 명이 이민족 국가인 청에게 망하자 조선의 지식인들은 중화 문명은 더 이상 중국에 있지 않고 조선으로 넘어 왔다고 생각했다. 그래서 그들은 조선이 중화 문명을 이어받은 나라라 생각해 우리 문화와 영토(산수)에 관심을 갖기 시작했다. 그 결과 숙종부터 정조까지 이르는 17세기 말부터 18세기 말까지 조선의 문화는 확실한 정체성을 갖고 융성하기에 이른다. 이런 분위기를 잘 알 수 있게 해주는 화가 중에 우선 주목 받아야할 사람은 정선이다 그의 대표적인 작품은 '인왕제색도'이다. 이런 작품들은 우리 산수를 우리의 시각에서 그렸기 때문에 주목의 대상이 된다.

이 그림은 엄청나게 비가 온 뒤의 인왕산을 그린 것으로 작품성이 뛰어

정선의 인왕제색도
(국보 제216호)

나 국보(216호)로 지정되어 있다. 원래 이런 그림은 대부분 중국에서 수입된 기법으로 그렸다. 예를 들어 강희언이 같은 대상인 인왕산을 그린 그림과 비교해보면 그 사정을 알 수 있다. 강희언이 그린 인왕산은 그리 실물과 비슷해 보이지 않는다. 그 반면 정선의 인왕산은 실제 사진과 비교해보면 실물과 거의 같은 것을 알 수 있다.

이 그림의 감상 포인트는 비에 흠뻑 젖은 인왕산의 거대한 바위를 화면 정중앙에 놓는 대담한 배치와 중량감 있게 표현한 것에서 찾아야 한다. 특히 이 바위를 그린 수법은 기존의 기법이 아니라 정선이 창안한 것으로 이름이 높다. 아주 힘차게 표현해 비가 온 뒤의 바위 모습이 대단히 잘 나타난다. 특히 이 검은 바위가 그 밑에 있는 하얀 안개와 흑백으로 대비되어 더 보기 좋다. 이 그림은 정선이 70대 중반에 그린 것으로 최고의 수준에 오른 거장의 면모가 그대로 반영되어 있어 조선 최고 그림 중의 하나

로 꼽힌다.

이 그림에서도 앞에서 본 것처럼 입체적인 시각이 적용된 것을 알 수 있다. 우선 밑부분에 있는 나무와 집은 위에서 아래를 내려다보는 시각에서 그렸다. 그런가 하면 인왕산은 멀리서 위를 향해 쳐다보는 시각으로 그렸다. 두 시각을 동시에 한 그림에 그린 것이다. 이것은 우리 그림의 전형적인 기법이라 했다. 이렇게 표현하니 인왕산이 실물보다 훨씬 더 전체적인 모습으로 다가와 현장감이 더 살아난다. 우리의 눈으로 보았을 때의 실제 모습보다 더 충만하게 나타나기 때문이다.

이러한 기법은 그의 또 다른 걸작인 "금강전도"(국보 217호)에서도 보인다. 금강산의 그 많은 돌산들을 모두 가져와 하늘에서 항공촬영을 한 것처럼 그린 것이 이 작품이다. 실제의 금강산이 이렇게 보일 리 만무하지만 이렇게 그림으로써 우리는 금강산 전체를 볼 수 있게 된다. 그것도 정선의 생동감 넘치는 터치로 그려져 있어 금강산을 강하게 느낄 수 있어 좋다. 이런 것이 바로 예술의 힘이 아닐까 한다.

정선 이후에 조선을 대표할 수 있는 화가는 말할 것도 없이 단원 김홍도이다. 김홍도는 정부에 소속된 화원이었는데 그림을 워낙 잘 그려 정조의 사랑을 많이 받았다. 그의 그림도 이전에 중국 화풍을 그대로 따른 화가들의 그림과는 근본적으로 달랐다. 그는 중국인이 아니라 조선인을 그렸고 조선의 풍속을 그렸다.

김홍도의 이런 모습을 잘 알 수 있게 해주는 이 그림을 보자. 이 그림만 보아서는 그림의 주제가 무엇인지 알 수 없다. 그저 옷을 잘 차려 입은 아줌마 한 사람과 그 뒤에 숨은 한 아이가 있을 뿐이다. 그런데 놀랍게도 이 아줌마가 바로 관세음보살이다. 그리고 이 아이는 관세음보살에게 가르

침을 받으러 온 선재동자라는 아이다. 이 그림은 원래 불교계에서 아주 유명한 '관음도'이다. 그런데 이 그림의 관음보살은 기존의 관음도에 있는 관음보살과 아주 다르다. 이 그림은 이전의 양식을 떠나 아주 파격적으로, 조선식으로 바뀌었다. 이 그림이 얼마나 조선식으로 바뀌었는가를 알고 싶으면 원래의 그림을 보면 된다.

오른쪽 그림은 수월관음을 그린 고려 불화이다. 수월관음을 이렇게 그리는 것은 중국에서 생겨난 양식이다. 우선 옷이 화려하기가 그지없다. 가운 같은 것을 옷 위에 이중으로 그려 신비롭기까지 하다. 그림을 앞에서뿐만 아니라 뒤에서도 그려 입체적인 느낌이 난다. 비단에 그렸기 때문에 양 방향에서 그리는 것이 가능한 것이다. 그리고 전체적인 붓놀림이 대단히 섬세하다. 세부를 정확하게 표현하기 위해 무진 애를 썼다.

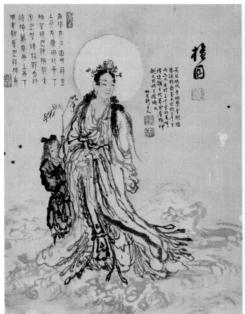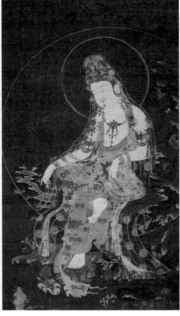

김홍도의 남해관음도
(왼쪽)
고려의 수월관음도
(오른쪽)

그런데 이 그림의 재미있는 점은 가르침을 받으러 온 선재동자가 왼쪽 밑에 게딱지만 하게 조그맣게 그려져 있다는 것이다. 웬만해서는 잘 보이지도 않는다. 왜 이 아이는 작게 그려져 있을까? 이것은 보살 앞에서는 어떤 인간도 당당히 맞설 수 없기 때문이었을 것이다. 보살도 그냥 보살이 아니고 대 관음보살이다. 관음보살 앞에서 누가 그를 자신 있게 대면할 수 있겠는가? 그리고 선재는 동자, 즉 아이에 불과하니 더 크게 그릴 수도 없었을 것이다. 좌우간 이런 생각 아래 송나라 불화나 고려 불화는 모두 이렇게 표현됐다.

　　그런데 김홍도에 와서 이 그림이 완전히 조선식으로 바뀌었다. 우선 보살의 얼굴이 우리 주위에 있는 마음씨 좋은 아주머니 얼굴이 되었다. 고려 불화 것은 수염까지 난 아저씨 얼굴인데 조선 것은 인자한 아주머니 얼굴이 된 것이다. 그리고 옷도 더 이상 화려하지 않다. 머리에 쓴 관이나 옷이 보통 옷보다는 화려하지만 고려 것에 비교해보면 수수하기 짝이 없다. 그런가 하면 선재동자도 보살의 발밑에 있지 않다. 대신 보살 뒤에서 머리를 빠끔히 내밀고 있다. 이는 조선의 아이들이 누가 오면 엄마 뒤에 숨는 것과 비슷하게 보인다. 이렇듯 철저하게 조선식으로 바뀌었다(그러나 이 아이의 머리 스타일은 여전히 중국식을 고수하고 있다).

　　김홍도의 그림에는 이 외에도 '송하맹호도'나 '군선도' 같은 명화들이 많이 있지만 여기서 우리의 비상한 관심을 끄는 것은 그가 그린 조선인들의 풍속도이다. 김홍도는 '씨름'이라든가 '무동', '서당', '대장간', '주막' 등 서민들의 생활을 그림으로 그렸다. 이 그림들은 모두 "단원풍속도첩"(보물 527호)에 실려 있는데 여기에는 이 같은 그림들이 25점이나 실려 있다. 이런 그림들에서 우선 주목해야 할 것은 조선 후기로 오면 서민들이 주인

98　한 권으로 읽는 우리 예술 문화

김홍도의 무동

공이 된 그림들이 등장한다는 것이다. 후기 이전에는 서민들이 주인공이 되는 그림이 거의 없었다. 그런데 조선 후기가 되면서 서민들은 신분이 상승되어 서서히 주목받기 시작했다.

이런 사정을 이해하기 위해 김홍도가 그린 '무동'이라는 그림을 보자. 이 그림은 춤을 추는 아이와 악사들로 구성되어 있는데 이 음악과 춤을 감상하는 양반들은 하나도 보이지 않는다. 원래 이런 악대는 많은 경우 양반들을 위해 음악을 연주하는 법이다. 그런데 이 그림에는 이 음악을 듣는 양반들이 보이지 않으니 이상한 것이다. 그 대신 서민, 그것도 천민인 악사들이 주인공이 되어 있다. 그런데 그것도 모자라 나이가 가장 어린 아이가 그림에서 핵심적인 역할을 하고 있다.

이 그림의 주인공은 누가 보아도 가운데에서 펄쩍 뛰고 있는 춤추는 아이이다. 그래서 그림의 제목도 '무동'이 된 것이다. 이렇게 표현하는 것이 아무 것도 아닌 것 같지만 가만히 생각해보면 대단히 파격적이라는 것을 알 수 있다. 왜냐하면 장유유서 사상이 강해 항상 나이 많은 사람을 우대하는 조선에서 이처럼 아이를 주인공으로 묘사하는 그림이 나왔다는 것은 놀라운 것이기 때문이다.

김홍도의 또 다른 그림을 보자. 이 씨름도 역시 유명한 풍속도인데 이 그림에서도 예외 없이 김홍도의 천재성이 엿보인다. 풍속도는 작가가 자신의 예술적 역량을 마음껏 펼치는 그런 그림은 아니다. 풍속도는 간단하게 그려서 많은 사람들로 하여금 손쉽게 감상하게끔 하는 그림이기 때문이다.

그런데 이 그림에서 김홍도는 단순하게 그리기는 했지만 순간의 모습을 그의 예리한 관찰력으로 잡아내 천재적인 붓 터치로 아주 섬세하게 표

김홍도의 씨름

현하고 있다. 특히 참가자들의 얼굴 모습이 그렇다. 그들의 얼굴에는 기뻐하는 모습이나 안타깝게 여기는 모습, 혹은 피곤한 모습이 그대로 드러난다. 그런데 그런 다양한 모습을 김홍도는 그들의 눈으로 표현했다. 인물들의 눈만 보면 이들의 마음 상태를 다 알 수 있을 것 같다. 붓을 한 번 놀리는 것으로 이 정도 표현하는 것은 대단히 힘든 일이다.

다음은 원근법이다. 이 그림도 우리 특유의 원근법을 사용하고 있다. 이 그림에서 주인공은 씨름하는 사람들이다. 그래서 이들만 크게 그려져 있다. 이들이 크게 그려진 이유는 밖의 한 지점에서 보이는 대로 그린 것이 아니라 오른쪽 밑에 있는 두 사람의 시각으로 그렸기 때문이다. 씨름하는 두 사람은 지금 막 오른쪽 밑에 있는 두 사람에게로 넘어지려고 하고 있다. 그래서 이 두 사람이 놀란 표정을 하고 있는 것이다. 갑자기 덩치가 큰 두 사람이 자신들을 덮치려 하니 놀라지 않을 수 없었을 것이다. 하도 놀래 입도 크게 벌리고 있다. 김홍도가 이렇게 표현하는 데에는 이유가 있다. 이렇게 그려야 이 그림을 보는 사람들이 씨름판에 참여한 사람처럼 아주 생생하게 즐길 수 있기 때문이다.

이 그림에는 이 외에도 많은 감상 포인트가 있지만 그것을 다 볼 필요는 없겠다. 화가로서 김홍도의 탁월한 능력이 드러나는 것만 보고 다음으로 넘어가자. 김홍도는 순간을 포착하는 매의 눈을 가진 화가였던 모양이다. 맨 밑 중앙에 있는 아이를 주목해보자. 이 아이는 씨름판에는 관심이 없다. 그보다는 엿장수가 파는 엿에 온통 관심이 쏠려 있다. 아이이니 이러한 모습은 당연하다 하겠다. 그런데 아이의 그런 태도를 우리는 어떻게 읽을 수 있었을까? 김홍도가 의도적으로 아이의 얼굴을 왼쪽으로 조금 틀어놓음으로써 이러한 사정을 잘 표현하고 있기 때문이다. 이러한 작은

모습까지 놓치지 않고 그리는 것은 김홍도의 특출한 능력이 아니면 가능하지 않았을 것이다.

이 엿장수도 이 그림에서 나름대로 중요한 역할을 한다. 이 그림은 보다시피 구도가 한 가운데로 집중되어 있다. 그럴 수밖에 없는 것이 주인공은 씨름꾼이고 관객들은 이 씨름꾼들을 응시하고 있으니 말이다. 그런데 화가는 이 엿장수로 하여금 바깥을 쳐다보게 함으로써 그 한쪽으로 쏠리는 구도에 신선한 바람을 넣고 있다. 다시 말해 이 엿장수의 시선이 답답할 수 있는 전체의 기운을 누그러뜨린다는 것이다.

김홍도는 이렇듯 당시에 살고 있던 서민들이 일상생활을 하는 모습과 생업 현장을 풍속도를 통해 있는 그대로 묘사하고 있다. 그래서 어떤 역사책보다도 당시 사람들이 사는 모습을 잘 전달해주고 있다. 앞에서 말한 대로 조선조 말에는 이런 일이 가능했다. 우리 식의 표현으로 우리를 대상으로 해서 그렸기 때문이다.

조선말에는 조선의 모습을 그렸지만 정선이나 김홍도와는 아주 다른 특이한 화가가 나온다. 조선처럼 유교적인 도덕이 많이 강조되는 사회에서는 나올 수 없는 화가가 배출되는데 신윤복이 그 주인공이다. 신윤복도 시정(市井)의 풍속을 그렸지만 그가 그린 그림에는 여성이 없는 경우가 없다. 그것도 기생이 대부분이다. 그는 성적(性的)으로 아주 관능적인 그림을 그렸다.

그리고 당시로서는 아주 파격적인 색채를 사용해 그림을 그렸다. 그런 점에서 볼 때 그는 조선 전체의 그림 역사에서 보면 완전히 돌연변이이고 이단아다. 그림 대부분이 색정적인 데에 빠져 있기 때문이다. 이런 주제를 다룬 화가는 조선에 일찍이 없었다. 조선은 유교 사회였기 때문에 남녀

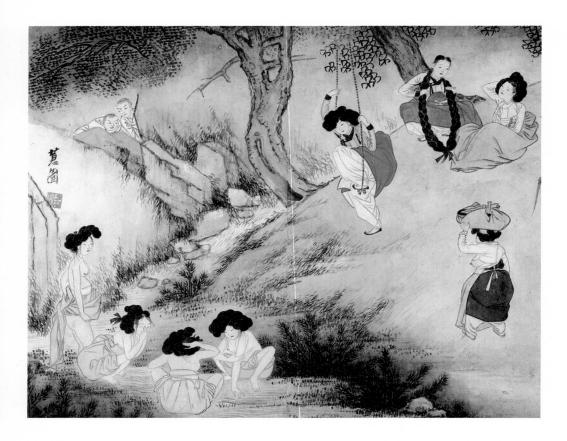

신윤복의 단오풍정

관계를 이렇게 대놓고 표현할 수 없었다. 그가 표현하려고 했던 것은 지금으로 치면 포르노에 해당하는 것으로 당시로서는 대단한 파격이었다.

　그가 그린 풍속도들은 "혜원 전신첩"(국보 135호)이라는 이름의 그림책에 모아져 있다. 이 그림책은 30장의 그림으로 구성되어 있는데 우리는 이 그림들을 통해 당시 사람들이 즐겼던 유흥 문화나 남녀들의 애정 감정 등에 대해 알 수 있다.

　그의 그림 중 가장 유명한 것은 단옷날 여자(대부분은 기생)들이 시내에서 목욕을 즐기는 모습을 그린 "단오풍정"일 것이다. 이 그림을 보면 다른

화가들의 그림과는 달리 빨강, 파랑, 노랑이라는 서양의 삼원색을 과감하게 사용하고 있는 것을 알 수 있다. 이 색깔 중에 가장 두드러진 것은 가운데에서 그네를 타고 있는 여자의 빨간 치마와 노란 저고리 색깔이다. 조선조 화가 가운데 이렇게 강렬한 색깔을 사용한 사람은 신윤복 말고 없을 것이다. 실로 대담한 표현이다.

게다가 주인공들이 비록 기생이라고는 하지만 놀랍게도 젖가슴을 다 드러내놓고 있다. 여성들의 신체 노출을 극히 꺼렸던 조선에서 이 무슨 파격인가? 이 정도면 지금도 포르노 감인데 유교적인 도덕으로 철저하게 무장된 당시에 이렇게 과감한 노출을 한 여인을 그렸으니 놀라지 않을 수 없다. 게다가 한 여인은 둔부까지 보이고 있으니 신윤복의 파격 행진은 어디까지 갈지 모르겠다.

이 그림의 선정성은 여기서 끝나지 않는다. 신윤복은 이 반라의 여인들을 은밀히 훔쳐보는 두 명의 동자승을 등장시켜 사람들로 하여금 욕정을 불러일으키게 했다. 그 자리에 당신이 있었다면 어찌 했겠느냐 하면서 사람들로 하여금 성욕을 간접적으로 느끼게 하고 있는 것이다.

신윤복의 그림은 다 이런 식이다. 인간의 욕정을 숨기지 않고 당시로서는 파격적으로 드러내서 그렸다. 다음 그림의 소재는 더 파격적이다. 양반들이 기생 집 앞에서 웃통까지 벗어젖히고 싸우는 모습을 그린 그림이다 [유곽쟁웅, 遊廓爭雄]. 보나마나 양반들이 한 기생을 놓고 소유를 주장하며 허망한 싸움을 하는 것이리라. 양반이라 하지만 여자 앞에서는 한낮 사내에 불과하다. 이런 사내들의 유치한 싸움을 보는 기생의 얼굴은 무덤덤하다. 노상 겪는 일이었던지 한심하다는 표정을 짓고 있다.

이런 그림을 통해 신윤복은 양반들의 위선과 치졸함을 고발하고 싶었

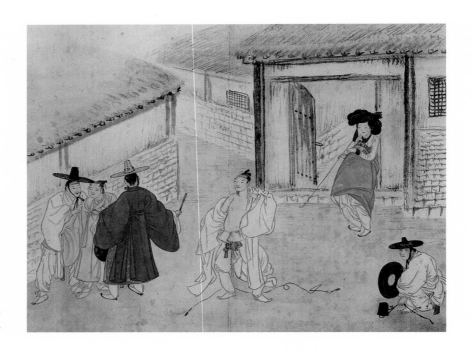

신윤복의 유곽쟁웅

던 것이리라. 자신들이 도학군자인 척 하지만 기생이라는 여성들 앞에서는 그 위선이 드러나니 말이다. 신윤복의 그림 가운데에는 이런 양반들의 위선을 그린 그림이 또 있다. 이 그림[주유청강, 舟遊淸江]을 보면 양반들이 배 위에서 기생들과 놀고 있는데 우리는 여기에서 있어서는 안 되는 일이 벌어지고 있는 것을 알 수 있다.

그 배 안에 상(喪)중에 있는 양반이 있는 것이 그것이다. 허리에 하얀 끈을 맨 것은 이 사람이 상중에 있다는 것을 뜻한다. 이런 사람이 여기에 있는 것은 성리학의 나라인 조선에서는 있을 수 없는 일이다. 이전에는 부모상이 나면 탈상하기까지 약 2년간은 음악 같은 오락을 가까이 하면 안 되었다. 그런데 이 양반이 그것을 어기고 있는 것이다.

또 다른 그림[연소답청, 年少踏靑]에서 신윤복은 기꺼이 기생의 마부 노릇

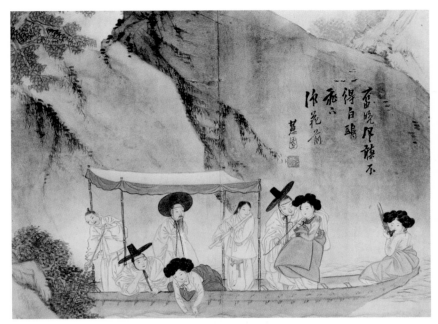

畜晚不響不
一得白鷗
飛二
陳花前

신윤복의 주유청강

신윤복의 연소답청

미술 이야기　**107**

을 하는 젊은 양반들의 치기 어린 모습을 그리고 있다. 아름다운 여성인 기생 앞에서 사족을 못 쓰는 양반들의 한심한 모습을 적나라하게 그린 것이다. 이 그림에서 기생은 말 위에서 자신들이 주인이 된 듯 처신하고 있다. 신분이 뒤바뀐 것이다. 젊은 양반이라 그럴 테지만 지체 높은 양반들이 한갓 아이 수준으로 떨어지는 모습을 그렸다.

이 이외에도 조선에는 많은 화가들이 있지만 우리는 이 세 사람의 화가를 통해 조선 그림의 정신을 대강 맛볼 수 있었다. 그런데 앞에서 조선에는 이러한 상층의 그림 문화 말고 기층의 그림도 있다고 했다. 민화가 그것인데 이 그림은 민중들이 그렸을 뿐만 아니라 그들을 위한 그림인지라 한국 미술의 특징이 아주 잘 드러나 있다.

3. 우리 예술의 특징이 잘 드러나는 민화

한국 전통 미술의 특징 가운데 특히 중국이나 일본과 비교해서 두드러지는 게 있다면 그것은 우리 미술이 아주 익살스러운 표현을 많이 한다는 것이다. 더 쉽게 말하면 동북아 삼국의 미술 가운데 한국 미술이 가장 웃긴다는 것이다. 이러한 경향은 기층에서 만들어진 민화에서 특히 많이 보인다. 이런 생각을 염두에 두고 이제부터 민화를 살펴보자.

민화는 기층민들의 소박한 바람을 그림으로 표현한 것이다. 그래서 민화에는 복을 많이 받고 자식(아들)을 많이 낳아 오래 살고 싶은 사람들의 바람이 있는 그대로 나타나 있다. 민중들은 그런 소원을 미적으로 표현해 치졸하지만 좋은 그림을 그렸다. 그래서 민화라는 개념을 가장 먼저 확립

한 권으로 읽는 우리 예술 문화

한 일본인 학자 야나기 무네요시는 민화를 두고 '민중 안에서 민중을 위해 그려지고 민중이 구입한 그림'이라고 표현했다. 그러나 반드시 민중만 그린 것은 아니고 궁중 화가인 화원들도 민화를 그렸다.

민화는 그 종류가 매우 다양한데 크게는 종교적인 민화와 비종교적인 민화로 나눌 수 있다. 종교적 민화에는 무교(巫敎)의 신들을 그린 무신도나 절에 있는 그림, 즉 불화가 있다. 이 중에 무신도는 종교화 중에도 가장 한국적인 그림이지만 이런 그림들을 만나기란 쉽지 않은 일이다. 그에 비해 절에 있는 그림들은 절에 가면 볼 수 있으니 접근이 훨씬 쉽다. 불상 뒤에 있는 탱화도 크게 보면 민화라 할 수 있지만 이보다 더 민화적인 그림은 삼성각에 있는 산신 그림이나 칠성신 그림이다. 그러나 이런 그림에는 중국적이거나 불교적인 색채가 여전히 남아 있어 완전히 한국적인 그림이라고 하기에는 조금 무리가 있다.

그러나 비종교적인 민화로 오면 사정이 달라진다. 다른 나라에서는 전혀 발견할 수 없는 가장 한국적인 그림이 나오기 때문이다. 이 그림들은 일상생활에서 쓰이던 것들이었다. 이 가운데 가장 잘 알려진 것은 '까치 호랑이' 그림이다. 이 그림에 나오는 호랑이는 매우 상서로운 동물이고 산신령의 비서 같은 역할을 하기 때문에 사람들은 이런 그림을 벽에 붙여 놓으면 나쁜 기운을 몰아내고 좋은 일이 생기게 해줄 것이라고 믿었다. 게다가 까치는 예로부터 좋은 소식을 가져다주는 새로 알려져 있으니 사람들은 이 그림을 많이 좋아했다.

이런 해석 외에도 호랑이는 관리를 나타내고 까치는 백성들을 대표하고 있다는 설도 있다. 그런데 재미있는 것은 이 그림에서 관리를 표방하는 호랑이가 그 용맹함을 잃고 매우 코믹하게 그려져 있다는 것이다. 그

래서 그런 호랑이에 대고 백성을 상징하는 똑똑한 까치가 '정치를 잘 하라'고 훈계하고 있다는 것이 그 해석이다. 해석이 어떻든 이 그림은 사람들에게 편안함과 즐거움을 가져다주었을 것이다. 그래서 이 그림을 볼 때마다 사람들은 삶의 여유를 느끼지 않았을까 하는 생각이 든다.

맹수 중에 가장 무섭다는 호랑이가 이렇게 유머러스하게 그려져 있으니 그런 호랑이를 보는 사람들은 편안한 여유로움을 체감했을 것이다. 그런데 이 세상에 호랑이를 이렇게 코믹하게 그리는 민족이 한국인들 말고 더 있을까? 호랑이는 분명 호랑이인데 고양이처럼 보이게 그려놓았다. 그래서 그런지 정감이 넘친다. 그러니 얼굴이 하나도 안 무섭다. 무섭지 않은 정도가 아니라 친근하기 짝이 없다. 이것은 우리 한국인들이 갖고 있는 낙천성을 보여준다. 한국인들은 주어진 현실이 힘들다 해도 그 현실을

까치 호랑이 민화들 호랑이가 유머러스 하게 그려져있다.

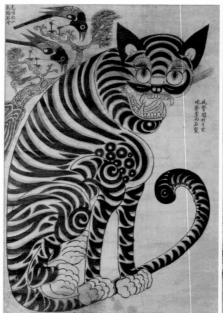
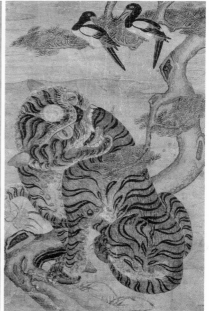

한 권으로 읽는 우리 예술 문화

유머 있게 만들어 삶의 희망을 찾았던 것처럼 보인다.

다음 그림에 나오는 호랑이는 일명 '바디빌딩 호랑이'라고 불린다. 가슴이 마치 바디빌딩을 해서 불룩하게 튀어나온 것처럼 되어 있기 때문이다. 하는 꼴이 흡사 허세 부리는 양반 같다. 그런데 귀엽기 짝이 없다. 얼굴은 영락없는 고양이의 얼굴을 빼다 닮았다. 이빨도 그리 날카로워 보이지 않고 발톱도 안 보여 전혀 무서운 느낌이 없다. 게다가 꼬리는 안으로 말려 있어 싸울 의사가 전혀 없다. 무서운 호랑이가 민중들 손에서 새로운 모습으로 다시 태어난 것이다.

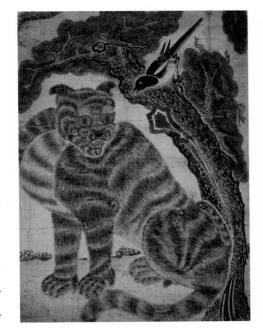

백자철화 호로문 항아리(오사카시립동양도자미술관 소장) 일명 '바보 호랑이'가 그려있다.

일명 '바디 빌딩 호랑이' 민화

한국인들은 이 호랑이를 종이에만 그린 것이 아니다. 사진에서 보는 것처럼 도자기 위에도 그렸다. 이 그릇은 백자인데 그 모습이 아주 자유분방하다. 대칭적이지 않기 때문이다. 일본 도자기나 중국 도자기처럼 완벽하고 대칭적으로 만들지 않고 조금 찌그러지게 만들었다. 그런 자유분방한 그릇 위에 아주 코믹한 호랑이를 그려 놓았다. 그러니 이런 백자를 보는 마음은 얼마나 여유롭고 즐겁겠는가? 이 백자야말로 우리 한국인들의 마음을 가장 정확하게 표현하고 있다고 하겠다.

그 다음에 나오는 호랑이(113쪽 오른쪽 그림)는 또 어떤가? 무언가 어색하고 이상하게 보인다. 이 그림은 원래 양반들이 보던 그림을

흉내 내 그린 것일 것이다. 이 그림은 김홍도가 그린 '송하맹호도', 그러니까 '소나무 밑에 있는 호랑이'라는 그림을 흉내 내 그린 것 같은데 그 모습이 아주 재미있다. 김홍도의 호랑이 그림은 그의 그림 가운데에서도 최고의 걸작으로 꼽힌다. 특히 그 많은 털들을 하나하나 힘 있게 그린 점이 그렇다. 어느 하나도 대충 그리지 않아 모든 털이 살아 있는 것처럼 기운이 들어가 있다.

그 힘을 가장 강하게 느낄 수 있는 부분은 호랑이의 수염이다. 수염이 실제로 살아 있는 호랑이의 그것처럼 아주 생동감이 있다. 힘이 있어도 그냥 있는 게 아니라 털끝까지 그 힘이 꽉 차있다. 그래서 김홍도가 대단하다는 것이다. 이런 터치는 김홍도 같은 거장이 아니면 할 수 없는 것이다.

그런데 그렇게 호랑이를 그렸건만 이 호랑이가 전혀 무섭게 느껴지지 않는다는 게 신기하다. 물론 이 호랑이가 아주 친근하게 느껴지는 것은 아니다. 그러나 그렇다고 해서 무섭게 느껴지는 것도 아니다. 적절하게 위엄이 있고 가까이 갈 수 있을 정도는 된다. 중국이나 일본에서는 이런 호랑이를 발견하는 일이 쉽지 않다. 그들의 호랑이는 대체로 무서운 쪽으로 묘사되어 있다. 김홍도가 그린 이 호랑이는 조선 사대부들의 단정하고 위엄 있으면서도 멀게 느껴지지 않는 모습을 지니고 있는 것 같다.

그런데 이 호랑이와 닮았으되 전혀 다른 호랑이를 그린 그림이 있다. 방금 전에 본 '민중의 호랑이'이다. 그런데 이 호랑이의 몸통이 이상하다. 어떻게 그린 것인지 가늠이 안 된다. 그러나 자세히 보면 한쪽은 앞에서 본 대로 그렸고 다른 한쪽은 옆에서 본 대로 그렸다. 이 두 면을 붙여 호랑이를 전체적으로 표현하려고 한 것이다. 앞에서 우리 그림에서는 원근법에 관계없이 여러 각도에서 보이는 것을 한 데 합쳐놓는 방법을 택한다고 했

다. 그런데 양반들의 그림에서는 그런 것들을 합쳐놓았어도 어색하지 않았다.

그에 비해 이 그림은 두 각도의 시각을 합쳐 놓은 것이 어색하다. 어색할 뿐만 아니라 치졸하다. 그러나 치졸하다고는 하지만 아주 좋은 그림이다. 기법이 떨어져 엉성하게 보이지만 전체적으로는 아주 좋은 그림이다. 이 그림이 잘 그린 그림이라고는 할 수 없지만 색깔

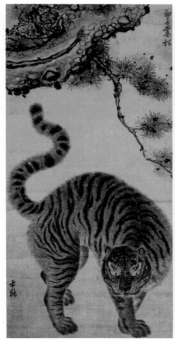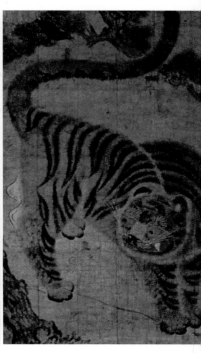

김홍도의 송하맹호도 (왼쪽)와 이를 흉내 내 그린 민화(오른쪽)

이 분명한 좋은 그림이라고 할 수 있다. 이렇게 그리는 게 민화의 기법이다. 귀족들의 그림에서 보이는 규범을 무시하고 자유분방하게 그리는 것 말이다.

게다가 우스꽝스럽고 귀엽게 보이는 호랑이의 얼굴에서도 우리는 친근한 호랑이의 모습을 느낄 수 있다. 꼬리도 그렇다. 김홍도 그림의 호랑이는 꼬리가 매우 절제 있게 그려져 있는데 민화 것은 '허방'하게 위로 올라가 있어 넉넉함이 느껴진다. 구도적인 면에서는 김홍도의 호랑이 그림보다 많이 떨어지지만 그림을 감상하는 데에는 문제없다.

이러한 자유분방함은 책거리 그림에서도 발견된다. 이 책거리 그림은 책장에다가 책뿐만 아니라 붓이나 벼루 같은 문방구, 도자기, 화병 등등을

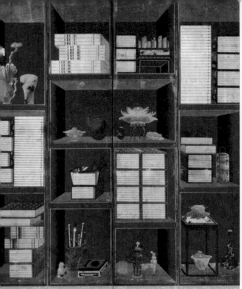
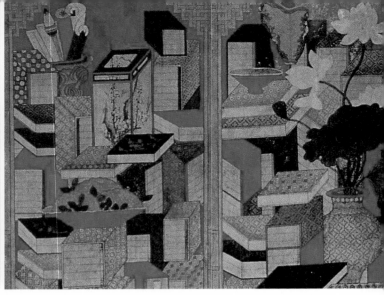

정제된 모습의 책거리 민화(왼쪽)와 파격적인 책거리 민화(오른쪽)

진열한 것을 같이 그린 것이다. 조선은 학문을 장려한 나라이기 때문에 양반들은 이처럼 학문이나 우리의 삶과 관계된 것들을 그려 방의 벽을 장식하는 것을 좋아했다. 임금 중에는 특히 정조가 이 그림을 좋아해 궁중의 화원들로 하여금 많이 그리게 했다고 한다.

이 그림은 처음에는 책장을 정식으로 그리고 그 안에다가 앞에서 언급한 것처럼 책을 비롯한 사물들을 배치해 그렸다. 그렇게 그리니 사진에서 보는 것처럼 꽤 정제된 모습이 나온다. 그러다가 규범을 싫어하는 한국인들이 이런 정제된 구도를 확 바꾸어버렸다. 책장을 아예 없애고 내용물만 그린 것이다. 그렇게 그리면 한 공간에 많은 사물이 들어갈 수 있어 그렇게 했을 것 같다. 그런데 이것은 엄청난 파격이다. 여기에 예시되어 있는 그림처럼 책이 둥둥 떠다니고 그 사이로 꽃병이 보인다. 세상에 파격도 이런 파격이 없다. 작품을 만들 때 세부적인 것을 무시하고 자기 멋대로 자유분방하게 구성하는 한국인의 야성적인 성격이 유감없이 드러나 있다. 이 때문에 우리 예술을 극진히 좋아했던 일본의 대표적인 지성인 야

나기 무네요시는 이런 유의 그림을 보고 '불가사의한 조선 민화'라는 글까지 썼다.

그 외에 많이 통용됐던 민화는 오래 살기를 소망하고 가정의 화목을 바라는 화조도, 즉 꽃이나 새, 곤충, 물고기, 짐승 등을 상징적으로 그린 그림이 있다. 사실 다른 어떤 민화보다도 이런 유의 민화가 훨씬 많았다. 이런 민화가 많았던 것은 이런 그림은 우리의 삶과 가까웠기 때문이다. 그래서 이전에는 환갑잔치 같은 경사스러운 날이 있으면 민간 화가를 초청해 이런 그림을 그리게 했다고 한다.

이 가운데에 유명한 십장생도를 빼놓을 수 없을 게다. 이전에는 오래 살고 싶은 마음이 강했으니 십장생도는 매우 인기 있는 그림이었다. 또 과거 급제를 기원하며 그린 등용문 그림도 많이 유행했다. 등용문이란 물고기가 용이 되기 위해 오르는 문이라는 뜻이다. 물고기가 이 용문(龍門)을 지나면 용이 된다는 것이니 이것을 과거 급제에 비유한 것이다. 양반에게 과거 급제란 인생의 지상 목표였으니 이 그림을 좋아했으리라는 것은 상상하기 어렵지 않다.

그 다음으로 우리가 지금도 가끔씩 접할 수 있는 문자도(文字圖)도 훌륭한 민화이다. 이것은 좋은 뜻을 지닌 한자를 아름답게 장식해 그린 민화이다. 예를 들어 아동들에게 효를 강조하기 위해 만든 '효' 자 그림을 보면 한자 효(孝) 자 위에 효자 전설과 관련된 잉어나 죽순 같은 것을 그려 글자를 아름답게 만들었다.

이렇게 하면 효라는 글자만 배우는 것이 아니라 글자 위에 그려져 있는 그림을 통해 효를 진하게 체험하기 때문에 학습적 효과가 매우 뛰어나다고 하겠다. 이런 문자도에는 유교의 덕목을 묘사하는 것이 많다. 가장 많

文字도
효(孝, 왼쪽), 충(忠, 오른쪽)

이 인용된 유교 덕목은 '효제충신 예의염치(孝悌忠信 禮義廉恥)'이다. 이것을 해석하면 '부모에게 효하고 형제(자매) 간에 화목하고 나라에 충성하고 친구 간에 미더워야 하고 예의를 잘 지키고 염치를 알자' 정도가 되겠다.

그런가 하면 부자가 되기를 바라거나 아들 많이 낳고 병 없이 오래 사는 것을 바라는 마음에서 그린 문자도도 매우 유행했다. 이 문자도는 종이에 그릴 수도 있지만 이와 더불어 가죽으로 만든 붓으로 그리는 경우도 있었고 혹은 인두를 가지고 나무를 지져서 그리는 경우도 있었다. 이런 그림이 이처럼 다양하다는 것은 이 문자도가 그만큼 인기가 많았다는 것을 말해준다. 특히 가죽으로 그리는 혁필화(革筆畵)는 지금도 민속촌 같은 관광

지에서 빠지지 않고 소개되고 있어 현대인들에게도 많은 인기가 있는 것을 알 수 있다.

정리하며

지금까지의 설명이면 우리 그림에 대한 기본적인 지식은 갖출 수 있을 것이다. 그와 더불어 중국의 귀족 그림들도 이해할 수 있는 최소의 교양이 생겼을 것이다. 조선의 양반들은 중국식의 그림을 수용하면서도 조선의 독특한 그림 그리는 법을 많이 만들어냈다. 그래서 우리 그림은 중국(그리고 일본)에 비해 자유분방하고 힘찰 뿐만 아니라 세부에 대해서는 다소 무관심적인 태도를 취하고 있는 것을 알 수 있었다.

이런 그림 가운데 가장 한국적인 그림은 민화라고 했다. 조선의 그림 가운데 아직도 현대 한국인들에게 호소력이 있고 인기가 있는 그림은 '까치호랑이' 같은 민화이다. 왜냐하면 이런 그림은 관광 상품이나 일정 기관의 로고로서 여전히 활용되고 있기 때문이다. 그에 비해 양반들의 그림은 우리에게서 멀어져 있다. 그것은 아마도 양반들 그림의 대부분이 중국적인 소재나 주제를 많이 활용했기 때문일 것이다.

그에 비해 민화는 철저하게 이 땅의 정서대로 그렸기 때문에 현대의 우리에게도 울림이 있다. 이 그림들은 특히 코믹하고 직설적이며 정이 많아 그런 기질을 이어받은 우리에게 감흥을 주고 있는 것이다. 이런 민화의 전통을 이어받은 것은 현대의 애니메이션일 것이다. 이런 면에서 과거의 민화 전통을 더 연구해 현대의 애니메이션 사업에 어떻게 활용할 수 있을지를 생각해보는 것은 우리에게 좋은 과제가 아닐까 한다.

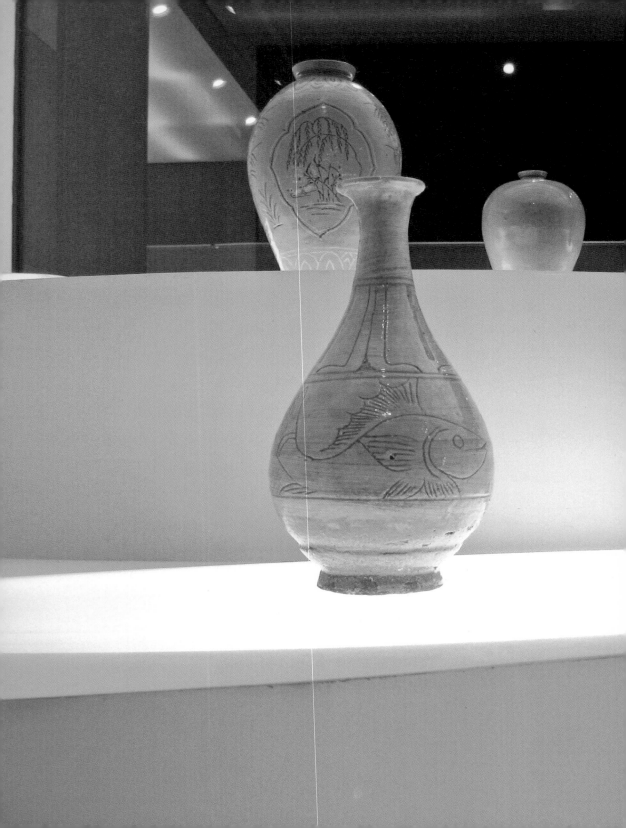

제3부

그릇
이야기

그릇 이야기

제3부

지금은 많이 퇴색했지만 우리나라는 과거에 도자기 강국이었다. 그것도 그냥 강국이 아니라 최강국이었다. 특히 고려 때에는 중국과 더불어 세계 도자기 계를 이끌었다. 잘 알려진 것처럼 그릇 중에 최상품으로 치는 청자를 유럽에서는 17세기 말까지도 만들지 못하고 있었다. 청자는 자기이다. 자기는 도기보다 한 단계 높은 고급 그릇이다. 따라서 만들기가 더 힘들다. 이 도기와 자기의 차이에 대해서는 곧 보게 될 것이다.

자기를 만들 수 없었던 유럽인들은 줄곧 중국에서 자기를 수입해서 썼다. 자기 만드는 방법을 몰랐기 때문이다. 기술이란 알면 별 것 아니지만 알려주지 않으면 아무리 해도 알아내기가 어렵다. 그러던 차에 중국 도자기에 매료되어 있었던 독일 작센 지방의 제후 아우구스트 2세는 연금술사인 뵈트거(Böttger)에게 자기 만드는 방법을 알아내라고 명령한다. 이것이 성공한 것이 1709년의 일이니 유럽인들은 18세기 초가 돼서야 자기 만드는 데에 성공한 것이다. 이 기술은 유럽 전 대륙으로 전파되어 그 후 유

럽은 도자기 제조에서 비약적인 발전을 한다.

　반면에 우리나라(고려)와 중국(송)은 18세기보다 훨씬 전인 11세기 내지 12세기에 최고의 기술로 청자를 만들고 있었다. 그런 최고의 그릇을 만들 수 있는 나라는 그 당시에 우리와 중국밖에 없었다. 이 청자 만드는 기술은 당시로 치면 최고의 하이텍(Hi-tec)이라 할 수 있다. 지금의 기술과 비교해보면 이 청자 제조술은 반도체나 나노 기술 같은 최고의 기술이라 할 수 있다는 것이다. 이런 기술을 갖고 있었으니 고려는 세계 최고의 선진국이었다고 할 수 있으리라. 게다가 이러한 우리의 최고 기술은 17세기에 일본으로 흘러들어가 일본이 세계 도자기 계에 우뚝 서는 데에 일조했다.

　일본은 그런 전통을 잘 이어받아 지금도 일본 그릇은 전 세계에서 아주 비싼 가격으로 팔려나가고 있다. 그리고 우리보다 한참 뒤져 있었던 유럽도 많은 명품 그릇을 만들어내어 세계 시장을 석권하고 있다. 그런데 정작 도자기 종주국이었던 중국은 아직 세계적인 브랜드 그릇을 산출하지 못하고 있다. 이것은 우리도 마찬가지이니 과거에 가장 앞섰던 나라들이 지금은 하위를 면하고 있지 못해 재미있다.

　지금 사정이 어떻든 우리는 우리의 도자기 문화에 대해 알아야 한다. 우리도 도자기 종주국이었으니 그 훌륭한 전통과 유산에 대해 아는 것은 후손인 우리에게 필요한 태도라 하겠다. 우리의 그릇 전통이 신석기 시대의 '빗살무늬 토기'부터 시작되지만 우리가 지금도 쓰고 있는 것은 도자기, 즉 도기와 자기이니 이 그릇들을 중점적으로 보면 되겠다.

　이 두 가지 중에도 과거 선조들이 많이 쓰던 청자나 백자, 그리고 분청자에 역점을 둘 것이다. 이 그릇들은 도기가 아니라 자기이다. 이런 말을 처음 들으면 생소할 터이니 청자나 백자를 보기에 앞서 도기와 자기를 어

떻게 구별하는지에 대해서 보았으면 한다. 우리는 그냥 도자기라는 단어가 익숙하지만 이 둘에는 엄연히 차이가 있다. 어떤 차이가 있는지 그것부터 보자.

도기와 자기의 차이 우리는 주변에서 많은 도자기를 만나는데 그중에서 아마 도기를 많이 만날 것이다. 왜냐하면 자기는 매우 고급 그릇이라 특별한 경우가 아니면 잘 쓰지 않지만 도기는 주변에 꽤 있기 때문이다. 가령 장을 담글 때 쓰는 항아리는 전형적인 도기에 속하다. 그런가 하면 우리가 매일 쓰는 변기나 세면기, 타일 등도 도기에 속한다. 그러면 도기와 자기의 가장 큰 차이는 무엇일까?

이 두 그릇의 가장 큰 차이는 흙과 굽는 온도에서 비롯된다. 우선 흙을 보면, 도기는 붉은 색의 진흙을 쓰는 반면 자기는 돌가루인 하얀 색의 자토를 사용하는 것이 다르다. 이 자토 중에 가장 좋은 흙을 고령토(高嶺土)라 하는데 보통 자기의 흙은 중국어로 '카올린[高嶺]'이라 부르는 이 흙을 많이 쓴다. 그래서 도기를 '질그릇'이라고 부르고 자기를 '사기그릇'이라고 하는 것이다. 여기서 사기의 사(沙)는 돌가루를 뜻한다.

그 다음에 볼 것은 굽는 온도인데 도기와 자기는 굽는 온도가 조금 다르다. 도기는 자기보다 불에 약하다. 도기는 보통 500~600도에서 1100~1200도 사이의 온도로 굽는다. 온도가 이 이상 올라가면 주저앉아 버린다고 한다. 이에 비해 자기는 1200~1300도 이상에서 구워야 제대로 된 그릇을 만들 수 있다. 이것은 대단한 것이다. 쇠도 1500도면 녹아내리고 동(銅)은 800도면 녹는데 흙이 1300도 이상을 견딘다고 하니 대단하다는 것이다. 유럽인들이 이 자기를 만들지 못했던 것은 이런 흙을 발견

하지 못한 때문도 있다.

그러면 이렇게 좋은 흙을 높은 온도로 굽는 이유가 무엇일까? 그것은 이 정도의 높은 온도로 구우면 강도가 강해지고 무게가 가벼워지기 때문이다. 가볍고 단단하니 실용적인 면에서 최고가 되는 것이다. 그렇게 가벼우니 자기는 빛이 어느 정도는 투과한다. 그에 비해 도기는 빛이 전혀 투과할 수 없다. 금속으로 쳤을 때에도 도기는 둔탁한 소리가 나지만 자기는 맑은 음이 난다. 자기를 최고의 그릇이라고 부르는 이유가 여기에 있다.

유약은 왜 바를까?　도자기에 유약을 바르지 않는다는 것은 있을 수 없는 일이다. 유약은 그만큼 중요하기 때문이다. 유약을 바르는 데에는 몇 가지 이유가 있다. 유약은 우선 방수 처리를 완벽하게 해준다. 유약은 그릇 위에 강력한 코팅을 하는 것이라 그릇을 물에서 완전히 해방시켜준다.

그 다음으로 유약은 그릇에 흠이 생기는 것을 막을 수 있다. 이 유약은 염산 같은 것 외에는 녹지 않을 정도로 강력하기 때문에 다른 기물과 부딪혀도 흠이 나지 않는다. 그렇게 되니까 그릇을 아름답게 계속해서 보존할 수 있다. 물론 유약은 빛이 나니 그릇을 아름답게 만드는 효과도 있다. 그냥 있는 그릇보다는 유약을 발라 광택이 나는 그릇이 훨씬 더 보기 좋을 것이다(물론 무광택 유약도 있다).

유약 성분은 의외로 간단하다. 기본적으로 나무를 태워 남은 재를 물에 탄 것이기 때문이다. 이 유약을 발견하게 된 동기에 대해 다음과 같은 이야기가 전해진다. 그릇을 굽는 가마에는 나무 재가 많이 있을 게다. 그런데 어느 날 이 재가 그릇 위에 떨어졌다가 그 상태대로 가마로 들어갔다. 이 재는 당연히 가마 안에서 녹았다. 그러자 그릇의 그 부분만 푸른색을

띠면서 막이 생겼다. 유약 효과가 난 것이다. 이게 시초가 되어 본격적으로 유약이 발달되었다는 설이 있다.

어떻든 이런 나무 재를 물에 섞으면 유약이 되는데 이게 1200도 정도의 고온에서 녹으면 콜라병 색깔이 난다. 그럼 이 유약을 언제 바를까? 그릇을 구울 때 유약은 처음부터 바르는 것이 아니다. 일단 한 번 구운 다음에, 즉 전문 용어로 초벌구이를 한 다음에 유약을 바르고 다시 굽는 것이다. 유약에는 이 재 이외에도 유리 가루나 돌가루 혹은 금속 가루를 넣어 다양한 유약을 만들 수 있다.

1. 청자가 사실은 녹자(녹색 자기)라고?
- 청자 이야기

청자는 말할 것도 없이 인류가 만들어 낸 최고의 그릇 가운데 하나이다. 미적으로나 기술적으로나 최상의 수준으로 만든 것이 이 청자라는 그릇이다. 우리는 앞에서 최고의 '하이텍'이 아니면 만들 수 없는 이 그릇을 만들 수 있었던 나라는 당시에 전 세계적으로 고려와 중국뿐이라는 것을 알았다. 이것을 좀 더 정확하게 말하면 고려가 청자 만드는 기술을 보유한 10세기부터 일본이 자기 제조 기술을 보유하게 되는 17세기까지 이 기술은 우리와 중국만이 갖고 있었다고 할 수 있다.

그런데 재미있는 것은 이 기술을 중국이 자발적으로 우리 고려에 전한 것이 아니라는 것이다. 지금도 그렇지만 나라들이 가장 꺼리는 일 중의 하나가 자국이 갖고 있는 최고의 기술이 다른 나라로 빠져나가는 것이다. 그래서 중국은 결코 고려에 이런 기술을 줄 생각이 없었다.

그러나 이런 그릇이 나온 것을 보고 가만히 있을 고려 사람들이 아니다. 그 그릇 만드는 기술을 수입하기 위해 우리의 영민한 고려 선조들은 중국에서 장인들을 영입해 한반도에서 청자를 만들기 시작한다. 중국이 전쟁 등으로 어수선할 때 중국 장인들에게 좋은 조건을 제시하고 그들을 고려로 데려온 것이다. 이때 큰 공로를 세운 사람이 중국 귀화인인 쌍기라고 전해진다. 이렇게 해서 청자가 고려에서 처음으로 만들어진 것은 광종 (재위 949~975)때라고 한다.

그런데 이렇게 대단한 그릇인 청자가 애초에 어떻게 만들어진 것일까? 이 청자의 탄생에 대해서는 다음과 같은 이야기가 전해진다. 옥이라는 돌은 우리나라에서도 그렇고 중국에서도 매우 귀중하게 생각하는 돌이었다. 중국인들은 이 아름답고 귀중한 돌을 자기들 손으로 만들고 싶었다. 그러다 앞에서 유약을 설명하다 잠깐 본 것처럼 나무 재가 그릇 위에서 녹으면서 푸른빛을 내는 것을 보고 중국인들은 이 색깔이 옥의 색깔과 비슷하다는 것을 알았다.

이렇게 해서 만들어진 게 바로 청자의 시초인 것이다. 옥이 그릇 위에서 새롭게 태어난 것이다. 이렇게 청자를 만들기 시작한 것이 3세기라 하니 꽤 이른 시기부터 청자가 만들어진 것을 알 수 있다. 그런데 여기서 조심해야 할 것은 이 푸른빛이라는 게 blue가 아니라 green이라는 것이다. 청색이 아니라 녹색이라는 것이다. 따라서 청자라고 하기 보다는 녹자라고 하는 게 더 맞을지 모른다. 물론 청자에 녹색 청자만 있는 것은 아니다. 청자에 여러 가지 색깔을 띤 것이 있지만 여기서는 녹색을 띠는 청자만 보기로 하자.

이 청자가 실용화되고 널리 보급된 것은 9세기에 선승들이 차를 즐기

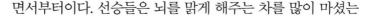

면서부터이다. 선승들은 뇌를 맑게 해주는 차를 많이 마셨는데 그들이 만든 차는 지금 우리가 마시고 있는 차가 아니다. 지금 우리가 많이 마시는 차는 찻잎을 물에 넣어 우려서 먹는 것인 것에 비해 고려 때 많이 마시던 차는 찻잎을 말려 가루로 만든 다음 이것을 물에 타서 먹는 차였다. 말차(末茶, 분말차)라 불리는 이 차는 밥사발처럼 꽤 큰 그릇에 넣어 마신다. 이 다기를 청자로 만들었는데 녹색빛이 나는 차와 녹색 빛의 청자는 매우 잘 어울렸을 것이다.

청자란 아주 쉽게 설명하면 자토 혹은 돌가루 흙으로 그릇을 만들고 그 위에 청자 유약을 입혀 구운 그릇이다. 청자가 대단하다는 것은 기술도 기술이거니와 그릇의 모양이나 또는 그릇 위에 그리거나 새겨 넣은 문양들이 아주 아름답기 때문이다. 이런 그릇들은 지금의 눈으로 보아도 대단한 것임을 알 수 있다. 아니 지금은 고려청자 수준의 그릇을 만들어내지 못한다. 우리는 이 그릇을 통해 당시 고려의 귀족 문화가 얼마나 화려하고 정교했는지 알 수 있다. 그래서 앞에서 고려는 당시 세계 최고의 선진국이었다고 말한 것이다.

청자 찻잔

이렇게 만들어진 고려청자는 중국 귀족들이 꼭 갖고 싶은 선망의 대상이었다. 한 마디로 말해 천하의 명품이었던 것이다. 송대의 최고 지식인이었던 소동파(蘇東坡)는 천하 10대 명품을 꼽았는데 그 중에 두 개가 고려 것이었다. 충분히 예측할 수 있는 것처럼 고려청자가 여기에 고려 종이와 함께 포함되었다. 그런데 중국에도 청자가 많았을 텐데 왜 그들은

고려청자에 환장했을까?

그 이유는 두 가지로 볼 수 있다. 우선 상감 기법이라는 매우 정교한 기술 때문이다. 상감 기법은 이렇게 진행된다. 그릇 겉면에 학이나 꽃 등 장인이 원하는 문양을 판 다음 그곳에 백토나 자토를 넣는다. 그런 다음 이 상태로 그릇을 구우면 이 흙들이 각각 흰색과 검은 색으로 되어 아름다운 무늬를 만들게 된다.

상감하는 모습

이 기법은 중국에서 비롯된 것인데 전국 시대(BC 5~BC 3세기)에 시작되었다 하니 매우 오래 된 것을 알 수 있다. 그러나 중국에서는 이 기법이 철이나 동으로 만든 그릇에만 쓰였다고 한다. 이 그릇에 홈을 파서 그곳에 금실이나 은실을 넣은 것이다. 그런데 무슨 까닭인지 도자기에는 이 기법을 사용하지 않았다. 이 기법을 흙으로 만드는 도자기에 적용한 것은 고려가 처음이다.

그러면 중국에서는 왜 이 기법을 응용하지 않았을까? 전문가들에 따르면, 이 상감 기법은 굉장히 시간과 노력이 많이 드는 번거로운 작업이라고 한다. 그러나 고려의 도공은 이런 번거로움을 무릅쓰고 새로운 기법을 자기에 적용해 아주 아름다운 그릇을 만든 것이다.

그 다음은 비색이다. 청자에 자주 입혀졌던 이 비색은 물론 중국에서 먼저 사용했다. 그런데 중국청자는 우리 것에 비해 색이 진하고 유약도 조금 불투명한 데에 비해 고려청자는 같은 비색(翡色)이되 은은하면서도 맑고 명랑하다. 그래서 중국인들의 많은 사랑을 받은 것이다. 또 다른 표현

그릇 이야기

에 따르면 중국청자는 녹색이 두드러지게 나타나는 것에 비해 우리 것은 회색빛이 은은하게 감돌아 담담한 것이 특징이라고 한다. 이런 색에 대해서 국립중앙박물관장을 지낸 최순우 선생은 이 비색을 비가 갠 후 먼 산마루의 '담담하고 갓 맑은 하늘의 빛'이라고 멋지게 표현했다.

이 비색은 지금도 그 만드는 법이 확실하게 알려져 있지 않다. 조선조 동안에는 백자 제작에만 치중한 나머지 청자를 많이 만들지 않았기 때문에 비색 만드는 기술이 끊어진 것이다. 지금까지 연구된 바에 의하면 가장 좋은 비색이 나오려면 유약에 3% 내외의 철분이 포함되어 있어야 한다고 한다. 철분이 이것보다 덜 있으면 약한 연두색이 나오고 더 있으면 어두운 녹색이 나온다고 하니 비율을 맞추기가 쉽지 않은 것이다.

또 어떤 학자는 유약도 문제이지만 그릇의 흙에 따라 이 비색의 색깔이 좌우된다고 주장한다. 비색을 가장 잘 나게 하는 흙은 다름 아닌 강진에서 발견된 흙이라고 한다. 강진 지방에서 나오는 흙을 쓰면 이 흙(태토)이 빛을 반사하는 정도가 달라 비색이 나온다는 것이다. 고려시대 때 전국에 있는 청자 가마 중 2/3가 강진에 있었던 것은 고려의 도공들이 이 사실을 알았기 때문일 것이라는 후문이다.

이 같은 설명을 염두에 두고 이제부터 청자 몇 점을 감상해보자.

지금 사진에서 보는 청자는 고려청자 중에 가장 대표적인 것이라 할 수 있는 상감운학문(雲鶴文), 즉 '구름과 학이 상감으로 표현되어 있는' 청자 (국보 68호)이다. 이 그릇은 술을 담고 있었을 것으로 추정한다. 이 병 표면에 있는 학과 구름은 모두 상감기법으로 만든 것이다. 저 많은 것들을 일

일이 파고 다른 흙을 채워 넣는 것은 분명 쉬운 일이 아니었을 것이다. 이 운학문은 중국에서는 거의 발견되지 않는 고려 특유의 것이라고 한다.

이 그릇에서 우리는 무엇보다도 고려 문화의 풍만함을 느낀다. 어깨 부분이 터질 것처럼 벌어져 있어 맘껏 기운을 자랑하고 있고 아주 부드럽게 내려오는 S 자 곡선의 미 등은 이 그릇을 천하 명품이라고 할 수밖에 없게 만든다. 원 안에 있는 학은 하늘로 올라가고 있는 학을 그리고 있고, 원 밖에 있는 학은 내려가고 있는 학으로 그려 자칫하면 단조로울 수 있는 문양에서 입체감을 느낄 수 있게 했다. 이런 작품은 아무리 설명을 해도 감이 오지 않는다. 그래서 박물관에 가서 보는 게 제일인데 이 작품은 국립박물관이 아니라 사립미술관인 간송미술관에 보존되어 있어 쉽사리 볼 수 없다.

청자 상감 운학문 매병(국보 제68호)

청자 동화연화문 표주박모양 주전자(국보 제133호)

다음 작품은 '청자 동화연화문 표주박모양 주전자'라는 긴 이름의 청자이다. 이것 역시 대단히 뛰어난 작품이라 국보 133호로 지정되어 있다. 이 청자는 삼성의 이병철 회장이 지금 돈으로 약 10억 원을 내고 구입했다고 알려져 있다. 표형이라는 것은 몸통이 표주박 모양이라 붙여진 이름이다. 그리고 그 몸통을 연잎이 둘러싸고 있어 연화문이라 하는 것이다. 진사란 도장 인주 같은 것을 만들 때 쓰는 주사(朱砂)로 만든 붉은 안료(물감)를 말한다.

청자에 이 안료를 쓴 것은 고려가 처음이라고 한다. 그리

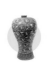

고 이 그릇은 청자 가운데에서도 이 진사의 빛깔이 뛰어나 국보까지 되었다. 사정이 어떻든 이 그릇의 이름을 다 풀어보면 '붉은 색 연잎 무늬가 그려진 표주박 모양의 청자 주전자'가 될 것이다. 앞으로는 어려운 한자 이름을 쓰지 말고 알기 쉬운 한글 이름으로 불렀으면 좋겠다(그런데 한글 이름은 너무 길어서 문제이다).

이 그릇의 세부를 보면, 주전자의 맨 윗부분에 있는 마개는 꽃봉오리처럼 만들었고 잘록한 목 부분에는 동자가 연잎을 두 손으로 감싸고 있다. 손잡이는 덩굴을 구부린 모습인데 여기에 개구리를 한 마리 올려놓았다. 이 개구리의 용도는 무엇일까? 이 개구리와 마개는 끈으로 연결되어 있는데 마개를 잃어버리지 않게 하기 위해 이 개구리를 만들어 놓은 것이다. 마개 홀더(holder)라고나 할까? 그런데 청자 중에는 이 그릇처럼 마개까지 남아 있는 그릇이 많지 않다.

이 작품이 국보가 될 수 있었던 또 하나의 이유는 이 개구리뿐만 아니라 마개까지, 그러니까 그릇 전체가 남아 있었기 때문이다. 이 그릇이 손상되지 않고 전부가 남을 수 있었던 것은 무덤에서 발견되었기 때문이다. 이 그릇은 경기도 강화에 있는 최항의 무덤에서 나왔다. 당시 고려는 무신 정권이었고 최항이 그 우두머리였으니 아마도 당시로서 최고의 그릇을 그의 무덤에 넣었을 것이다.

이 작품은 그릇 전체의 유려한 모습부터 그릇의 몸과 목의 비율이라든가 손잡이의 늘씬한 곡선까지 우리의 눈을 사로잡는 데에 부족함이 없다. 그리고 손잡이부터 마개와 주전자의 아가리까지의 모습이 화려할 뿐만 아니라 적절한 비례로 연결되어 있어 그릇 어디를 쳐다봐도 아름답지 않은 구석이 없을 지경이다. 따라서 천하의 명품이라고 할 수 있을 것이다.

한 권으로 읽는 우리 예술 문화

이 그릇은 이병철 회장이 산 것이라 현재 리움 박물관에 소장되어 있으니 언제든지 가서 볼 수 있어 좋다.

다음 작품은 다른 의미에서 타의 추종을 불허하는 작품이다. 이름은 그 모습만 보아도 예측할 수 있는 '청자 참외 모양 병'이다. 몸통이 참외 모양을 본 떠 만들었기 때문에 붙여진 이름이다. 이 그릇은 12세기 초반에 왕이었던 인종의 무덤에서 나온 것으로 전해지는데 그래서 그런지 명품 중의 명품이다. 이 그릇에서 특히 우리의 주목을 끄는 것은 병의 비색이다. 이 그릇의 비색은 청자 중 최고라 다른 청자의 비색을 평가하는 기준이 되었다고 한다. 그런 의미에서 대단한 그릇이고 그래서 국보(94호)로 지정되었다.

그런데 이 그릇은 색깔만 뛰어난 것이 아니다. 그릇의 전체적인 모양이나 세부적인 표현이 압권이다. 도자기를 잘 모르는 사람이 보아도 그릇의 모습이 얼마나 뛰어난지 알 수 있을 정도이다. 참외 모양의 몸체는 미끈하기 짝이 없고 목선도 아주 보기 좋다. 또 참외 꽃을 연상시키는 입 부분 역시 일품이다. 몸체 모습이 풍만하지만 과장되지 않아 적절하게 풍부하다. 치마 주름을 연상시키는 굽부터 몸체, 목, 입 등 각 부분들의 비례가 완벽하다. 가히 고려청자를 대표하는 작품이라고 해도 과언이 아니겠다.

청자 참외모양 병(국보 제94호)

상감 기법도 없을 뿐만 아니라 어떤 문양도 그리지 않고 단지 유약의 색과 형태만 가지고 그릇을 만들었는데도 청자 최고의 미를 보여주고 있다. 이런 청자를 통해 우리는 당시 고려의 미적 수준이 얼마나 높았는지 알 수 있다. 이 그릇의 아름다움은 중국 것과 비교해보면 확연하게 드러

 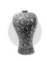

난다.

　원래 이런 모습은 중국에서 비롯된 것인데 중국 것은 과장되거나 무거운 느낌이 든다고 한다. 예를 들어 입 부분이 과장되었다거나 몸체가 너무 풍만하다거나 굽은 낮아 둔중한 느낌이 드는 것이 그것이다. 이에 비해 고려 것은 지금 보는 바와 같이 아주 유려한 조형미가 있어 천하의 명품이 된 것이다.

　다음에 나오는 연적(硯滴)은 얼마나 귀엽고 앙증맞은가? 연적은 붓글씨 쓸 때 벼루에 부을 물을 담아 놓는 용기이다. 오리가 연 줄기를 꼬아 물고 있는 모습이 실로 귀엽다. 특히 몸통에 새겨 넣은 깃털은 섬세하고 유려하기 짝이 없다. 이렇게 세부는 섬세하게 표현되어 있고 전체적인 형태는 단정하니 이것도 명품임에 틀림없다. 고려 귀족들은 이런 문방구들을 일상적으로 사용했을 터이니 그 문화가 얼마나 세련되었을지 상상해볼 수 있다.

청자 오리모양 연적
(국보 제74호)

　청자 명품의 행진은 끊이지 않는다. 그래서 다 보는 것이 가능하지 않는데 아무리 시간이 없어도 꼭 보아야 하는 청자가 있다. 이 청자는 높이가 15cm밖에 안 되는 작은 향로인데 작품의 완성도는 그 어떤 청자보다도 뛰어나다. 전체 청자에 적용되었던 기법들이 이 작은 그릇에 전부 동원되었다고 하는데 그러면서도 그 기법으로 표현된 각 부분들이 좋은 조화를 이루고 있다.

　이 청자는 작아 공예품 같은 느낌을 받는데 그런 공예품적인 섬세함이 아주 뛰어난 작품

　한 권으로 읽는 우리 예술 문화

이다. 그래서 이 그릇은 해외 전시를 하면 큰 인기를 끈다고 한다. 청자는 앞에서 본 것처럼 흙으로 옥을 만들어보겠다는 중국인들의 염원에서 나왔다. 어떤 이는 이 향로야말로 흡사 옥을 깎아 놓은 것 같아 중국인들이 흙을 옥으로 만들려고 했던 시도가 이런 고려 청자에서 완성되었다는 느낌마저 든다고 했다.

청자 투각 칠보문 뚜껑 향로(국보 제95호)

이 청자의 이름은 '청자 투각 칠보문 뚜껑 향로'(국보 95호, 12세기 제작)이다. 또 어려운 이름인데 풀어보면, '투각이 되고 칠보문양이 있는 뚜껑이 있는 향로'라 할 수 있다. 투각이란 사진에서 보는 것처럼 구멍이 뚫려 있는 것인데 그것을 겹쳐 놓아 칠보문이라는 문양을 만들었다. 이 부분이 뚜껑이다. 그와 함께 여러 원들이 만나는 교차 지점에 하얀 색으로 상감을 해놓은 것을 유의해서 보자.

그 밑에는 향을 태우는 곳이 있다. 이 부분을 장식한 기법도 특이하다. 꽃잎을 일일이 만들어 3겹으로 붙였기 때문이다. 그 밑에 있는 꽃잎도 같은 방법으로 만들어 붙인 것이다. 이 꽃잎의 줄기들은 양각으로 만들어, 다시 말해 튀어나오게 만들어 생생함을 살렸다. 그런데 이 꽃잎들이 유려하기 짝이 없다. 단정하면서도 진짜 꽃잎처럼 살아 있는 느낌을 받는다. 그런데 그 밑에 있는 대좌에는 다른 기법이 적용됐다. 문양이 음각으로 파져 있는 것이다. 그래서 잎사귀에 있는 양각과 대조를 이룬다.

지금까지 본 부분도 훌륭하지만 이 청자가 갖고 있는 가장 두드러진 특이점은 향로 전체를 받치고 있는 토끼 3마리이다. 얼마나 귀여운지 말로

표현하기가 힘들 정도이다. 귀를 쫑긋 세운 모습이라든가 등이 적절한 각도로 구부러져 있는 채로 향로를 받치고 있는 모습이 다정하면서도 애잔하기까지 하다.

이렇게 다정한 모습은 한국 예술 전반에 자주 나타나고 있는데 이것 역시 중국이나 일본과 비교된다. 그런데 이 토끼의 눈이 가관이다. 점 하나만 찍었는데 토끼의 심리 상태까지 나타내는 것 같다. 이 점은 그냥 찍은 것이 아니라 상감으로 찍어 우리의 주목을 더 끈다.

이렇게 해서 이 향로를 간단하게 훑었는데 실제로 이 향로에는 음각, 양각, 투각, 상감, 그리고 꽃잎 붙이는 법 등 다양한 기법들이 모두 동원되어 있는 것을 확인할 수 있었다. 이렇게 작은 기물에 지극히 복잡한 기술을 적용한 고려인들의 기술력이 놀랍다. 그리고 그런 것들을 조합해 또 다른 형태의 완성품을 만들어냈으니 그게 대단하다는 것이다. 이 정도만 보아도 당시 고려가 얼마나 품격 높은 문화를 가지고 있었는지 알 수 있지 않을까? 참고로 이 작품은 현재 모조품을 만들어 많이 판매하고 있는데 이 모조품 값도 수 십 만원이나 한다. 모조품이 이렇게 비싸니 원품이 얼마나 훌륭한지 알 수 있지 않을까?

2. 분청자가 가장 한국적인 그릇이라고?
- 분청자 이야기

청자는 종류도 많고 이야기 거리도 많아 끊임없이 설명을 이어갈 수 있지만 지면이 한정되어 있으니 다음 그릇으로 넘어가자. 다음은 분청자라 불리는 그릇인데 이 그릇 역시 많은 이야기를 갖고 있다. 분청자란 청자

에 하얀 색을 칠한 그릇을 말하는데 청자가 서서히 사라지고 백자가 인기를 얻을 때까지 그 중간에 나타났다 사라진 그릇이다. 이 분청자는 15세기에 나타났는데 그때부터 약 150년 정도 쓰였던 그릇이다. 그런데 이때 말하는 청자는 앞에서 본 수준 높은 청자가 아니고 민간에서 자유롭게 만든 '막청자'를 말한다.

분청자가 나오게 된 배경을 보면, 고려 말에 나라가 망할 때가 되자 청자 만드는 기술도 크게 쇠퇴한다. 그러다 왕조가 조선으로 바뀌었는데 이때 중국 대륙의 도자기 문화는 백자로 바뀌었다. 이때 조선은 백자를 선호하는 사회적 분위기가 아직 형성되지 않은 상태였다. 또 좋은 백자를 만들어낼 기술도 부족했다.

당시는 사회가 혼란했기 때문에 도자기를 만드는 장인들에 대해서도 규제가 심하지 않았다. 따라서 장인들은 마음껏 자신들이 좋아하는 그릇을 자신들의 수준에서 만들 수 있었다. 그런 상황에서 사회에서는 많은 사람들이 도자기를 원하고 있었다. 사정이 그러하니 도공들 역시 그들의

분청자

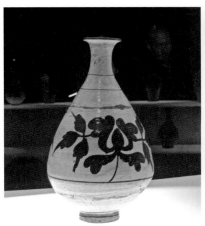
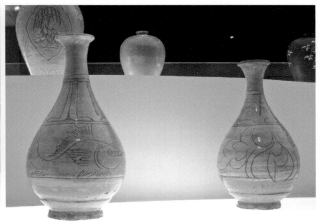

요구에 맞추어 비싸지 않은 그릇을 많이 만들어야 했을 것이다. 이런 상황에서 나온 그릇이 바로 이 분청자였다. 한 마디로 말해 이 분청자는 도자기가 실용화되고 보편화 되면서 나온 그릇이라고 할 수 있다.

전문가들에 따르면, 이 분청자는 평범한 도공들이 백자의 맛을 내려고 몸부림치며 만든 그릇이라고 한다. 백자 같은 좋은 그릇을 만들 수 없으니 옛날 청자를 대충 구워서 위에다가 흰색을 칠한 게 분청자라는 것이다. 그래서 이 그릇은 생긴 형태도 가지각색이고 그 문양들도 자유분방하기 짝이 없다. 이 때문에 이 그릇은 하치 그릇으로 간주되어 그리 조명을 받지 못했다. 그러나 외국, 특히 일본에서 이 그릇의 진가가 알려지면서 이 그릇은 다시 평가되기 시작했다.

현재 이 그릇에 대한 평가는 휘황찬란하다. 전문가들은 이 분청자를 두고 '가장 한국적인 미를 간직하고 있는 작품'이라든가 '정돈되지 않아 수더분하고 구수한 모습, 무엇에도 구애받지 않는 자유분방함, 익살스러움, 천진스러움이 있는 그릇'이라는 식으로 표현한다. 그런데 이 표현들을 보면 한국의 전통 예술미를 말할 때 나왔던 단어들이 다 나온 것 같아 재미있다. 그래서 가장 한국적인 미를 찾는 사람이라면 이 분청자를 보라고 강하게 권하는 전문가도 있다.

20세기 최고의 도예가였던 버나드 리치(Bernard Leach)라는 사람은 '현대 도예가 나아갈 길은 500여 년 전에 살았던 조선 도공의 길을 찾아 나아가면 된다'고 했다고 한다. 리치가 말하는 조선 도공에는 당연히 분청자를 만드는 도공도 포함된다. 이것은 조선의 도자문화에 대한 격찬 중의 격찬이라 할 수 있다.

그런가 하면 도자계에는 이런 이야기도 전해진다. '도자기를 전혀 모르

는 사람은 중국, 일본, 조선의 순서로 이 나라들의 도자기가 좋다고 말하고 조금 아는 사람은 중국, 조선, 일본의 순서로 좋다고 하는데 제대로 아는 사람은 조선, 중국, 일본의 순서로 좋다'고 한다는 이야기가 그것이다. 이것은 다분히 우리 한국인들이 만들어낸 자기중심적인 이야기처럼 들리지만 일리가 아예 없는 것은 아닌 것 같다. 왜냐하면 이 분청자 같은 그릇은 중국이나 일본의 도공들은 만들 수 없는, 혹은 만들지 않는 작품이기 때문이다.

분청사기 음각어문 편병
(국보 제178호)

그러면 지금부터 대표적인 분청자를 보면서 위에서 말한 분청자의 특징이 어떻게 나타나는지 살펴보자.

처음에 볼 것은 물고기가 그려져 있는 분청자(국보 178호)이다. 이름은 '분청사기 음각어문 편병'이라고 하는데 다른 도자기처럼 역시 어려운 이름으로 되어 있다. 그러나 풀이하면 '물고기가 선으로 그려져 있고 둥근 병이 아니라 납작하게 되어 있는 분청자 병'이라는 뜻이다. 다른 분청자들도 그렇지만 이 병은 생김새부터 양쪽으로 눌려 있어 자유분방한 모습이다.

그러나 이 병을 더 이 병답게 만드는 것은 이 병에 그려진 문양들이다. 이 그림은 정교하게 계획을 세운 다음에 그린 것이 아니라 도공이 그냥 '쓱싹' 하며 한 번에 그린 것 같은 느낌을 받는다. 그래서 자유롭기 그지없다. 병을 둘러 친 이중으로 된 선이나 병의 옆을 나눈 직선들도 별 생각 없이 그은 선 같다. 물론 거기에 그려져 있는 파초 문양도 그렇다.

이 병에서 가장 돋보이는 것은 물고기 그림이다. 위쪽으로 입을 벌리고

있고 있는 모습이 아주 생동감 있다. 뿐만 아니라 지느러미에도 힘이 들어가 있어 그 기운을 더해준다. 이 병이 해외전시 되었을 때 있었던 한 일화가 전해진다. 1960년에 프랑스에 전시되었을 때 정작 한국 유학생들은 이 그릇에 별 감흥을 느끼지 못했던 반면 프랑스 사람들은 격찬을 하면서 큰 관심을 표명했다고 한다. 왜 그랬을까?

프랑스인들은 이 물고기의 입과 지느러미, 그리고 몸에 그려져 있는 선과 무늬에서 마티스의 강렬한 느낌을 받았다는 것이다. 이 물고기의 모습이 아주 자유분방해서 현대적인 모습으로 읽힌 것이다. 도공이 틀에 국한되지 않고 자신의 본성을 마음대로 표현한 것이 현대인의 눈과 일치한 것이다. 그래서 인간의 본성에 충실한 예술 정신은 시대와 지역을 넘어서 통용되는 모양이다. 적지 않은 유럽의 화가들이 원시 사회를 동경하며 그 사회의 모습을 그림으로 남긴 것도 같은 맥락에서 이해될 수 있으리라.

그런데 진짜 좋은 분청자는 많은 경우 일본에 가 있는 것 같다(일본에 있는 분청자가 어디에 어떻게 있는지 모르기 때문에 우리는 추측할 수밖에 없다). 그럴 수밖에 없는 이유 중에 하나는 우리는 방금 전에 본 프랑스의 한인 유학생처럼 우리 분청자의 진가를 모르고 있어 보존에 등한시했기 때문이다. 그러나 우리보다 훨씬 먼저 근대화한 일본은 우리 분청자의 예술적 진가를 재빨리 알아차렸다. 그래서 그들은 우리 분청자를 헐값에 매입해 지금까지 보관하고 있는 것이다.

다음에 보는 분청자가 그런 유의 작품이다. 이 병은 우리가 알고 있는 분청자 가운데 그 문양의 추상성이 가장 뛰어난 작품이다. 우선 이 그릇도 편병이라 모습부터가 정제되지 않은 것을 알 수 있다. 그에 앞서 병의 굽이나 입 부분이 몸체와 접속된 부분이 매끄럽지 않고 투박한 모습으로

 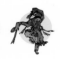

되어 있는 것도 잊어서는 안 된다. 모두 거칠기 짝이 없다.

이 그릇의 제일 큰 매력은 몸체에 그려져 있는 그림이다. 이 그림은 언뜻 보면 유치한 그림 같지만 자세히 보면 현대 미술가가 그린 추상화 느낌이 든다. 선을 하나하나만 보면 아주 치졸하다. 그러나 전체적으로 보면 공간을 분할하는 솜씨가 보통이 아니라 계산하고 그린 것 같지는 않은데 크게 보면 아주 멋있다. 대단한 필치라고 하지 않을 수 없다.

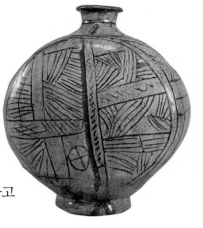

추상화가 그려져 있는 분청자

이 그림은 분명 이 그릇을 만든 도공이 제멋에 겨워 그냥 쓱쓱 그렸을 것이다. 아마도 이 그림만 떼다가 현대 화랑에서 전시해도 전혀 어색하지 않을 것 같다. 그 자유로움과 대담함이 현대의 예술 정신과 통하는 것 같다. 이런 게 바로 민화다. 부분 부분은 정교하지 않아 유치한 것 같지만 전체적으로는 아주 좋은 그림이 되었는데 이런 디자인이 현대와 통한다는 것이다.

그 다음 그릇은 더 기막히다. 세상에 그릇에다가 어떻게 이런 그림을 그릴 생각을 했을까 하는 의문이 들기 때문이다. 이 분청자도 그 형태가 자유분방하기 짝이 없다. 그리고 거칠고 투박하다. 그러나 그렇다고 해서 졸작처럼 보이지는 않는다. 전체적으로는 나름대로의 조형을 갖추고 있기 때문이다. 이 그릇은 장군병이라고 불리는 그릇인데 물을 넣어 운반할 수 있게 하기 위해 입이 가운데에 달려 있다. 병이 옆으로 퍼져 있는 것도 운반하기 편하게 하기 위해 그렇게 만든 것이다.

이 그릇의 최고 매력은 몸통에 그려져 있는 물고기이다. 이 물고기는 뒤집혀 있으니 죽은 것이 된다. 그런데 어떻게 죽은 물고기를 산 사람들

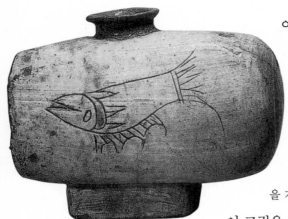

죽은 물고기를 그린 분청자

이 쓰는 그릇에 그릴 생각을 했을까? 그런데 물고기 얼굴을 보면 살아 있는 것 같다. 게다가 입을 벌리고 있어 웃는 것처럼 보인다. 형태는 죽은 것으로 그려 놓고 얼굴은 살아서 헤헤 거리고 있는 것 같으니 기막히다는 것이다(그런데 병을 거꾸로 놓으면 산 물고기가 된다).

이 그림을 보고 있으면 이렇게 센 코미디를 하는 민족이 또 있을까 하는 생각이 든다. 이 그릇은 이처럼 거칠고 투박하지만 천하의 명품 아닐까? 그런데 이런 명품이 안타깝게 우리나라에 없다. 현재 이 작품은 오사카 시립 동양미술관에 있다고 한다. 이번에도 일본인들의 눈이 빨랐다.

3. 백자가 청자보다 나은 그릇이라고?
- 백자 이야기

지금까지 본 것처럼 조선 초에 분청자가 생겨났는데 이 그릇은 백자가 크게 인기를 끌면서 역사에서 사라지게 된다. 물론 백자는 조선에서만 만들어진 것은 아니다. 고려에서도 만들어졌기 때문이다. 그러나 백자는 조선조에 와서 마치 조선을 대표하는 그릇이 되는데 그 이유는 다음과 같다.

그 가장 큰 이유는 중국에서 백자가 유행했기 때문이라고 할 수 있다. 당시 명은 이민족(몽골)이 세운 원을 정복하고 세운 한족의 나라라 자신들

의 사상인 성리학(주자학)을 신봉했다. 그리고 조선 역시 이 사상을 받아들여 나라를 다스리는 이념으로 삼았다. 성리학의 이념 중의 하나는 인간의 욕망을 누르는 것이다. 그래서 스스로를 절제해야 하고 검박해야 한다. 따라서 적어도 겉모습은 화려하게 해서는 안 된다. 그러니 외양은 수수할 수밖에 없다.

성리학이 얼마나 검박한 것을 선호했는가를 알려면 서원 건물들을 보면 된다. 그 중에 압권은 사진에서 보는 것처럼 소수서원의 기숙사라고 했다. 이 건물은 방 하나에 마루 하나가 전부이다. 어떠한 장식도 없어 수수하기 짝이 없다. 그런데 이 건물은 흡사 돈이 없어 어쩔 수 없이 허술하

소수서원 기숙사

게 지은 건물 같다. 그러나 실제의 사정은 그 반대이다. 돈이 없었던 것이 절대로 아니었다.

이 소수서원은 잘 알려진 것처럼 임금(중종)이 조선 최초로 인정한 서원이다. 따라서 조선 정부로부터 재정적으로 많은 지원을 받았다. 그런 까닭에 얼마든지 건물을 크고 화려하게 지을 수 있었다. 그러나 선비들의 생각은 달랐다. 건물은 사람이 생활을 할 수만 있으면 되는 것이지 다른 부대 장식은 필요 없다는 것이 그들의 생각이었던 것이다.

그들에게 중요한 것은 우리가 내면으로 간직하고 있는 인(仁)의 마음이지 바깥의 외물들이 아니었다. 우리는 인의 마음을 잘 닦아 최고의 인간으로 살면 되지 좋은 집이나 좋은 옷 등은 대수롭지 않은 것이다. 이런 까닭에 조선은 물질적인 문화를 그다지 발전시키지 않았다. 대신 문(文)의 문화는 전 세계에 유례가 없을 정도로 발전했다. 유네스코에 등재된 우리의 기록유산 가운데 7개(전체는 11개)가 조선 것이라는 것이 그 사실을 잘 말해준다.

백자는 조선 선비들의 이런 생각을 표현한 그릇이라고 보면 된다. 백자는 많은 경우 별다른 장식이나 문양 없이 단지 은은한 백색으로 표현했다. 이 점은 앞서 본 고려청자와 아주 다르다. 청자는 매병에서 보는 것처럼 한껏 볼륨을 자랑하고 화려한 무늬를 새긴다. 또 여러 기법을 사용하여 정교함을 한층 더한다. 그러나 백자는 그런 디자인 대신에 단순하고 소박한 모습을 띠어야 됐다.

성리학의 이러한 이념이나 백자에서 나타나는 이 같은 모습은 특히 조선 선비들에게서 많이 발견된다. 중국의 그릇은 아무래도 우리 것에 비하면 화려한 것이 많다. 중국 문화는 근본적으로 정교하고 화려한 것을 지

한 권으로 읽는 우리 예술 문화

향하기 때문이다. 그래서 중국 백자는 아무리 단순해진다 하더라도 우리 것보다 화려하고 복잡하다. 이 사정은 조선에서 처음 만든 백자를 보면 알 수 있다. 이 백자들은 중국 것을 흉내 내 문양이 많고 여백이 없다. 그러나 조선 사람들은 곧 이렇게 복잡하고 화려한 것은 자신들에게 어울리지 않는다는 것을 알았다.

그래서 조선에서는 15세기 후반이 되면 백자의 문양이 많이 단순해지고 급기야는 아무런 장식이 없는 순백색의 백자들이 주류를 이루게 된다. 그런 면에서 우리 백자야말로 성리학의 진수를 잘 표현하고 있는 것으로 보아야하지 않을까 싶다.

그러나 그러한 이유 때문에 중국인들은 우리의 백자에 대해서는 별 관심을 두지 않았다. 그들에게는 우리의 백자가 너무나 소박하고 수수했기 때문이다. 고려청자에 대해서는 그렇게 환장을 했던 중국인들이 조선 백자에 대해서는 무관심의 태도로 일관했다. 자신들의 미감각과 조선 백자가 어울리지 않았기 때문이다.

그러나 일본인들은 달랐다. 그들은 우리 백자의 가치를 진즉에 알아차렸다. 그래서 당연한 결과로 수도 없이 많은 백자가 불법으로든 합법으로든 일본으로 반출되었다. 더 안타까운 것은 매우 좋은 백자들이 일본에 있다는 것이다. 전형필 같은 우리의 선구자들이 일본으로 팔려가는 백자들을 엄청난 돈을 들여 사들였지만 그보다 훨씬 많은 백자 상등품이 일본으로 반출되었다. 식민지 시기였으니 우리가 할 수 있는 일이 한정되었던 것이다. 한 마디로 역부족이었다. 그런데 사실 우리는 어떤 백자가 일본 어디에 또 누구의 소유로 있는지 잘 모른다. 그들이 공개하지 않기 때문이다.

그런 조선의 백자를 보기 전에 한 가지 오해부터 풀고 가야겠다. 이것은 청자와 얽힌 오해인데 보통 사람들은 백자가 청자보다 못한 그릇으로 생각하는 경우가 있다. 청자가 백자보다 훨씬 화려하니 그렇게 생각할 수 있을 것이다. 그런데 이것은 거꾸로 생각하는 것이다. 백자는 청자보다 뒤에 나온 그릇이기 때문에 청자보다 못할 리가 없다. 뒤의 것이 앞의 것보다 낮게 되는 것은 당연한 일 아닐까? 청자보다 뒤에 나온 백자는 청자가 갖고 있었던 기술적인 단점을 극복했기 때문에 청자보다 앞설 수 있었다.

백자는 청자보다 기술적인 면에서 우수했다. 우선 흙이 그렇다. 백자의 흙은 청자의 흙보다 순도가 높다고 한다. 그래서 그런지 굽는 온도도 백자가 청자보다 조금 더 높다. 백자는 그 굽는 온도가 1300도 이상이나 된다고 하니 그렇다는 것이다. 백자는 이렇게 구운 그릇에 하얀 유약을 칠한 것인데 유약도 백자 것이 청자 것보다 낫다.

좋은 백자를 만들려면 흙은 물론이고 유약에 철분 등의 불순물이 들어가는 것을 가능한 한 줄여야 한다고 한다. 그렇게 하지 않으면 색깔이 제각각인 백자가 나온단다. 이런 기술력의 부족 때문인지 전국에 있는 가마에서 각기 다른 색깔의 백자가 나왔다. 그래도 백자의 유약은 청자보다 앞선 것인데 그것은 유약의 상태를 보면 알 수 있다. 청자를 보면 유약이 모두 갈라져 있지만 백자는 그런 균열이 없다. 이렇게 된 것은 유약이 그만큼 발전했기 때문이다.

그럼 이제부터 대표적인 백자 몇 점을 감상해보자. 물론 백자는 순백색의 것이 가장 유명하다. 그러나 그것 외에도 파란 안료로 그림을 그린 청화 백자나 빨간 안료로 문양을 그린 진사 백자, 철분 안료를 사용해 흙갈색의 문양이 나오는 철화 백자, 그리고 상감 백자 등 여러 종류가 있다.

한 권으로 읽는 우리 예술 문화

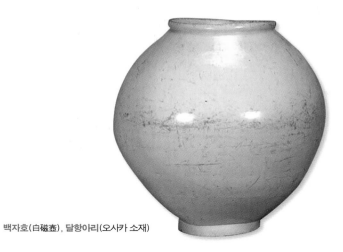

백자호(白磁壺), 달항아리(오사카 소재)

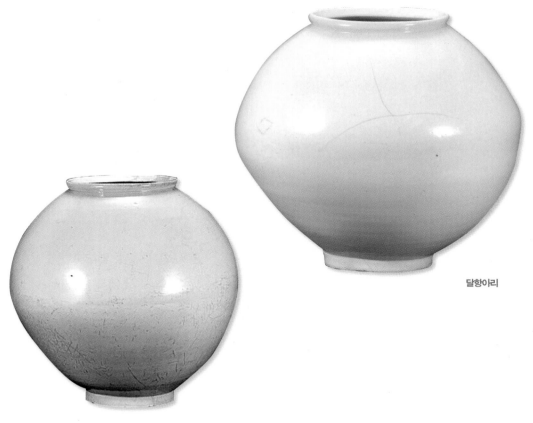

달항아리

달항아리(보물 1437호) 국립중앙박물관

이 가운데 우선 순백색의 백자를 보자. 이런 색깔의 백자 가운데 한국인들이 가장 좋아하는 백자는 일명 '달항아리'로 불리는 이 작품일 것이다. 백자대호(大壺)라는 공식 이름이 있는 이 항아리는 대체로 17세기에 만들어진 것으로 추정한다. 이 그릇은 조선조의 그릇이면서 한국 예술의 특징을 한 몸에 지니고 있어 우리의 주목을 끈다. 이 항아리가 달항아리라고 불리는 것은 한국인들이 그릇으로 달을 만들고 싶은 염원을 이 그릇을 통해 표현했다는 설이 있는데 그 진위 여부는 알지 못한다.

이 그릇은 어떤 문양도 없고 색깔이 순백색으로 되어 있어 수수하기 짝이 없다. 소박미의 극치를 달리는 작품이다. 혹자는 이 그릇이 이렇게 아무런 장식도 하지 않았으니 만들기 쉬운 그릇이라고 생각할지도 모르겠다. 그러나 외려 이렇게 아무 것도 장식하지 않고 만드는 게 더 힘든 법이다. 이것은 디자인에 밝은 사람들은 다 아는 사실이다.

디자인할 때 가장 어려운 일 중의 하나가 작품을 가장 간단하게 만드는 것이다. 이것은 고수만이 할 수 있는 일이다. 고수들은 자신(自身)의 디자인에 자신(自信)이 있기 때문에 다른 것을 덧붙일 필요를 느끼지 못한다. 반면에 초보자들은 자신의 디자인에 자신이 없어 자꾸 이것저것을 덧붙인다. 그 결과 공연히 복잡한 디자인이 나온다.

이해를 돕기 위해 옛 유물을 가지고 설명을 해보자. 우리나라의 탑 가운데 최고는 말할 것도 없이 석가탑이다. 그 이유는 간단하다. 석가탑이 나온 이후로 고려나 조선의 많은 석탑들이 이 석가탑을 모델로 만들어졌기 때문이다. 그런데 이 석가탑이 어떤 탑인가? 아무 장식 없이 돌덩어리의 비례만 가지고 아름다움을 표현했다. 완벽한 나머지 이 탑에는 더 더할 것도 없고 더 덜 것도 없다.

이런 게 최고의 아름다움이다. 그런데 불국사의 마당에는 이 탑 말고 또 다른 탑이 있다. 다보탑이 그것이다. 다보탑은 굉장히 화려하다. 그래서 초보자들은 불국사 앞마당에 가면 다보탑으로 몰려간다. 다보탑이 석가 탑보다 훨씬 아름답다고 생각하기 때문이다. 그리고 이 다보탑이 석가탑 보다 만들기 힘든 줄 알기 쉽다. 다보탑이 복잡하게 되어 있어 그렇게 생 각하는 것이다. 그러나 앞에서 말한 것처럼 석가탑이 훨씬 만들기 어려운 작품이라는 것을 잊어서는 안 된다. 단순할수록 더 만들기 어려운 법이다.

어떻든 조선의 공예 작품에는 달항아리처럼 소박한 것이 많다. 예를 들 어 조선의 사방탁자 같은 것은 소박미의 전형을 이룬다. 소박하면서도 완 벽한 비례로 되어 있어 명품 중의 명품으로 꼽는다. 이 사방탁자는 콘셉 트로 따지면 앞에서 설명한 석가탑과 맥락을 같이 한다고 볼 수 있을 것이 다. 단순한 것으로 미의 최고봉으로 삼았기 때문이다.

그 다음의 특징은 이 그릇이 갖고 있는 모양이다. 이 그릇은 그 형태가 대칭으로 되어 있지 않다. 한국 예술의 큰 특징 중의 하나가 비대칭성 혹 은 비균제성(asymmetry)이라는 것은 앞에서 자주 말했다. 한국인들은 성 정이 워낙 자유분방해 좌우가 똑같은 대칭적인 것을 별로 좋아하지 않았 다. 특히 조선 후기의 한국인들이 그러했다.

이 그릇은 그런 한국인들의 조형 의식이 철저하게 반영된 작품이다. 그 래서 삐뚤게 만들어졌는데 그 모습이 그렇게 정다울 수가 없다. 어딘가 조금 빈 것 같지만 그 때문에 푸근하고 여유가 넘친다. 언제든지 마음을 의지해도 받아줄 것만 같은 그릇이다. 그래서 앞에서 말한 최순우 선생은 이 그릇의 이미지가 '부잣집 맏며느리' 같다고 한 것이리라. 한편 이 항아 리를 즐겨 그렸던 서양화가 김환기는 '어찌하여 사람이 이런 백자 항아리

를 만들었을꼬'라고 했다는 유명한 이야기가 있다.

이 그릇이 이처럼 한국인의 성정을 잘 반영하고 있어 그릇을 조금이라도 아는 사람들은 청자보다 이 그릇을 더 좋아하기도 한다. 청자 역시 훌륭한 그릇임에 틀림없지만 청자는 완벽을 추구했기에 보는 사람이 부담스러울 수 있다. 그에 비해 이 그릇은 완벽하지 않게 보이니 보는 사람이 마음을 편하게 가질 수 있지 않을까? 중국의 고전인 『노자』에 보면 '큰 기예는 졸렬하게 보인다(대교약졸, 大巧若拙)'라는 구절이 있는데 이 그릇이 바로 그런 면을 보이는 듯하다.

이 그릇은 크기가 너무 커서 물레를 돌려서 만들 수 없다고 한다. 물레의 용량을 초과하는 것이다. 그러나 달덩이 같이 후덕한 그릇을 만들고

좌우대칭인 백자와 일명 넥타이 문양 백자
(백자 철화 끈 무늬 병, 보물 제1060호)

한 권으로 읽는 우리 예술 문화

싶었던 조선의 도공들은 이 그릇을 만들 수 있는 방법을 생각해냈다. 사발 두 개를 아래위로 붙인 것이다. 그래서 붙인 부분에는 자국이 남을 수 있는데 조선 사람들은 이런 자국이 생기는 것을 그다지 문제 삼지 않았다. 그릇을 오래 사용하다 보면 닳아서 붙인 부분의 자국이 보일 수 있는데 조선 사람들은 그것을 수리하지 않고 그냥 쓰는 경우가 많았다.

중국이나 일본 같으면 그릇에 이런 자국이 생기는 것을 용납하지 않았다. 그들은 끝마무리를 완벽하게 해서 이런 흔적이 안 남게 했다. 그리고 나중에 그릇이 닳아서 그런 자국이 나는 것도 용납하지 않았다. 그러나 조선 사람들은 그런 세부적인 것에는 그다지 신경을 쓰지 않았다. '세부에 대한 무관심'이라는 한국 예술의 특징이 여기서도 발견된다.

그럼 조선 사람들은 완전하게 대칭적인 그릇을 만들 수 없었던 것일까? 사진에서 보는 것처럼 조선 사람들도 얼마든지 좌우가 정 대칭 되는 그릇을 만들었다. 사실 이런 그릇을 만드는 일은 그리 어려운 것이 아니다. 그런데 이런 그릇을 만들어도 조선 사람들은 그 그릇을 그냥 가만히 놓아두지 않았다. 무언가 파격을 주고 싶었던 것 같다. 그래서 그들은 그 대칭을 다른 방법으로 부순다.

그 옆 사진을 보자. 그릇 위에 아주 코믹한 선이 그려 있다. 이것은 이 병에 실제로 달려 있었을 병 끈을 그린 그림일 것이다. 그리고 이것을 그린 사람은 이 그릇을 만든 도공일 것이다. 유려하거나 섬세한 맛이 없기 때문이다. 그러나 전체적 분위기는 아주 좋다. 선이 휘어져 내려오다 거의 밑에 다 와서 한 바퀴 돌았다. 이런 전체적인 모습이 기막히다는 것이다. 이런 디자인은 초보자는 절대 할 수 없다. 이런 선을 그리는 일이 쉬운 것처럼 보이지만 실제로 해보면 당최 이 맛이 안 난다. 이 그릇은 이처럼 특

이한 문양이 있어 조금 늦게 1991년에 보물(1060호)로 지정되었다.

　이런 코믹한 그림이 그려져 있는 백자 중에 유명한 것이 또 있다. 앞에서도 잠깐 언급한 것인데 민화 호랑이가 그려져 있는 백자이다. 이 그릇은 앞에서 본 달항아리 모양을 하고 있는데 그런 비대칭적인 그릇에 코믹한 민화적인 호랑이를 그려놓아 푸근하다 못해 웃음이 절로 난다. 이 호랑이는 게다가 속눈썹을 그려놓아 눈 화장까지 했다. 그래서 더 웃긴다.

　그리고 호랑이 주위에 그려놓은 문양도 보기 좋다. 구름 같은 문양을 그려놓아 호랑이가 한결 더 산다. 그런데 이 호랑이 그림을 보면 그 그린 기법은 유치할지 몰라도 전체적으로는 아주 좋은 그림이다. 그리고 이 그림을 평면이 아니라 둥근 그릇 위에 그렸다는 것을 잊어서는 안 된다. 곡면위는 아무래도 그림 그리기가 힘들었을 것이다. 그런데도 저렇게 좋은 그림을 그렸으니 조선 화가들의 실력을 알 만하겠다. 이 작품이 워낙 뛰어나다 보니 일찍 일본인의 눈에 띄어 안타깝게도 지금은 일본에 가 있다(오사카 시립 동양도자미술관 소장).

일명 바보 호랑이
백자

　다음 작품 역시 국보(107호)이다. 보통 '철화 포도문 항아리'라고 불리는데 '산화철로 그린 포도 그림이 있는 항아리'라는 뜻일 게다. 이 그릇도 모습부터가 아주 파격적이다. 풍만한 부분이 고려청자처럼 위로 올라가 있는데 청자처럼 그리 안정되게 보이지는 않는다. 그렇지만 아주 당당하고 자신 있게 느껴진다. 풍모가

한 권으로 읽는 우리 예술 문화

대담하게 보인다. 게다가 예외 없이 좌우 불균형이다. 좌우의 불룩한 모습이 짝짝이다. 그렇지만 그게 감점이 되지는 않는다. 이런 모습은 외려 이 그릇이 갖고 있는 자신감을 증폭해준다.

이 그릇도 그릇 두 개를 붙여서 만들었다. 그릇 중간에 갈라져 있는 틈이 보이기 때문에 그것을 알 수 있다. 물론 처음에는 이 틈이 보이지 않았을 텐데 시간이 지나면서 이렇게 균열이 생겼을 것이다. 그러나 앞에서도 본 것처럼 조선 사람들은 이 정도의 파손은 대수롭지 않게 생각했다. 그릇이 그릇 역할만 제대로 한다면 이런 작은 흠은 그다지 문제 삼지 않은 것이다.

이 그릇이 국보까지 된 데에는 그림이 큰 몫을 했다. 검은 색 산화철로 된 안료로 그림을 그렸는데 이런 그림은 궁중에 소속된 화원들이 그린다. 그만큼 품격이 높기 때문이다. 밑으로 드리어진 포도 줄기의 구도나 필치가 아주 좋다. 선의 강약도 살아 있다. 더 놀라운 것은 포도송이와 잎이 농담 처리가 되어 있는 것이다. 이것은 사진 상으로는 잘 보이지 않고 실물을 봐야만 알 수 있다. 실물은 소장처인 이화여대 박물관에 가면 언제든지 볼 수 있다.

백자 철화포도문 항아리(국보 제107호)

그런데 그냥 종이 위에서 하는 농담처리라면 별 것 아닐 수 있지만 이것은 그릇 위에 그린 그림이라는 것을 명심해야 한다. 이 그림은 1300도 이상으로 굽는 도자기에 그린 것임을 잊지 말아야 한다는 것이다. 어떻게 그림이 그 높은 온도를 견디

그릇 이야기

고 저렇게 농담이 확연히 구분되어 나왔을까. 이것은 대단한 기술이 아닐 수 없다. 높은 기술이 있은 다음에나 가능한 일이다. 이 그릇은 보통 궁중에서 쓰였다 하니 아마 최고의 예술과 기술이 만나 만들어진 그릇일 것이다. 그렇지 않고서야 이런 그릇이 나올 수 없다.

조선 백자는 이렇듯 성리학이 목표로 삼는 바와 같이 소박한 삶을 꿈꾸되 정신은 높은 윤리를 지향하는 조선 사회의 산물이다. 그래서 화려한 색깔이나 문양을 피하고 백색을 선호했다. 이 그릇을 만든 도공들은 무욕이고 무심한 사람들이 아닌가 하는 생각을 해본다. 그렇지 않고서야 이런 그릇을 만들 수 없을 것이다. 이와 더불어 이런 그릇을 수용한 귀족들도 비슷한 심성을 공유했을 것이다. 사실 귀족들이 이런 그릇을 좋아하니 도공들이 이 같은 그릇을 만들었던 것이다. 조선 백자는 이러한 절제감과 사욕이 없는 듯한 모습 덕에 오늘날 가장 한국적인 예술품으로 칭송받고 있다.

이른바 '막사발'로 불리는 그릇 이야기 이 정도로 그릇 이야기를 마치려 하는데 이렇게 마치기에는 아쉬운 점이 있다. 한국 도자사(陶瓷史)에는 그다지

일본 교토 대덕사
소재 막사발
(이도차완)

큰 자리를 차지하지 못하지만 일본 도자사에는 큰 족적을 남긴 작품이 있기 때문이다. 이 그릇은 우리나라에는 거의 남아 있지 않다. 대신 일본에는 좋은 작품들이 많이 남아 있을 뿐만 아니라 이 그릇을 본 떠 만든 일본 그릇들도 부지기수로 많다. 그래서 한국 도자사에서는 별로 비중을 두어 다루지 않는다. 우리 그릇이되 우리에게는 남아 있지 않고 도자기 발달에 그다지 영향을 주지 않았기 때문이다. 그러나 그렇다고 해서 이 작품이 중요하지 않은 것은 아니니 잠깐이라도 언급하고 지나가자.

이 작품은 보통 막사발이라는 이름으로 불린다. '막' 만들었다는 의미에서 이렇게 부르고는 있지만 사정을 자세히 알고 보면 막 만든 사발이 아니라는 것을 알 수 있다. 그래서 더 이상 막사발이라고 부르지 말자는 논의도 활발하게 일어나고 있다. 그런 연고로 여러 새로운 이름이 등장했는데 그 가운데 '담금분청그릇'이라는 이름은 꽤 눈에 띤다. 이것은 이 그릇이 분청 그릇을 유약에 덤벙 담가서 만든 그릇임을 뜻한다. 이 그릇이 만들어진 시기를 조금 전문적으로 말하면 분청사기가 천천히 사라지면서 백자로 서서히 흡수되어 가는 시기라 할 수 있다.

이 그릇은 앞서 말한 것처럼 일본에서 큰 유행을 해 여러 이름으로 불렸는데 대표적인 것은 '이도차완(井戶茶碗)'이라는 이름일 것이다. 이 막사발 유의 그릇들은 조금 기이한 운명을 갖고 있다. 분명 조선 도공이 만든 것은 맞는데 아직도 어떤 유의 도공이 어디서 이 그릇을 만들었는지 확실하게 모르고 있기 때문이다. 게다가 더 기이한 것은 이 그릇의 용도를 잘 모르고 있다는 것이다. 막연하게 추측만 할 뿐 정확하게 어디에 썼는지 어느 누구도 확실한 답을 갖지 못하고 있는 실정이다. 예를 들어 어떤 사람은 제기로 썼다고 하고 어떤 사람은 밥그릇으로 썼다고 하는 것이 그것

이다.

사정이 이렇게 된 것은 이 그릇이 우리나라에는 거의 남아 있지 않기 때문일 것이다. 이 그릇은 추측컨대 16세기 후반에서 17세기 초반에 경상남도 진주 근처에서 잠깐 만들어졌다가 사라졌다. 그러니까 관요가 아닌 지방의 사요(私窯)에서 만들어진 게 이 그릇인 것이다. 그리곤 일본에서 느닷없이 나타나 선풍적인 인기를 끌게 된다. 지금으로 치면 한류 현상이 생긴 것인데 지금과는 또 다른 의미에서 한류라 할 수 있다.

왜냐하면 지금의 한류는 우리나라에서 아주 인기 있는 드라마나 노래가 외국에서 인기를 끄는 경우가 전부인데 이 막사발 한류는 본국에서는 거의 인기가 없던 그릇이 외국에서 큰 인기를 끌게 되었으니 말이다. 이 그릇이 한국에 남아 있지 않게 된 결정적인 이유는 이 그릇의 생김새가 너무 투박해서 일 것이다.

뒤에서 다시 자세하게 볼 것이지만 이 그릇은 한국인의 미감각인 거침(roughness)이나 미에 대한 무관심(혹은 자연스러움에 대한 강한 동경)이 유감없이 발휘된 그릇이다. 이 때문에 한국인들은 자신들이 만들어 놓고도 이 그릇에 별 관심이 없어 내버려 둔 것이다. 그러는 사이에 이 그릇 가운데 좋은 그릇들은 모두 일본으로 빠져나가게 된다.

이 그릇이 일본에 소개되자 일본에서의 반응은 상상을 절할 정도였다. 예를 들어 어떤 일본 도공은 '이런 그릇을 일생 하나라도 만들면 여한이 없겠다.' 라고 하고, 또 어떤 사람은 '이 그릇을 한 번이라도 만져보기만 하면 죽어도 여한이 없겠다.'라는 말까지 했다고 한다. 그런가 하면 막부 시대에 살던 어떤 사람은 이 그릇은 성(城) 하나와도 바꾸지 않겠다고 공언했는가 하면, 어떤 이는 신성한 그릇이라는 의미로 신기(神器)라 부르면

한 권으로 읽는 우리 예술 문화

서 그릇을 모셔놓고 매일 절을 하는 사람도 있었다고 한다.

일본인들의 이러한 찬사를 가장 혁혁하게 느끼게 하는 것은 다음과 같은 인용구를 통해서이다. "(막사발은) 우리 일본인들에게 신앙 그 자체이며 (…) 영원한 안식처로 이끌어주었던 (…) 신과도 같은 그런 존재였습니다." 우리는 완전히 잊어버린 그릇이었는데 바로 이웃나라인 일본에서는 이처럼 인기를 끌었다니 불가사의한 것이다.

이 그릇은 과거 일본의 실력자였던 오다 노부나가[織田信長]나 도요토미 히데요시[豊臣秀吉] 같은 쇼군[장군, 將軍]들이 엄청나게 좋아했다고 한다. 오죽하면 도요토미가 일으킨 임진왜란을 '도자기 전쟁'이라고 할까? 도요토미가 그리도 좋아했던 그릇의 본산지인 조선을 쳐들어가 이 그릇들을 몽땅 '싹쓸이'하려고 했던 전쟁이 이 전쟁 아닌지 모르겠다. 물론 그와 동시에 일본보다 한 걸음 앞서 있는 조선의 도자 기술을 훔쳐오기 위해 도공들을 잡아가려 했던 것도 주목적이었지만 말이다.

오다나 도요토미는 좋은 조선의 막사발을 많이 소지하고 있으면서 자기편으로 포섭하고 싶은 부하나 성주들에게 이 그릇들을 선사했다고 한다. 그러면 도요토미가 하사한 막사발을 소유한 성주는 도요토미의 동맹군처럼 되어 다른 성주들이 함부로 쳐들어오지 못했다고 한다. 막사발이

이렇게 정치적으로도 이용되었던 것이다.

그런가 하면 그 반대의 경우도 있었다. 즉 직계 부하는 아니지만 작은 성의 성주였던 사람이 자신이 소지하고 있던 이 막사발 중의 하나를 도요토미에게 바쳐 목숨을 부지한 일이 있다. 이 사람은 쓰츠이 준케[筒井順慶]라는 성주인데 전쟁 중에 군대를 출동시키라는 도요토미의 말을 따르지 않았다. 그의 판단으로는 어느 쪽이 이길 줄 모르니 섣부르게 행동하지 않은 것이다.

그런데 도요토미의 승리로 전쟁이 끝났다. 이렇게 되면 그는 명령을 어긴 죄로 목숨을 빼앗길 수도 있었다. 이때 이 그릇 가운데 하나를 도요토미에게 바쳐서 간신히 사형을 면한다. 이 그릇은 이 사람의 이름을 따 '쓰츠이즈츠[筒井筒]'라고 불린다. 이처럼 그릇 하나 가지고 목숨을 건졌다는 것을 생각해볼 때 당시 일본 사회에서 우리 그릇이 얼마나 대단하게 취급받는가를 알 수 있다.

일본에서 이 그릇은 찻잔으로 쓰였다. 우리나라에서는 어떤 용도로 썼는지 잘 모르는 것에 비해 일본에서의 용도는 이미 잘 알려져 있다. 여기에 담아 먹는 차는 우리가 지금 마시고 있는 것이 아니라 앞에서 본 것처럼 말차이다. 우리가 요즘 마시는 전통 차는 찻잎으로 물에 우려 마시는 것이지만 이것은 찻잎을 분말로 만들어 풀어먹는 것이 다르다.

이것을 찻잔으로 쓴 사람은 오다 노부나가와 도요토미의 차 스승이었던 '센노리큐[千利休]'였다. 그는 왜 우리 사발을 찻잔으로 쓴 것일까? 우선 우리 사발은 내부부터 심상치 않은 모양이다. 내부 바닥에는 유약이 조금 고여서 굳어 있는데 이것이 푸른색이 나 작은 옹달샘으로 생각한 모양이다. 그래서 마치 샘물이 솟아나는 것처럼 보였던 모양이다. 이 그

릇을 이런 식으로 보는 것은 일본인 특유의 미감각이라 하겠다. 한국인
들은 무심결에 흘린 유약을 보고 그렇게 상징성이 뛰어나게 해석하지 않
기 때문이다.

그러나 이 막사발이 일본 차의 잔으로 각광을 받게 되는 데에는 또 다
른 결정적인 이유가 있다. 그것은 이 그릇이 일본적인 미와 완전히 다른
미감각을 갖고 있기 때문이다. 일본의 전통 미학이란 어떤 것일까? 가장
두드러지는 특징 중에 하나는 완벽미이다. 이것은 일본의 다실을 보면 알
수 있다.

일본의 다실은 매우 규격적이고 대칭적이다. 바늘 하나 들어갈 데가 없
는 것처럼 꽉 짜여 있다. 빈틈이 없는 것이다. 바닥에는 치수가 정확한 다

그릇 이야기　　**157**

다미가 깔려 있어 더 규범적으로 보인다. 그렇다 보니 널널한 것을 좋아하는 한국인의 입장에서 보면 숨이 막히는 것 같은 답답한 마음이 드는 것은 어쩔 수 없는 일이다.

이런 완벽한 구조로 되어 있는 방에 이 막사발이 있으면 어떻게 될까? 순간적으로 이 방안은 이 막사발로 인해 긴장감이 풀리면서 마음이 편안한 상태로 바뀐다. 그래야 이 방의 완벽함도 비로소 빛을 발한다. 그리고 그 그릇에 차를 담아 먹으면서 그릇을 보고 또 보면 마음이 정화되는 것을 느낄 수 있을 것이다. 이렇듯 이 막사발의 미학은 일본 미학과 정반대에 있다. 정반대에 있는 것은 서로 통하기 마련이다. 서로를 잘 보완하기 때문이다.

이렇듯 우리 막사발은 자유분방한 한국 예술미의 정형을 보여준다. 한없이 자유로우면서 거칠고 파격적이다. 원래 이 그릇은 분청자가 끝나는 시점에 나왔다고 했다. 분청자를 유약에 덤벙 담그거나 붓으로 유약을 거칠게 칠해서 만든 것이 이 그릇인 것이다. 그런데 분청자가 이미 파격적인데 여기에 파격을 더 했으니 이 그릇의 파격성은 알만 하지 않을까? 그런데 어떤 면이 그렇게 거칠고 파격적이라는 것인가?

설명을 위해 이 막사발 중에 가장 으뜸으로 꼽는 사발을 보자. 이 작품은 일본 교토[京都]에 있는 대덕사(大德寺)라는 절에 있는데 일본 국보로 지정되어 있는 명품 중에 명품이다. 이 그릇을 세심하게 보면 막 만든 것처럼 보이지만 거기에는 그 이상의 질서가 있는 것을 알 수 있다. 막 만든 것처럼 보이니 대단히 자연스럽게 보인다.

그래서 이런 그릇은 일본이나 중국에서는 결코 발견할 수 없다. 일본이나 중국에서는 그릇을 철저하게 인위적으로 만들기 때문이다. 중국인들

은 원래부터 이렇게 거칠고 자연스러운 그릇은 만들지 않은 것 같고 일본인들은 나름대로 자연적인 그릇을 만들었지만 이 그릇 만큼 자연적으로 보이는 그릇을 만든 것 같지는 않다. 실제로 우리 막사발이 일본에 소개되어 선풍적인 인기를 끈 뒤에 우리 사발을 모방한 그릇들이 많이 나왔다. 그러나 그 그릇 가운데 어떤 것도 이 막사발의 자연스러움은 재현하지 못했다.

어째서 이 막사발이 자연스러움의 절정에 이른 그릇이라고 하는 걸까? 예를 들어보면, 조선의 도공들은 그릇에 금이 가도 상관하지 않고 옆이 터져도 관계하지 않는다. 그릇은 굽는 과정에서 뜨거운 불 때문에 예기치 않은 변화가 많이 생길 수 있는데 그런 것에 개의치 않는다는 것이다. 이 그릇의 굽 부분을 보면 유약이 흘러내려 굳어 있는데 이런 것도 그냥 내버려 둔다.

그러니까 이런 외양이 나오게 된 과정을 보면, 우선 그릇 모양을 만든다. 그 다음에 그 그릇의 굽을 잡고 유약에 덤벙 넣어서 유약을 묻힌 후에 그것을 그대로 구운 것이리라. 구울 때 그 이후에는 어떻게 되든 상관하지 않고 내버려 두었다. 앞에서도 보았지만 한국의 장인들은 작품을 만들 때 자신들이 자꾸 간섭하는 것보다 가능한 한 자연 상태로 놓아두는 것을 선호한다. 이러한 모습을 보여주는 것이 바로 이 그릇이다. 자연과 인공을 이처럼 절묘하게 융합한 작품으로서 이 그릇은 손색이 없다.

이런 그릇에 중국인들은 전혀 관심이 없었지만 일본인들은 달랐다. 우리 그릇의 예술성을 근대 이후에 처음 발견한 사람들이 아이러니컬하게도 우리가 아니라 일본인이었으니 일본인들의 예술관은 남달랐다고 할 수 있다. 어떤 일본 학자는 이 그릇을 칭송한 나머지 '이런 그릇은 사람이

만든 게 아니라 자연이 조선의 도공 손을 빌려 만든 것이다.'라고 말했다고 한다. 이 말을 누가 했는지는 모르지만 이 표현은 대단히 적확한 것으로 보인다.

혹자는 한국인들의 이런 감각이 모두 과거의 것이고 오늘날의 우리와는 아무 관계도 없지 않느냐고 할지도 모르겠다. 이 지적은 분명 맞다. 현대 한국인들은 더 이상 이런 그릇을 만들어내지 못하기 때문이다. 그러나 이 그릇을 만들었던 문화적 감각은 없어질 수 없다. 다만 그 적용되는 분야가 달라졌을 뿐이다.

그런 기막힌 그릇을 만들던 한국인들은 그 감각을 현대적인 물건, 즉 휴대전화나 TV, 냉장고 같은 물건을 만드는 데에 쏟았다. 그래서 지금 한국인들은 적어도 이런 가전제품 같은 하드웨어적인 물건에서만큼은 세계 최고를 달리고 있다. 이렇게 될 수 있었던 것은 한국인들이 아무 것도 없던 데에서 유를 창조한 것이 아니라 그들이 자신도 모르는 사이에 과거의 감각을 회복한 것이리라. 그렇지 않고서야 30년 전만 해도 변변한 물건 하나 만들지 못하던 한국인들이 제조업에서 전 세계를 호령하는 일이 가능하지 않았을 것이다.

정리하며

이렇게 해서 우리 도자 문화를 간략하게 보았는데 여기서 다룰 수 있는 그릇의 개수는 지면 상 한정될 수밖에 없었다. 그러나 이것만으로도 우리 선조들의 그릇 만드는 솜씨가 얼마나 대단한지 알 수 있지 않을까? 앞서 본 것처럼 영국 도예전문가인 버나드 리치가 '모름지기 전 세계의 도공은 조선의 도공만 본뜨면 된다'라고 말한 것이나 일본인들이 우리 그릇을 보

고 무한정으로 칭송한 것을 보면 그렇다는 것이다.

그러나 이런 칭송에 우쭐해서는 안 된다. 왜냐하면 우리 도자 문화만이 최고라고는 볼 수 없기 때문이다. 우선 다양성 면에서만 보더라도 우리 그릇은 중국이나 일본에 많이 뒤진다. 특히 조선 후기로 오면 같은 시기에 일본의 도자 문화는 굉장한 발전을 한 반면 우리 도자 문화는 발전은 커녕 쇠퇴의 길을 간다는 것을 잊어서는 안 된다.

여기에는 몇 가지 이유가 있다. 우선 조선의 귀족들은 성리학의 영향 때문에 도자 같은 물질적인 문화에는 그다지 관심이 없었다. 그들에게는 오로지 우리의 가장 깊은 마음인 본연지성(本然之性)을 발현시키는 데에만 관심이 있었다. 그 때문에 그릇처럼 부차적으로 보이는 개물에는 크게 관심이 없었다. 고려 귀족처럼 화려한 물질문화에는 관심이 없었던 것이다.

그 다음 요인으로는 나라의 쇠락(衰落)을 들 수 있겠다. 주지하다시피 조선은 19세기부터 서서히 곤두박질하기 시작해 110년 만에 나라를 빼앗기고 만다. 나라가 기울어갈 때에는 예술도 같은 길을 간다. 예술이란 시대정신이 살아 있어야 꽃피우는 법이다. 나라가 망하는데 도자 문화만 융성할 수는 없는 것 아닌가?

이렇게 쇠락한 우리의 도자 문화는 아직도 옛날의 융성한 모습을 되살리지 못하고 있다. 사정이 이렇게 된 것은 지금은 도자기가 그리 중요하게 취급되는 시대가 아니기 때문일 것이다. 게다가 외국에서 아주 질 좋은 고급 도자기가 수입되니 굳이 국산을 발전시켜 쓸 일도 없지 않을까 싶다. 물론 국내의 몇몇 도자기 업체들이 선전하고 있는데 앞으로도 더 많은 활약을 기대해본다.

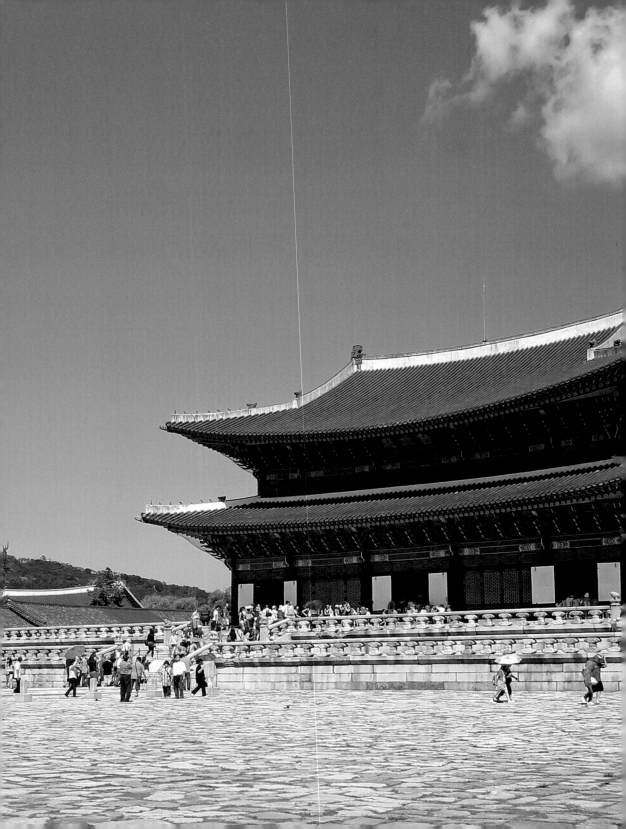

제4부

건축
이야기

 제4부

건축 이야기

한국인들은 20세기 중반에 들어서면서 문화적으로 엄청난 변화를 겪는다. 최초로 자신들이 유지해오던 생활양식을 버리기 시작한 것이다. 이렇게 바뀐 것은 말할 것도 없이 한국인들이 일제기를 거쳐 서양 문화와 직접 만나게 되었기 때문이다. 이 변화는 하도 큰 것이라 이에 대해 서술하려면 별도의 단행본이 필요하겠지만 여기서는 생활문화를 중심으로 아주 간략하게 보자.

외국 옷이 되어버린 한복　지금은 거의 보편문화가 된 서양 문화와 접하면서 한국인들이 자신들의 생활문화 가운데 가장 먼저 버린 것이 옷이다. 그 결과 지금 일상에서 한복을 입고 생활하는 사람을 만나는 일이 아주 어려워졌다. 그래도 1960~1980년대에는 한복을 입고 사는 사람도 있었고 또 명절 때에는 많은 사람들이 한복을 입고 다녔다. 그러던 것이 한국인들이 점차 한복을 멀리 하기 시작해 이제는 한복의 자취가 거의 사라졌

다. 지금 젊은이들에게 한복이라는 옷은 일생에 한 번, 그러니까 결혼할 때 결혼사진 찍고 폐백할 때에만 입는 아주 이상한 옷이 되었다. 그들에게 한복은 완전히 외국 옷이 된 것이다.

그래도 전통이 많이 남아 있는 한식 문화　그에 비해 음식문화는 그 정도는 아니다. 물론 음식문화도 엄청난 변화를 겪었다. 그 변화 가운데 가장 극적인 것은 현대 한국인들이 한 끼 정도는 밥을 먹지 않고 서양 음식으로 때우고 있다는 것이다. 예를 들어 아침은 계란과 빵 그리고 커피로 때우는 일은 그리 드문 일이 아니다. 아울러 한국이 도시 산업사회로 접어들어 한국인들이 외식하는 일이 다반사가 되었다. 그래서 적어도 점심 한 끼는 외식을 해야 하는데 이때 한국인들이 소비할 수 있는 음식은 매우 다양하다. 외국계 음식을 파는 식당이 많아 꼭 밥을 먹을 필요가 없게 되었다.

한국인들이 이렇게 밥을 멀리하게 된 것은 참으로 기이한 일이다. 1960년대까지만 해도 한국인들은 사람이 밥을 먹지 않는다는 것은 상상할 수 없는 일로 생각했으니 말이다. 이 사정은 1950년대에 미국에서 밀가루를 원조 받았을 때 한국인들이 보인 반응을 통해서 잘 알 수 있다. 정부는 국민들로 하여금 밀가루를 소비하도록 권장해야 하는데 밥이 아니면 끼니를 때울 수 없다고 생각하는 국민들에게 이런 제안이 통하지 않았다.

그래서 나온 게 분식센터였는데 정부는 이런 이상한 형태의 음식점을 통해 국민들에게 끊임없이 밀가루를 권장했다. 이 음식점에서 많이 팔던 국수는 사실 우리나라의 전통 음식일 수가 없다. 이것은 당연한 일 아닌가? 쌀을 주식으로 하는 민족이니 밥이 주식이라 밥 이외의 다른 음식은 먹어본 적이 없기 때문이다. 그런 까닭에 라면이 1960년도 초반에 처음

나왔을 때에도 국민들은 이 음식을 철저하게 외면했다. 이 라면도 밀가루 음식을 권장하려는 의도 아래 만든 것인데 밥에 익숙했던 한국인들이 이런 음식을 반겼을 리가 없었다.

그 뒤로 한국 음식은 엄청난 변화를 겪는다. 그 자세한 상황에 대한 설명은 다른 단행본에 맡기기로 하자. 그런데 그렇게 한식이 엄청나게 변화했음에도 불구하고 한식 문화 전체가 완전히 바뀌지는 않았다. 왜냐하면 한국인들은 아직도 밥을 먹고 있고 김치와 장, 그리고 수많은 전통적인 반찬을 먹고 있기 때문이다. 게다가 김치 같은 음식은 이제는 세계적인 음식이 되었다. 이런 면에서 한국인들은 음식에 관한 한 전통을 꽤 고수하고 있는 셈이 된다.

뒤늦게 눈뜬 한옥 문화　그런데 건축 분야로 오면 이야기가 다른 양상으로 전개된다. 우선 20세기에 살던 한국인들은 예외 없이 주거 문화 역시 전통적인 것을 버리고 서양식의 주거 문화를 택했다. 현재 아파트에 사는 한국인들이 전 인구의 반을 상회한다고 하니 그 사정을 알 수 있다. 한국인들의 주거 행태가 이렇게 송두리째 바뀐 것은 한국 역사가 시작한 이래로 처음일 것이다. 도시는 완전히 서양식 건물로 가득 차 있다. 그 뿐만 아니라 옛날에는 기와집과 초가집만 있던 시골에도 아주 특정한 장소를 빼고는 모두 서양식 집으로 채워졌다.

그러던 한국인들이 20세기 말이 되면서 자신들의 전통 집인 한옥에 대해 관심을 갖기 시작했다. 이것은 한국의 경제 사정이 이전보다 많이 나아지면서 생긴 현상이다. 어느 나라든지 가난할 때에는 자신들의 전통 문화에 관심을 가질 여력이 없다. 그러다 조금 잘 살게 되면 삶의 질을 생각

하게 되고 전통 문화에도 관심을 갖게 되는 것이 많은 국가에서 일관되게 보이는 현상이다.

그러면 한국인들은 왜 뒤늦게 한옥에 대해 관심을 갖게 된 것일까? 여기에는 사회적으로 많은 원인이 있을 것이다. 그 자세한 사항을 여기서 다 볼 수는 없다. 개인적으로 필자는 한옥은 아주 격조 있는 집일뿐만 아니라 자연이나 인간에게 매우 이상적인 집으로 이해되어 인기를 끌게 되었을 것이라고 주장하고 싶다. 그뿐만이 아니다. 한옥은 미적으로도 대단히 아름다운 집이라는 점도 그 인기의 부활에 크게 작용했을 것으로 생각된다.

그래서 앞으로 새로운 한류가 분다면 한옥이 그 주인공이 되지 않을까 하는 성급한 기대도 해본다. 지금 한국의 대중가요와 드라마는 전 세계로 팔려나가면서 한류의 전성기를 맞고 있다. 그 다음 타자로는 한식이 거론된다. 실제로 이전과는 비교도 안 될 정도로 한식은 지명도가 높아졌다. 그래서 만일 한식이 세계화에 성공해 또 다른 한류가 된다면 그 다음 타자는 우리의 한옥이 될 수 있지 않을까 하는 생각을 해보는 것이다.

이것은 공연한 주장이 아니고 한국에 거주하는 외국인들에게 한옥을 소개했을 나온 반응을 가지고 추단한 것이다. 외국인들을 한옥으로 안내하면 그들은 대단히 호의적인 반응을 보인다. 물론 잘 지은 한옥이어야 한다. 그런 외국인들 가운데 피터 바돌로뮤 같은 미국인은 벌써 40년 째 한옥에 살고 있는 대단한 한옥 예찬론자이다. 그런가 하면 로버트 파우저(이 사람도 미국인이다)라는 서울대 국문과 교수 역시 한옥에 산 지가 꽤 되었다.

왜 한옥이 인기를 끌게 된 걸까? 한국인은 말할 것도 없고 외국인들까지 이렇게 한옥에 매료당하는 까닭은 무엇일까? 여기에도 수많은 이유가 있겠지만 가장 큰 이유는 한옥이 가장 친자연적인 집이라는 점 때문 아닐까 한다. 제대로 지은 한옥에 들어오면 우선 싱그럽기 짝이 없다. 부재들을 모두 자연적인 것만 쓰기 때문이다.

이 점은 나중에 더 자세하게 다룰 예정이지만 여기서 잠시 아주 간단하게 보면, 한옥은 기본적으로 나무와 흙, 종이 그리고 돌이라는 자연적인 소재로만 만드는 집이다. 게다가 원래는 못도 쓰지 않고 끼워 맞추는 식으로 건물을 지었다. 그래서 방 안에 들어가면 인위적인 느낌이 그다지 들지 않는다. 그리고 냄새도 아주 좋다. 기둥에서 풍기는 나무 냄새, 그리고 벽이나 천정에서 나는 흙냄새 등 모두 자연적인 냄새밖에 나지 않는다. 그 때문에 가장 친자연적이면서 친인간적이라는 것이다. 한옥이 이상적인 집이라는 것은 바로 이런 데에서 연유한다.

아직은 한옥의 이런 면이 알려져 있지 않아 세계인들이 우리의 전통 집에 대해 잘 모르고 있지만 앞으로 이런 면만 인정받는다면 전 세계적으로 한옥이 조명 받을 날이 오지 않을까 하는 생각이 든다. 이렇게 훌륭한 건축 전통이 있었기에 그 주인공인 한국인들이 끝내 한옥을 외면하지 않은 것이다.

한국인들의 한옥재흥운동은 이렇게 시작한 것이다. 이 운동은 처음에는 개별적으로 시작됐지만 곧 사회적인 운동으로 번지기 시작한다. 그 시발점이 되었던 곳이 바로 북촌이다. 이곳은 보기 드물게 한옥이 밀집되어 있었다. 그런데 이곳 역시 개발 바람이 불어 한옥들이 하나둘 헐려나갔다. 그리고 '빌라'라는 이상한 이름으로 불리는 다세대 주택들이 그 자리에

들어섰다. 그것을 그대로 놓아두었다면 한옥이 다 없어질 판이었다.

한옥재흥운동의 발현　그때 일부 뜻있는 사람들이 전통 문화를 보호하자는 차원에서 그 개발을 중지시키자고 발의했다. 이 제안에 이 마을에 사는 주민들이 동의해 운동 차원으로 격상되었고 정부가 대대적인 한옥 보존 대책을 내놓으면서 개발이 빛을 잃었다. 정부는 만일 한옥에 사는 사람이 자기 집을 보전하겠다는 생각을 한다면 수천 만 원의 지원금을 주기로 약속했다. 이 묘책은 성공해 그 뒤로 북촌 주민 가운데 많은 사람들이 한옥을 보전하는 방향으로 생각을 바꾸게 되었다. 그 결과 북촌은 전국에서 한옥이 가장 많이 보존되어 있는 곳으로 세간에 알려지게 된다.

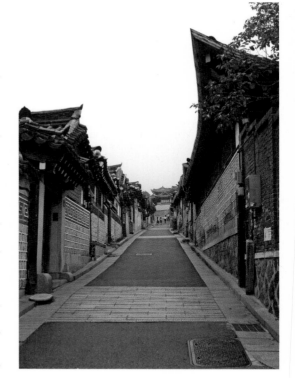

북촌 한옥길

이렇게 북촌에서 한옥 보전 대책이 성공하자 다른 곳에서도 같은 일이 일어난다. 그 대표적인 지역은 말할 것도 없이 전주이다. 전주 한옥마을은 아직도 한옥 짓는 데에 많은 노력을 기울이고 있다. 이렇게 도시에서만 한옥 짓는 운동이 일어난 것이 아니다. 개인적인 차원에서도 한옥을 짓는 사람들이 많이 생겨났다. 그래서 흡사 한옥의 르네상스 시대가 온 것 같은 생각이 들기도 한다. 이러한 현상은 모두 한국인들이 한옥에 대한 진가를 다시 발견함으로써 생긴 것이다. 앞으로도

이런 추세는 계속될 것이고 한국인들은 한옥에 대해서 더 많은 관심을 갖고 자신들의 주거환경을 조금씩 바꾸어 나갈 것이다.

앞에서 한옥이 앞으로 새로운 한류의 주인공이 될 수 있다고 한 것은 이러한 배경이 있었기 때문이다. 이런 상황을 생각해볼 때 우리가 우리의 집인 한옥에 대해 기본적인 지식을 갖는 것은 매우 필요한 작업이 아닐까 한다. 한옥의 주인공인 한국인들이 한옥에 대해 무지하면 안 되기 때문이다.

그런데 우리의 전통 집이라고 해서 집만 보아서는 안 된다. 건축이라는 것은 단지 건물에 대한 것만이 아니다. 건축이란 우선적으로는 건물에 대한 것이지만 집 자리를 어떻게 잡고 어떤 건물을 어디에 어떻게 배치하는가도 매우 중요한 사안이기 때문이다. 따라서 우리는 앞으로 자리 선정이나 건물 배치의 원리에 대해서도 검토할 것이다. 이와 더불어 현대에 들어와서 생긴 거주문화의 변화에 대해서도 조건이 허용하는 대로 알아볼 것이다.

1. 한옥은 어떤 집인가?

1) 양식적으로 볼 때 한옥은 어떤 집인가?

한국인들은 한옥을 좋아하고 큰 자랑거리로 알고 있다. 그리고 철석 같이 한옥은 한국인만이 소지한 고유의 집이라고 생각한다. 우리의 고유의 전통이라고 생각하는 것이다. 그래서 한옥의 어떤 면이 고유한 것이라고 생각하느냐고 물으면 여러 답이 나온다. 그중에서 빠지지 않는 것이 한옥

의 처마 선이다. 한국인들은 한옥의 이 처마 선을 매우 자랑스럽게 생각한다. 아주 아름답다고 여기기 때문이다.

한옥은 중국집이다? 이처럼 한국인들은 이 한옥을 한국의 전통적인 가옥이라고 생각하는데 과연 그럴까? 답은 '아니다'이다. 한옥은 분명 한국적인 요소가 있지만 양식만 보면 철저하게 중국식 집이다. 다시 말해 그 구조가 중국의 전통 가옥과 똑같다는 것이다. 그래서 중국인들은 우리나라에 관광 와서 고궁을 방문했을 때 궁에 있는 건물에는 별 관심이 없다. 중국의 고궁에 있는 건물들과 다른 바가 없기 때문이다. 그렇기 때문에 다른 외국인들도 중국집과 한옥을 구분하지 못한다. 아니 한국인들도 이 두 나라의 집을 구분 못하는 경우가 많다.

이처럼 한옥이 중국집이라고 말하면 한국인들은 매우 의아하게 생각할 것이다. 우리 조상들이 중국집에서 살았다고 하니 말이다. 그러나 그것은 그동안 한국인들이 얼마나 중국 문화에 침윤되어 살았는지 모르기 때문에 하는 생각이다. 이런 점 때문에 중국인과 한국인은 갈등을 겪는다. 중국인들은 한국 문화를 자기네 문화의 아류 혹은 복제로밖에 보지 않는 것에 비해 한국인들은 자신들의 문화가 매우 독창적이라고 생각하기 때문에 양 국민들은 문화적으로 갈등을 겪는다.

그 단적인 예를 들어보자. 들리는 소문에 의하면 어떤 중국인은 한국인을 전부 중국인이라고 생각한단다. 이게 아주 황당한 소리로 들리겠지만 그 사정을 들어보면 전혀 황당한 소리는 아니라는 것을 알 수 있다. 한국인을 중국인이라고 생각하는 까닭은 한국인들의 이름이 중국 이름과 똑같기 때문이다.

한국인들은 자신들의 이름이 대단히 고유하다고 생각하고 있는지 모르지만 사실은 전혀 그렇지 않다. 완전히 중국식이기 때문이다. 한국인들의 이름이 대부분 성이 한 글자이고 이름이 두 글자인 점에서 그렇다고 할 수 있다. 그리고 거의 대부분의 한국인들은 한자로 자기 이름을 표기할 수 있다. 그리고 한국의 성씨 가운데에는 중국에 없는 것이 없다(심지어 중국에는 없을 것 같은 박 씨도 중국에 다 있다. 조선족 가운데 많기 때문이다). 이렇게 되다 보니까 전 세계에 중국식의 이름 체제를 쓰는 민족은 한국인밖에 없다는 결론이 나온다. 이런 점에서 한국인을 중국인이라고 하는 것이다.

물론 이 주장은 사실이 아니다. 한국인과 중국인은 엄연히 민족적으로도 다르고 문화적으로도 다르다. 같은 점보다는 다른 점이 훨씬 더 많다. 그러나 그럼에도 불구하고 그런 주장이 나온 것은 그만큼 과거의 한국인들이 중국 문화에 젖어 살았기 때문일 것이다. 하기야 그렇지 않은가? 조선의 한국인들은 양반의 경우에 태어나면 중국식의 이름을 받고 중국의 고전(소학과 사서 등)만을 가지고 학습했으며 역사도 중국 역사(자치통감)만 배웠으니 겉만 조선 사람이지 속은 중국 사람이라고 해도 과언이 아닐 것이다.

그런 문화에서 조선 사람이 중국식 집에서 산다는 것은 전혀 이상한 일이 아니다. 당시에는 중국 문화가 보편문화였으니 그럴 수밖에 없었을 것이다. 이것은 지금의 우리 상황과 비교해보면 쉽게 알 수 있다. 지금 우리는 대부분 서양식의 집에 살고 있는데 이것은 현재 서양 문명이 지구상에서 '거의' 보편문명이 되어 있기 때문에 당연한 일이다. 게다가 옷까지 완전히 서양식으로 바꿔 입어 사는 겉모습은 서양인과 그리 다를 바가 없게 되었다.

그런데 조금 더 전문적인 부분으로 들어가 우리 한옥이 중국집이라고 할 때 구체적으로 어떤 면이 그렇다는 것일까? 가장 두드러지는 유사점은 집의 모습과 구조이다. 무슨 말인가 하니 한옥은 건물의 기본 구성이라 할 수 있는 지붕과 기둥, 그리고 그 사이에 있는 중간 구조—이것을 전문 용어로는 '결구(結構)'라고 부른다--가 중국 양식이라는 것이다.

부석사 무량수전
(국보 제18호)

이것을 좀 더 세부적으로 보면, 우선 중국식 집에는 지붕에 기와를 얹는데 지금 우리가 보는 것 같은 한옥 지붕도 그렇다. 우진각이니 팔작지붕이니 하는 지붕의 양식은 중국집에서만 보이는 고유의 양식이다. 한옥은 이것을 그대로 받아들였다. 그 다음에는 기둥과 지붕 사이에는 지붕을 받치기 위해 대들보나 도리 같은 여러 가지 나무를 조립해 놓는데 이 결구

구조 역시 중국 건축에만 있는 독특한 것이다. 그리고 공포라든가 주심포라든가 하는 양식도 중국식이다. 한옥 역시 거의가 다 이런 구조로 되어 있다. 건물에 따라 구조가 더 복잡한 건물이 있고 더 단순한 건물이 있겠지만 이 구조를 벗어나는 건물은 없다. 궁궐의 정전 같은 건물이나 작은 민가 한옥이 구조의 복잡함에서는 차이가 날지 모르지만 그 구조는 기본적으로 같다는 이야기이다.

이렇게 보면 초가집은 이 양식에서 조금 벗어나는 것을 알 수 있다. 무엇보다도 지붕을 기와로 하지 않고 짚으로 엮은 것이 그렇다. 그리고 결구의 구조도 아주 단순하다. 지붕만 그런 것이 아니다. 집 안의 구조도 영 다르다. 그래서 굳이 가장 한국적인 집을 꼽으려면 기와집보다는 초가집을 내세워야 한다.

사실이지 한국인에게는 기와집보다 초가가 더 의미 있는 집이라 할 수 있다. 왜냐하면 과거에 대부분의 한국인들은 이 초가에 살았기 때문이다.

초가(양동마을 내)

반면 기와집이란 각 동네에 몇 채 되지 않았다. 기와집은 소수의 귀족이나 돈 많은 사람들만이 살 수 있는 집이었다. 그럼에도 불구하고 이 초가집이 우리의 관심에서 벗어나게 된 것은 기와집은 현대에 가져다 놓아도 전혀 문제가 없지만 초가집은 현대와 맞지 않기 때문이다(초가집은 당장에 지붕에 이을 짚을 구하기도 힘들다). 그러나 그렇다고 해서 초가를 잊어서는 안 될 것이다.

한옥은 중국 송(宋) 대의 집? 앞에서 말한 대로 한옥이 중국 양식의 집이라고 한다면 그 다음 질문은 이 한옥이 중국 어느 시기의 집일까 하는 것이다. 중국 건축은 시대에 따라 계속해서 달라졌기 때문에 시대를 확실하게 하는 것이 필요하다. 그런 관점에서 본다면 한옥과 가장 닮은 중국 건축은 주로 (당)송 대에 지어진 건물이다.

그때 지어진 중국 건축과 한옥은 지붕의 처마선이 비슷하고 지붕과 기둥 사이의 중간 구조가 비슷하다. 특히 처마선이 휜 각도가 비슷한데 결구의 구조에서도 그다지 다른 것을 찾을 수 없다. 여기 사진에 보이는 돌탑은 북송 대에 만들어진 것인데 이 탑에 있는 집이 한옥과 아주 많이 닮은 것을 알 수 있다.

그러면 왜 이때의 건축이 한반도로 수입되었을까? 중국의 많은 왕조 가운데 당 나라는 가장 문화가 번성했고 가장 국제적인 국가였다. 당의 수도인 장안(지금의 서안)은 지금의 뉴욕처럼 세계 최고의 도시 중에 하나였다. 그리고 당의 문화는 중국사 전체에서도 정점을 찍은 문화로 이름이 높다(가장 중국적인 불교인 선불교도 당 대에 만들어지지 않았던가?).

이처럼 대륙에서 엄청난 문화가 만들어지자 자연히 그 문화는 이웃나

북송 대 돌탑
(중국 항주 영은사)

라로 흘러들어가기 시작했다. 이 문화가 한반도와 일본의 문화가 형성되는 데에 막대한 영향을 미친 것은 당연한 일이다. 예를 들어 신라나 백제가 중국식 관복이나 관직 제도를 받아들인 것이 전형적으로 그런 예에 속한다. 건축도 예외가 될 수 없어 당(그리고 송)의 건축은 고구려나 백제, 신라, 그리고 일본 건축의 원형이 된다.

한국인들은 이렇게 중국의 건축을 받아들인 다음 고려나 조선에 이르기까지 양식적으로 그다지 큰 변형을 가하지 않았다. 그래서 우리의 건축에 당송 대의 건축에서 나타나는 흔적이 많이 보이는 것이다. 그러나 그렇다고 해서 조선 후기의 건축과 당송 대의 건축이 똑같을 것이라고 생각해서는 안된다.

만일 현재 남아 있는 건축 가운데 당송 대의 것과 가장 비슷한 것을 고르라면 일본 교토에 있는 절 건물들을 꼽아야 할 것이다. 그 양식은 물론이고 규모, 그리고 정교함 등이 중국(당) 것과 매우 닮은 것으로 보인다. 이에 비해 조선 후기의 건축은 너무나 소략하고 규모가 작아 당송 대의 것과는 큰 대조를 이룬다. 조선은 성리학의 국가라 건축 문화 같은 물질적인 데에는 그다지 신경을 쓰지 않아 이런 결과가 나온 것이리라.

우리나 일본은 옛 당송의 건축을 그대로 이은 것에 비해 중국은 문화종주국답게 계속해서 변형을 만들어냈다. 예를 들어 중국 건축 하면 떠오르는 처마가 위쪽으로 솟구치는 모습이 그런 것이다. 한국이나 일본에서는

이런 중국 건축의 양식은 받아들여지지 않았다. 그러나 앞에서 말한 대로 중국 사람의 눈에는 우리 건축이 여전히 중국집으로 보일 게다.

일본 교토의 절 건물 (금각사)

한옥은 그래도 한국식 집! 사정이 그렇다고는 하지만 중국인들이 말하는 것처럼 과연 한옥은 중국집이라고 간단하게 말할 수 있을까? 대답은 자신 있게 '아니오'이다. 왜냐하면 한국 건축은 외적인 모습은 중국 양식을 계승했지만 집의 내부는 중국의 그것과 완전히 다르기 때문이다. 이것은 당연한 일이다. 중국과 한국은 문화뿐만 아니라 풍토나 기후가 다르기 때문에 같은 생활양식을 유지할 수 없었을 것이다. 그 결과 한국인들은 중국과는 대단히 다른 자신들의 고유한 건축문화를 만들어냈다.

건축 이야기

이제 그것을 보려고 하는데 그 전에 상기해야 할 일이 있다. 사실 한국은 건축학적으로 볼 때 그리 행복한 나라가 아니라는 것이다. 왜냐하면 오래된 건물이 너무나도 남아있지 않기 때문이다. 그럴 수밖에 없는 결정적인 이유는 한옥은 나무로 짓는 집이기 때문이다. 나무는 돌과는 달리 시간이 지나면 썩기 마련이다. 아무리 목재를 교체한다 해도 거기에는 한계가 있다.

그 다음 문제는 불에 대한 취약성이다. 나무로 지은 집은 불이 나면 아무 대책이 없다. 소방 시설이 잘 되어 있는 지금도 나무로 지은 집에 불이 나면 속수무책일 때가 많다. 이런 모습을 우리는 남대문 방화 사건 때 자세히 보았다. 나무로 만든 집에 불이 나면 초기에 잡지 않으면 여간 해서 불을 진화하기가 힘들다. 그런데 진짜 문제는 전쟁이다. 전쟁이 나면 조직적이고 집단적으로 방화를 하니 나무로 만든 집들은 하나도 남아 날 수가 없다.

우리나라의 고건축에 결정적인 한 방을 날린 것은 잘 알려진 것처럼 임진왜란이다. 이때 한반도 전역이 왜군의 습격을 받아 전 국토가 초토화되었으니 건물들이 남아 있을 리가 없다. 그때까지 있었던 거의 대부분의 건물이 이때 불타 없어지고 만다. 물론 예외가 없었던 것은 아니다. 부석사처럼 왜군이 지나가지 않은 극소수의 장소에는 건물이 살아남을 수 있었다.

그래서 우리나라의 지방 유적을 답사해 본 외국인들은 거의 모든 유적지의 안내판에 '이 건물은 1592년 일본의 침략 때 불타 없어졌다'라고 쓰여 있는 것을 이해하지 못한다. 그들은 어떻게 한 해에 모든 건물이 다 타 없어졌느냐고 매우 의아해 하는데 사실은 사실이니 어쩔 수 없는 일이다.

이 임진왜란 때문에 우리나라의 고건축들 가운데 대다수는 그 역사가 400여년을 넘지 못한다. 이 건물들은 대부분 조선 중후기에 복원한 것들이다. 물론 가물에 콩 나듯이 고려나 조선 전기의 건축이 있기는 하다. 그 수를 다 합해보아도 고려(후기)에 지어진 건물은 12동밖에 안 되고 조선 전기 것도 20여동에 불과하다. 이것은 우리 역사에 비하면 참으로 초라한 것이다. 어떻든 사정이 이러하니 우리는 주로 조선 후기의 건축을 가지고 우리의 설명을 이어 나갈 것이다.

2) 내부가 중국집과 판연히 다른 한옥

온돌과 마루의 특별난 조합　한옥이 중국집과 다른 점 가운데 가장 두드러지는 것은 한국인들은 집의 내부에서 신발을 신지 않는다는 것이다. 반면 중국인들은 신발을 신고 입식으로 생활한다. 우리가 집 안에서 신발을 벗어야 하는 이유는 말할 것도 없이 온돌(그리고 마루) 때문이다. 온돌은 한국인만이 소지한 특유의 난방법으로 바닥을 데우는 난방법이다.

온돌방에서는 바닥이 따뜻하니 신발을 벗지 않을 도리가 없다. 또 바닥이 따뜻하니 침대에서 잘 필요가 없다. 반면 중국인들을 포함해 실내에서 신발을 신고 사는 사람들은 침대를 사용해야 한다. 바닥이 차서 바닥에서는 잠을 잘 수 없기 때문이다. 이처럼 온돌은 한국인들만이 갖고 있는 난방법이라 온돌에 대해서는 좀 더 자세히 볼 필요가 있다.

잘 알려진 것처럼 온돌은 추운 지방에서 주로 이용하는 난방법이다. 그래서 이 온돌의 원산지는 대체로 만주나 연해주 근처의 한반도 북부 지방으로 추정한다. 그곳은 추운 지방이기 때문이다. 지금도 그 지방에는 온돌을 쓰는 사람이 있는데 이들의 온돌은 우리 것과 조금 다른 모습을 보인

온돌방 모습

다. 우리는 방바닥 전체를 데우는 것에 비해 이 지방의 온돌은 쪽 구들이라 해서 잠자는 데에만 온돌을 까는 부분 난방이다. 이것을 중국인들은 '깡[炕]'이라 부르는데 우리 민족도 초기에는 쪽 구들을 쓰고 있었다.

그 뒤 한민족은 온돌을 계속 사용했는데 고구려나 신라 시대에는 아직 방바닥 전체를 데우는 온돌 양식은 출현하지 않았다고 한다. 지금처럼 방 전체를 데우는 온돌방이 등장한 것은 기록에 따르면 고려 중기인 13세기 정도라고 한다. 그러나 그렇다고 해서 일반 서민들의 집에까지 이런 식의 온돌방이 퍼진 것은 아니다. 그러다 17세기 말이 되면 온돌방이 전국적으로 퍼지게 되는데 그것은 16~17세기에 있었던 소빙하기로 인해 기후가 아주 추워진 것이 계기가 되었다고 한다. 이렇게 보면 조선말이 되어서야 온돌이 한국인의 대표적인 난방법이 되었다고 할 수 있을 것이다.

온돌은 그렇다 치고 한옥에는 항상 이 온돌방에 마루가 붙어 있다. 마루는 말할 것도 없이 더울 때 생활하기 위해 만든 공간이다. 따라서 마루는 남방계통의 생활양식이라 할 수 있다. 그런데 마루는 나무로 만들어졌으니 불에 취약하기 그지없다. 그런 상황인데 마루 바로 옆에는 항상 불을 때는 아궁이가 붙어있다.

이처럼 불과 나무라는 상극이 만난 것은 매우 위험한 조합이라고 할 수 있다. 따라서 이런 위험한 조합을 집안에 끌어들인 건축은 전 세계적으로

드물다. 그런데 한국인들은 슬기롭게 이 조합을 이루어냈다. 그 결과 세계에서 유례를 찾아볼 수 없는 한국인 고유의 주거 양식을 창출하게 된다.

선교장 활래정 마루

온돌이란 어떤 난방법?　온돌(溫突) 난방법은 쉽게 말해서 '구들돌'을 방바닥에 깔고 그것을 데워 그 열을 통해 방을 따뜻하게 하는 난방법이다. 여기서 구들은 '구은 돌'을 뜻한다. 한국인들은 이 온돌에 대해 칭송을 아끼지 않는데 이렇게 난방하면 무엇이 좋은 것일까?

바닥난방은 무엇보다도 사람의 건강에 좋다. 신발을 벗고 살 수 있기 때문이다. 신체의 여러 부의 가운데 우리의 발처럼 하루 내내 혹사당하는 부위도 많지 않을 것이다. 하루 종일 신체의 몸무게를 지탱해야 할 뿐만 아니라 양말과 신발로 꽁꽁 묶여 있어 발은 항상 옥죄여 있다. 게다가 신발 안이 밀폐되어 있으니 땀이 나는 것을 막을 방법이 없다. 따라서 발에게 가장 좋은 것은 신발과 양말에서 빨리 해방시켜 주는 것이다.

한국인들은 집으로 돌아오면 이런 문제를 다 해결할 수 있었다. 우선 바닥에 앉아서 생활을 하니 신발을 벗지 않을 수 없다. 한국인들은 이렇게 해서 적어도 하루 중의 1/3은 발을 편하게 하고 산다. 그런데 더 좋은 것은 그 바닥이 따뜻하다는 것이다. 사람이 건강하게 지내려면 무엇보다도 손발이 따뜻해야 한다. 손발이 따뜻한 사람치고 건강하지 않은 사람이 없는 것을 보면 그것을 알 수 있다.

온돌방에서는 이런 문제가 자동적으로 해결된다. 바닥이 따뜻하고 거기에 이불까지 덮여 있으면 그 따뜻함은 필설로 다하기 힘들다. 아무리 추운 겨울날에도 온돌방 아랫목에 앉아 이불에 손과 발을 넣으면 추위를 느낄 겨를이 없다. 이렇게 따뜻한 바닥에서 지내는 것이 좋다는 것을 안 한국인들은 아무리 서양식 집에 산다하더라도 바닥 난방법은 바꾸지 않았다.

지금 한국인 가운데 온돌 집에서 사는 사람은 거의 없다. 지금의 서양식 생활양식에는 전통적인 온돌 난방법이 들어올 수 없다. 그렇지 않겠는가? 약 국민의 반 정도가 아파트에 살고 있는데 그 아파트의 방바닥에 돌

온돌방

을 깔고 그것을 데워 난방 할 수는 없지 않겠는가? 그런 의미에서 보면 온돌 난방법은 죽은 전통이라 할 수 있다. 앞으로 한국인들이 그런 전통적인 난방법으로 돌아가지는 않을 것이기 때문이다.

온돌 난방법은 여러 면에서 대단히 훌륭한 난방법이다. 우선 온돌 난방법은 경제적인 난방법이라 할 수 있다. 같은 양의 나무를 쓴다고 가정할 때 벽난로와 비교해보면 분명 온돌은 경제적이다. 벽난로를 사용하는 난방법은 나무를 태우면 그때 나오는 열이 사라지는 것에 비해 온돌에서는 그 열을 돌에 담아 오랫동안 보존할 수 있기 때문이다.

온돌 난방법의 경제성은 구들의 구조에서도

발견된다. 구들장의 구조를 보면 불의 열이 골고루 퍼지도록 많은 장치를 해놓았다. 아궁이에서 들어온 불의 열이 될 수 있는 대로 방바닥 밑에 오래 머물게 하고 바닥 전체를 따뜻하게 하는 장치를 해놓은 것이다.

그리고 구들돌들의 두께가 다른 것도 잊어서는 안 된다. 불과 가까운 아랫목에는 두꺼운 돌을 깔아 돌을 데우는 데에 시간이 조금 더 걸리게 하고 불과 먼 윗목에는 얇은 돌을 깔아 데우기 쉽게 한 것이 그것이다. 그래야 같은 시간에 방이 골고루 데워지지 않겠는가? 이것은 구들돌이 과학적인 방법으로 깔려 있다는 것을 의미한다.

그러나 이렇게 구들장을 까는 것은 결코 쉬운 일이 아니다. 잘못 까는 경우도 허다하다. 그래서 잘못 깔면 아랫목은 지나치게 따뜻하고 굴뚝과 가까운 윗목 쪽은 아주 차가울 수 있다. 그리고 '웃풍'이라는 바람이 불어 방 전체가 냉랭할 수 있다(이렇게 잘못 깐 구들이 있는 방에서는 방 안임에도 불구하고 겨울에 얼음이 얼 수도 있다!).

온돌 난방법이 경제적이라고 하는 것은 이렇게 해서 한번 구들을 데워 놓으면 2~3일은 갈 수 있다는 이유도 포함된다. 경남 하동에 있는 쌍계사의 어느 암자는 한 번 방에 불을 때면 그 열이 100일이나 간다고 한다. 물론 이것은 과장된 이야기일 것이다. 그래서 믿을 수는 없지만 이 이야기가 전하고 싶은 메시지는 온돌의 돌은 그 정도로 오랫동안 열을 머금고 있다는 것 아닐까?

그런데 이 같은 구들의 장점은 반대로 단점으로 작용할 수 있다. 왜냐하면 이 구들을 데우는 데에 시간이 많이 걸리기 때문이다. 서양식의 난방처럼 스위치만 켜면 바로 방이 따뜻해지는 게 아니라 불을 때고서도 서너 시간은 지나야 방이 따뜻해지니 아주 추운 날에는 이렇게 오랫동안 기다

리는 것이 여간 고역이 아닐 것이다.

이 온돌 난방법이 경제적이라고 하는 또 하나의 이유는 요리와 난방을 동시에 할 수 있기 때문이다. 젊은 사람들은 이렇게 만들어놓은 아궁이에서 불을 때는 것을 아마도 보지 못했을 것이다. 방 옆에는 바로 부엌이 붙어 있고 여기에는 아궁이가 있다. 이 아궁이에는 솥을 걸어 놓기 때문에 밥을 끓이는 등 요리를 할 수 있다. 이처럼 난방과 요리를 한 번에 해결하는 난방법은 전 세계적으로도 흔치 않을 것이다. 그러나 여기에도 단점이 있다.

이러한 구조에서는 아궁이가 반드시 방바닥보다 밑으로 가야 한다. 아궁이가 이렇게 위치하면 부엌도 지표면보다 더 내려갈 수밖에 없다. 우리 전통 집들의 부엌이 항상 지표면보다 낮은 데에 있는 것은 이 때문이다. 부엌이 방보다 밑에 있으니 그곳에서 일하는 여성들이 오르락내리락하기가 쉽지 않다. 음식을 만들어 날라야 할 뿐 아니라 난방을 하려면 부엌을 계속해서 들락날락해야 하는데 이때 여성들의 다리나 허리에 무리가 갈 수 있는 것이다.

온돌에서 바닥 난방법만 계승한 한국인　어떻든 온돌 난방법이 이처럼 아주 좋다고 하지만 지금 한국에서 이런 집에서 사는 사람은 거의 없다. 그 이유에 대해서는 앞에서 말했다. 집이 모두 서양식으로 바뀌었기 때문이다. 그러나 설령 한옥에서 산다고 해도 옛날 난방법을 고수하지는 않는다. 현대 한국인들이 과거의 온돌 난방법에서 취한 것은 바닥 난방뿐이다. 구들장이니 아궁이니 굴뚝이니 하는 것들은 현대 생활양식에 맞지 않아 다 버렸지만 바닥 난방만큼은 버리지 않은 것이다.

그 이유가 무엇일까? 간단하다. 바닥 난방법은 아주 좋은 난방법이기 때문이다. 한국인들은 이 난방법을 취하면서 전통의 난방법이 갖고 있던 단점을 많이 개선했다. 예를 들어 이전에 온돌을 데우는 데에 많은 시간이 걸렸던 것에 비해 지금은 바닥에 동선(구리 코일)이나 더운 물이 드나드는 파이프를 깔기 때문에 금세 방을 데울 수 있다. 요즘은 그 외에도 전기 온돌 판넬이나 필름으로 난방을 하는 경우가 있지만 난방 하는 방법이야 어떻든 바닥 데우기는 다 마찬가지이다.

이렇게 바닥 난방을 좋아하는 한국인인지라 다른 나라로 이민 가서 살아도 신발을 벗고 사는 방식은 버리지 않았다. 특히 미국 같은 서양은 바닥 난방이 아니라 실내에서 신을 벗고 사는 게 조금 무리가 될 수도 있는데 대부분의 한국인들은 신발을 벗고 사는 방식을 고수했다. 이것은 신발을 벗었을 때의 그 편안함을 잊지 못하는 것이리라.

그런데 그렇게 바닥 난방을 한 방에서 사는 한국인들에게 이상한 생활 습관이 있다. 한국인들은 이상하게 생각하지 않지만 입식으로 생활하는 중국인들이나 서양인들이 보면 조금 이상하게 보일 수 있을 것이다. 무엇이 이상하다는 것일까? 그것은 한국인들이 멀쩡하게 바닥을 데워놓고 왜 잠은 침대에서 자느냐는 것이다.

따뜻한 바닥을 놔두고 왜 찬 침대에서 자느냐는 것인데 이것은 아마도 침대를 쓰는 것에 편한 점이 있어 침대 사용을 고집하는 것일 게다. 우선 쉽게 짐작할 수 있는 것 같이 바닥에서 자고 생활하면 일어나고 앉을 때 힘들다. 반면 침대를 이용하면 그런 불편함이 사라진다. 또 아무 때나 침대에 걸터앉을 수도 있고 가볍게 누울 수도 있어 편하다.

그런데 침대를 쓰면 그 공간은 잘 때 외에는 쓸 수 없는 제한된 공간이

된다. 그에 비해 바닥에서 자는 경우에는 자지 않을 때에 이불을 치우면 그 공간은 얼마든지 다른 용도로 쓸 수 있다. 실제로 한옥의 (안)방은 그렇게 다목적으로 쓰였다. 침실로도 썼고 식당으로도 썼으며 일하는 공간으로도 활용했다. 따라서 바닥에서 생활하는 것은 침대를 놓는 것보다 경제적이라 할 수 있다.

게다가 이전에는 식구가 많아 만일 식구대로 침대를 놓으면 그 많은 가족들이 잘 수 있는 공간이 턱없이 부족해진다. 침대는 기본적으로 한두 사람만 잘 수 있으니 그럴 수밖에 없다. 그러나 바닥에 이불을 깔면 식구들이 얼마든지(?) 많이 잘 수 있으니 대가족 사회였던 옛날에는 바닥에서 자지 않을 수도 없었을 것이다. 그러나 지금은 핵가족 시대라 한 사람이 각방을 쓸 수 있으니 침대가 있어도 그리 문제될 것은 없다.

내 개인적인 생각인지 몰라도 한국인들이 바닥 난방을 하면서도 침대를 고집하는 것은 문화적인 이유도 있는 것 같다. 한국인들에게, 특히 젊은 한국인들에게는 바닥에서 자는 것이 전근대적으로 보이는 것 아닌지 모르겠다. 서양인들처럼 침대에서 자는 것이 문화적인 삶이라고 생각하는 것 아니냐는 것이다. 그렇지 않고서야 침대 사용을 고집할 일이 없을 것 같다.

그런데 더 재미있는 것은 한국인들이 침대에서 생활하면서도 딱딱한 바닥을 잊지 않았다는 것이다. 가장 비근한 예가 돌침대이고 황토침대이다. 전 세계에서 침대 바닥을 굳이 돌이나 황토로 딱딱하게 만들어놓고 자는 민족은 아마 한국인 외에는 없을지 모른다. 그렇게 딱딱한 바닥이 좋으면 그냥 바닥에서 자지 왜 침대까지 딱딱하게 만드는지 잘 모를 일이다. 침대란 무릇 푹신한 맛에 자는 것일 텐데 이것은 바닥의 딱딱한 맛을

잊지 못하는 한국인들이 자신들의 생활 유형에 맞게 조절한 것이리라.

한국인들이 잊지 못하는 것이 또 하나 있다. 따뜻한 바닥이다. 그런데 침대는 그런 따뜻함이 없다. 그것을 그냥 보고만 있을 한국인이 아니다. 한국인들은 곧 기지를 발휘하여 이번에는 돌침대 위에 열선을 깔았다. 이 열선으로 침대 전체를 다 데울 수도 있고 반만 데울 수도 있다. 온도도 조절할 수 있다. 따뜻한 방바닥에서 등을 지지면서 몸을 풀었던 때를 잊지 못한 것이다. 참으로 묘한 퓨전 양식이라 하겠다.

돌침대

이렇게 보면 우리네 생활양식은 한국과 서양이 뒤섞여 있는 것을 알 수 있다. 침실에서만 그런 모습을 발견하는 것이 아니라 거실에서도 비슷한 모습을 찾을 수 있다. 소파를 놓고 바닥에서 생활하는 것이 그것이다. 멀쩡히 소파를 놓고 생활은 바닥에서 하는 것이다. 밥 먹을 때에도 거실 탁자에 식사를 차려놓고 바닥에 앉아서 먹는다. 그럴 경우에 소파는 등받이 역할을 한다.

더 재미있는 것은 한국인들은 의자에 앉아 생활할 때에도 바닥에 앉는 것처럼 양반 다리를 하고 앉는 경우가 많다는 것이다. 몸은 바닥 생활에 익숙해 있는데 의자에 앉아야 하니 그렇게 할 수밖에 없을 것이다. 그래서 어떤 외국인이 한국에 와서 의자 밑으로 사람 다리가 보이지 않아 놀랐다는 재미있는 후일담도 전해지고 있다. 다리를 양반 다리로 하고 있으니 보일 리가 없었던 것이다.

3) 자연물로만 만드는 한옥
– 한지를 중심으로

한지 깐 바닥

한옥의 바닥, 벽, 지붕에는 자연물만이 한옥은 기와 집이든 초가집이든 모두 자연에서 나온 것으로만 만든다(이것은 아직 산업사회가 도래하지 않은 과거에는 당연한 일이지 모른다). 흙이나 돌, 나무 그리고 종이가 그것이다. 방바닥은 온돌 구조이니 돌과 흙으로 만든다. 구들돌을 배치하고 그 위는 흙으로 덮는다. 이때 덮는 흙으로는 황토를 제일로 치는데 이전에는 배 아플 때 이 황토를 먹이기도 했다. 그런가 하면 바다에 녹조 현상이 생길 때 뿌리는 것 또한 이 황토이다.

황토에서는 원적외선이 나오느니 아토피를 치료할 수 있다느니 하면서 수많은 신비한 효능이 황토 안에 있다는 주장이 있다. 그러니 그런 황토를 방바닥에 깔게 되면 사람의 건강에 좋을 것이라는 것은 쉽게 상상해볼 수 있겠다. 그런데 한옥에는 이 황토를 바닥에만 까는 것이 아니라 벽이나 지붕에도 바르니 어떻게 보면 한옥은 아예 황토집이라고 할 수 있을지 모르겠다.

이렇게 바닥을 흙으로 바르고 잘 고른 다음에는 장판을 까는데 이 장판으로는 원래 한지를 이용했다. 이때 한지를 한 장만 까는 것이 아니라 몇 겹으로 도배를 한다. 바닥은 항상 사람들에게 노출되어 있으니 튼튼해야 하기 때문에 몇 겹을 바르는 것이다. 그 다음에는 윤기를 내고 방수를 유지하기 위해 한지 위에 콩기름을 먹인다. 그렇게 해야 물이나 마찰에 약

한 한지를 오래 사용할 수 있다.

여기서 알 수 있는 것처럼 한옥은 방바닥에도 자연물이 사용되고 있다. 사실 한지는 오롯이 자연물은 아니다. 한 번 가공한 것이기 때문이다. 그러나 한지를 자연물이라고 부르는 데에 인색할 필요는 없겠다. 닥나무라는 소재를 그다지 가공하지 않고

쓰기 때문이다. 그리고 거기다 바르는 콩기름 역시 전형적인 자연물이다. 콩기름을 바르니 냄새도 좋고 윤이 나서 좋고 방수가 되어 좋다. 이처럼 한옥은 어디를 보든 자연적인 것 일색이다.

그런데 사실 이런 식으로 방바닥을 만들 수 있는 집은 돈이 많은 집이다. 서민들이 살았던 초가집에는 이런 식으로 바닥 마감을 하기 힘들다. 돈이 별로 없는 서민들의 집에는 흙 위에 그냥 짚으로 만든 돗자리 혹은 깔개 같은 것을 깐다. 그래서 구들에서 나무 타는 냄새가 나는 것은 말할 것도 없고 연기가 흙을 뚫고 올라올 수 있다. 이런 것도 지금은 다 추억이 되어버렸다. 니스나 비닐 장판지가 나오면서 모두 화학제품으로 쓰게 되었으니 말이다.

그 다음은 벽이다. 벽에는 기둥과 창문과 문이 있는데 이것들을 모두 나무로 만든다는 것은 다 아는 사실이다. 그리고 그냥 민 벽에는 보통 나무로 먼저 뼈대를 만든 다음 흙을 발라 완성한다. 흙 외에 왕겨, 숯 같은 것을 넣는다고 하는데 이런 것들 역시 모두 자연물인 것을 알 수 있다.

지붕도 예외가 될 수 없다. 지붕에 들어가는 온갖 '보'나 '도리'는 나무

로 만든 것이고 맨 위에 놓는 기와는 흙으로 만든 것이다. 그런가 하면 기와 밑에는 다시금 황토를 깔아 더울 때 집을 시원하게 하고 추울 때 온기를 보존해 집을 따뜻하게 만든다(중국이나 일본의 전통 가옥에는 지붕에 흙을 넣지 않는다). 이렇게 보면 한옥은 비록 인간이 만들었지만 자연과 굉장히 가까운 것을 알 수 있다. 그래서 한옥은 자연에서 나왔다가 수명이 다 하면 자연으로 자연스럽게 돌아간다는 말이 나오는 것이다.

한지가 유독 많이 쓰이는 한옥 앞에서 본 것처럼 한옥에는 한지가 여러 군데에 쓰이는데 가장 많이 쓰이는 곳은 말할 것도 없이 창호이다. 한옥은 세계의 집 가운데 창호가 유달리 많은 집이라 할 수 있을 것이다. 한옥은 대단히 개방적인 집이라 창과 문이 많다. 이 점에 대해서는 뒤에서 다시 볼 것이다. 이 창과 문들이 모두 한지로 덮여 있으니 한지가 얼마나 많이 쓰이는지 알 수 있다.

그뿐만이 아니다. 앞에서 본 것처럼 한옥은 바닥에도 한지가 깔려 있고 벽도 한지로 도배하며 천장에도 한지를 바른다. 심지어 서까래 사이에도 한지를 바른다. 그렇게 되니까 한옥의 내부는 나무를 빼놓고 거의 모든 부분이 한지로 뒤덮이는 꼴이 된다. 은은한 색깔의 한지를 깔끔하게 도배하면 한옥의 방은 그야말로 격조 있으면서 푸근한 방이 된다.

이렇게 보면 한옥은 한지의 집이라고 부를 수 있을 정도로 한지가 많이 쓰인다. 그렇다면 이번에는 이 한지가 도대체 어떤 면에서 훌륭한 재료인지 알아보는 일이 필요할 게다. 한지가 훌륭하다는 것은 우리 조상들이 집을 지을 때 이 정도로 많이 이용했다는 것 하나만으로도 알 수 있지 않을까 싶다. 한 민족이 어떤 것을 오랫동안 즐겨 사용했다면 그것은 그 소

재가 분명 훌륭하다는 것을 의미한다. 예를 들어 우리 민족이 된장을 오랫동안 먹은 것은 우리의 몸이 된장이 훌륭한 음식이라는 것을 증명해주었기 때문이다.

한지의 우수한 점에 대해서는 이미 많이 언급되었다. 그 장점이 너무 부풀려진 것 아닌가 하는 우려가 들 정도로 여러 각도에서 한지의 특성을 칭송했다. 예를 들어 한지가 도배된 방에서 살면 아토피처럼 약으로도 잘 낫지 않는 피부병이 낫는다는 게 그것이다. 이것이 사실인지는 모르지만 만일 사실이라면 아토피가 치유된 것은 한지 때문인 면도 있겠지만 황토의 덕이 더 클 것으로 생각된다.

한자의 장점을 말할 때 종종 한지가 가져다주는 조명 효과가 가장 먼저 언급된다. 누구나 아는 것처럼 한지의 색깔은 아주 은은한 백색이다. 그리고 종이이기 때문에 빛을 차단하지는 않지만 그래도 강한 빛은 모두 녹여준다. 그 덕분에 아무리 햇빛이 강해도 한지를 통과하면 인간이 수용하기에 문제가 없는 은은한 빛으로 바뀐다. 아니 외려 인간의 눈에 편한 조도의 빛으로 바뀌어 인간이 받아들이기에 좋다.

그래서 한지를 창호에 바르면 커튼이나 블라인드 같은 가림 막이 필요없다. 창호를 유리로 처리할 때에는 빛이 어떤 여과도 없이 직격으로 방안에 들어오기 때문에 햇빛이 직통으로 비치면 인간은 생활할 수가 없다. 따라서 커튼이나 블라인드가 반드시 있어야 한다. 아무리 엉성한 천이라도 걸어놓고 커튼처럼 활용해야 한다. 그러나 우리 조상들은 커튼이니 블라인드 같은 용어 자체를 몰랐다. 한지를 바른 창호에는 이런 부가물이 필요 없었기 때문이다. 따라서 이런 실내 장식적 장치가 한국에 들어왔을 때 적절한 용어가 없어 영어 그대로 쓰게 된 것이리라.

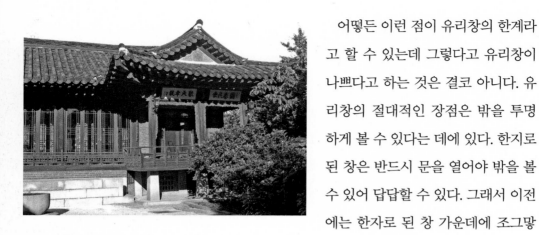
유리창을 도입한
한옥(윤보선고택)

어떻든 이런 점이 유리창의 한계라고 할 수 있는데 그렇다고 유리창이 나쁘다고 하는 것은 결코 아니다. 유리창의 절대적인 장점은 밖을 투명하게 볼 수 있다는 데에 있다. 한지로 된 창은 반드시 문을 열어야 밖을 볼 수 있어 답답할 수 있다. 그래서 이전에는 한자로 된 창 가운데에 조그맣게 유리창을 달아 밖을 보곤 했다.

그리고 유리창은 한 번 설치하면 오랫동안 쓸 수 있다는 장점도 있다. 반면에 한지를 바른 창은 물에 약하고 잘못 만지면 구멍이 나기 때문에 1~2년 지나면 다시 발라야 하는 수고로움이 있다. 그에 비해 유리창은 한 번 달면 일부러 깨지 않는 한 거의 영원히 쓸 수 있다. 게다가 설치하는 것도 기존 제품을 쓰는 경우가 많으니 그다지 어렵지 않다고 보아야 할 것이다.

아울러 유리창은 방한 효과나 소음을 막는 효과도 뛰어나다. 유리창은 이중창부터 시작해서 극도로 발달된 제품들이 많이 있어 이제는 유리창을 선호하는 추세로 바뀌었다. 우리는 이런 장점 때문에 유리창이 있는 건물에서 기거하고 있는데 현대 건축에는 아무래도 유리창이 어울리니 그럴 수밖에 없을 것이다. 현대식 건물에 한지로 마감을 한 창호를 다는 것은 그다지 어울리지 않는다.

이와 같은 유리창의 장점을 다 인정하지만 그렇다고 우리의 한지 창호가 가진 장점을 인정하는 데에 인색할 필요는 없다. 유리가 갖지 못한 장

점을 꽤 갖고 있기 때문이다. 예를 들어 한지는 그 자체로 방안의 습도를 조절할 수 있다. 한지를 현미경으로 확대해서 보면 구멍이 보인다. 한지는 이 구멍 때문에 습도를 조절할 수 있다고 한다. 즉 방안의 습도가 높으면 한지가 습기를 머금었다가 건조해지면 그것을 다시 발산하는 것이 그것이다. 이 때문에 한지는 종종 '살아 있는 종이'라고 불린다.

반면 유리는 방안에 있는 습도에 대해 할 수 있는 일이 없다. 습도에 대해서만 속수무책인 것이 아니라 성에나 수증기에도 별 힘을 못 쓴다. 겨울이 되어 추워지면 유리창에는 성에가 낄 수 있다. 그리고 방안의 습도가 높아지면 수증기가 낄 수도 있다. 이럴 때 유리창은 인간이 나서서 닦든지 긁어내는 등 모종의 조치를 취하지 않으면 원래의 상태로 돌아갈 수 없다.

겨울에 추위를 잘 막아내지 못하는 것도 한지를 바른 문의 약점으로 지적되는 경우가 있다. 그런데 꼭 그렇지만은 않다는 게 요즘의 중론이다. 한옥의 방이 추운 것은 한지의 방한 효과가 떨어져서 그렇다기보다 문틈이 꽉 맞지 않아 그 사이로 찬바람이 들어올 수 있기 때문이란다. 그리고 구들을 잘못 놓으면 '웃풍'이 심해져 방이 추워진다는 것은 잘 알려진 사실이다.

또 지적되는 한지의 약점은 앞에서 말한 대로 종이라는 재질 때문에 어쩔 수 없이 여러 가지 자극에 약하다는 것이다. 특히 물은 철저하게 피해야 한다. 그러나 이 때문에 한지를 외면할 필요는 없다. 장점이 워낙 많기 때문이다. 또 방음 효과가 너무 떨어진다는 지적도 있다. 이것 역시 맞는 말이다. 전통 사회에서는 개인의 사생활이라는 것이 없었기 때문에 방음이 꼭 필요한 것은 아니어서 그리 문제가 안 되었다. 그러나 지금은 가족

끼리도 사생활을 존중하고 그뿐만 아니라 바깥 소음도 차단해야 하기 때문에 그럴 때 이 한지는 확실히 문제가 있다.

그래서 요즘에는 한옥을 지을 때 한지만을 고집하지 않는다. 유리 쓰는 것이 더 좋을 때는 유리를 사용해서 전통과 현대의 소재를 적절하게 융합한다. 예를 들어 전망이 좋아 항상 바깥의 광경을 보고 싶은 방의 경우에는 유리를 쓰면 될 것이고 한옥의 아름다운 문살을 감상하고자 할 때에는 한지를 바른 창호를 쓰면 될 것이다. 이렇게 지은 집들을 보면 이전 것보다 나아보이지 결코 전통을 무분별하게 파괴했다는 생각은 들지 않는다.

사실이지 지금 북촌이나 익선동(지하철 3호선 종로 3가 역 근처) 같은 곳에 있는 한옥들도 엄밀히 말하면 전통적인 건물이 아니다. 왜냐하면 북촌이나 익선동에 한옥 단지가 세워질 때에 이미 기존의 한옥에 대해 변화를 주었기 때문이다. 그 주인공은 20세기 최초의 디벨로퍼(developer)라는 정세권이다. 디벨로퍼란 '(부동산) 개발자'로 땅 매입부터 설계, 분양, 관리까지 인간의 거주지를 건설할 때 모든 것을 담당하는 사람을 말한다.

정세권은 1930년대 초에 북촌에 한옥단지를 새롭게 건설하는데 그때 그는 기존의 한옥을 대폭 개량한다. 예를 들어 집 안으로 수도와 전기를 들여오고 환기가 잘 되게 했으며 햇볕이 잘 들어오게 하기 위해 정원을 크게 하거나 행랑방이나 장독대, 창고 등의 위치를 실용적으로 다시 배치했다. 그리고 대청에는 유리문을 달아 분위기를 개방적으로 바꾸고 비가 들이치는 것을 막기 위해 처마를 연결해 함석 챙을 달기도 했다. 게다가 이렇게 지은 집을 팔 때에는 년부(年賦)나 월부 제도를 새롭게 만들어 사는 사람들이 부담을 느끼지 않게 배려했다고 한다.

이러한 혁신적인 개혁 때문에 정세권은 당시 기존의 세력들로부터 많

한 권으로 읽는 우리 예술 문화

은 비난을 받았다. 그러나 지금 생각하면 그가 한 개량은 꽤 적절한 시도이었고 우리가 현재 이행하고 있는 한옥 개량도 정세권의 개량 사업에서 많은 시사점을 받을 수 있으리라 생각한다. 그런데 지금 북촌에서 개량되고 있는 한옥들은 정세권의 흔적들을 많이 지우고 있어 그가 행한 개량의 전모를 알기 위해서는 더 많은 답사와 연구가 필요할 것이다.

2. 한옥은 어떤 건축적 특징을 갖고 있을까?

지금까지 우리가 본 것은 한옥이라는 건물 자체이다. 이것은 전체를 보기 앞서 개별적인 것을 본 것이다. 그러면 이번에는 그러한 개개가 모아져서 한옥 전체가 어떤 특징을 갖게 되는지 보기로 하자. 한옥은 비슷한 건축 군에 속하는 중국과 일본의 건축과는 다른 원리에 따라 지어졌고 그것이 한옥의 건축적 특징을 이루고 있다. 사실 건축이라는 것은 건물 자체도 중요하지만 이 건물들을 지을 때 주변 자연이나 다른 건물들과 어떤 관계를 형성하는가에 대한 것도 대단히 중요하다. 이번에는 그러한 특징에 대해 보려는데 이 설명이면 대체로 한옥의 건축적 특징이 전체적으로 드러날 것으로 생각된다.

1) 소통을 원하는 한옥

개방적인 한옥 한옥은 마을에 위치하든 자연 속에 위치하든 고립되지 않는다. 홀로 있기보다는 전체의 부분이 되려 한다. 그리고 전체나 다른 부분들과 소통하려고 한다. 다시 말해 매우 개방적이라는 것인데 그것은 한

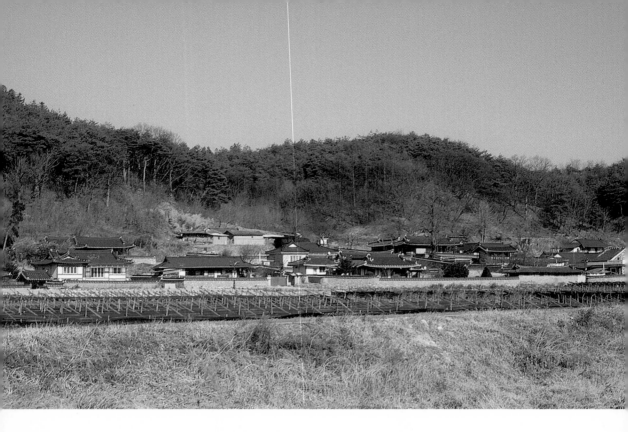

멀리서 본 한옥마을
(닭실마을)

옥이 자연을 향해서든 이웃을 향해서든 열려 있기 때문이다. 이러한 경향은 동북아 국가의 민가 가운데 중국의 그것과 비교해보면 특히 두드러져 한옥은 너무 개방적인 건물 아닌가 하는 우려가 들 정도이다.

　우선 담부터가 그렇다. 한옥의 담은 높이 쌓지 않는다. 이것은 우리의 전통 마을을 보면 금세 알 수 있다. 과거 전통 마을은 멀리서 보면 대부분 집들의 지붕이 보인다. 이것은 담이 높지 않기 때문에 가능한 것이다. 물론 예외가 없는 것은 아니다. 지위가 높은 양반의 집이나 부잣집들은 담을 높이 쌓는 경우가 있다. 그러나 대부분의 한옥은 담의 높이가 낮은데 어떻게 보면 그 높이가 정해져 있는 것 아닌가 하는 생각도 든다. 대부분의 한옥 담은 밖에서는 안이 보이지 않지만 안에서는 밖이 보이는 식으로

쌓기 때문이다.

담을 이렇게 높지 않게 쌓는 이유가 무엇일까? 제일 큰 이유는 한 마을이 하나의 공동체라고 생각했기 때문일 것이다. 쉽게 말해 온 마을 사람이 한 가족과 같다는 것이다. 마을 사람들이 모두 가족처럼 지내는데 담을 높이 쌓아 서로를 단절시킬 필요가 없었을 것이다. 이 때문에 한국인들은 매우 집단적인 사고를 하게 되었고 두레 같은 공동노동 조직이 가능하게 되었을 것이다.

건물 자체를 보아도 그렇다. 대문을 열어두는 경우가 다반사이고 닫아놓는다 하더라도 그 행동이 바깥세상과 단절하려는 의도로 하는 것은 아니다. 집 안으로 들어오면 트인 앞마당이 나온다. 한옥은 앞마당을 빈 공간으로 놓아두기 때문에 시원하다. 그래서 주변의 자연, 특히 산이나 하늘이 잘 보인다. 양반들의 집은 이런 경향이 더 강하다. 양반(부잣집 포함)들의 집에는 사랑채가 있고 여기에는 '누'가 있는데 이곳에 앉으면 주변의 들이나 산이 한 눈에 다 들어온다.

집의 중심을 차지하는 안채도 그리 답답하지 않다. 자연을 나름대로는 볼 수 있다. 그리고 외부나 남성들의 공간인 사랑채와 나름대로 분리를 했는데 그 분리가 그다지 엄격하지 않다. 내외벽이라고 해서 밖에서 볼 때 안채가 안 보이게끔 벽을 만들어 놓는데 그렇다고 해서 그 벽이 외부와 단절되는 느낌은 주지 않는다. 게다가 집 뒤에는 작게라도 정원을 만들어 안채에 사는 여인들이 공간적인 여유를 갖도록 배려했다.

우리는 이런 전통 한옥에 익숙한 나머지 그 특징을 잘 모를 수 있는데 중국의 민가와 비교해보면 한옥이 꽤 개방적인 가옥이라는 것을 곧 알 수 있다. 중국의 민가는 보통 사합원(四合院)이라 부르는데 이것은 집이 사각

형처럼 생겨서 붙여진 이름이다. 이 집의 특징 가운데 가장 재미있는 것은 담이 따로 있지 않고 방의 벽이 바로 담이 된다는 것이다. 담이라 그런지 창을 만들지 않는 것도 큰 특징이다.

이렇게 지었기 때문에 이 집은 밖에서는 전혀 안을 볼 수 없다. 물론 안에서도 밖을 볼 수 없는 것은 마찬가지이다. 그래서 안에 사는 사람들의 시선은 안으로만 향해 있다. 그런데 담이면서 벽이 되는 차단벽이 매우 높다. 건물의 높이가 바로 벽이 되는 셈이다. 그래서 그런 집이 있는 골목을 다녀보면 좌우로 벽만 있어 답답할 수밖에 없다.

사합원은 이런 면부터 우리의 한옥과 큰 대조를 이룬다. 앞에서도 본 것처럼 한국 전통 마을에서는 멀리서 보면 집의 지붕이 잘 보이지만 사합원으로 구성되어 있는 중국 마을에서는 집의 지붕이 잘 보이지 않는다. 사합원은 이웃과도 단절이 되어 있고 주변 환경과도 단절이 되어 있는 느낌을 받는다.

이 사합원에서 밖으로 통하는 곳은 대문뿐인데 이 문 역시 개방보다는 폐쇄적인 원리에 따라 만들어진 느낌이다. 한옥에서는 문을 잠그지 않는

사합원

경우도 많지만 문을 열고 들어가면 곧 앞마당이 나와 개방적인 공간으로 바뀐다. 이에 비해 사합원은 대문을 열고 들어가 봐야 또 벽이 나와 시선을 차단한다. 영벽(影壁)이 그것인데 이 벽은 밖으로부터 삿된 기운이 들어가는 것을 막는 기능을 한다고 하는데 그와 더불어 가옥의 내부가

한 권으로 읽는 우리 예술 문화

보이지 않게 만든 장치이다.

그러니까 문이 열리는 순간에도 안이 보이지 않게 하기 위해 만든 것이 이 벽인 것이다. 여기서도 중국 가옥의 철저한 폐쇄성을 엿볼 수 있다. 그러나 중국인들은 이렇게 폐쇄적인 기능을 하는 영벽에도 나름대로 예술적인 의미를 부여해 아름답게 승화시켰다. 그 결과 매우 아름다운 영벽들이 많이 탄생하게 된다. 전해오는 이야기에 따르면 달에 비치는 영벽은 대단히 아름답다고 한다.

이렇게 해서 집 안에 들어오면 그제야 가운데 마당, 즉 중정에 도달한다. 이 집은 앞서 말한 대로 모든 창문이나 문이 이 마당을 향해 나 있다. 그렇게 되니까 가족들은 서로만 볼 수 있을 뿐 밖에 있는 다른 사람들에게는 관심을 가질 수 없다. 밖은 아무리 보려고 해도 당최 볼 수가 없기 때문이다(특히 밖으로 나올 수 없는 여자들의 경우 이 사합원은 흡사 감옥과 같을 것이다). 이처럼 사합원은 대단히 폐쇄적인 집이다. 그래서 그런지 중국인들은 모든 일을 자신들 가족 안에서만 처리하지 다른 이웃과는 협력하지 않는다.

중국인들은 왜 이렇게 폐쇄적인 집을 갖게 되었을까? 혹자는 밖에서 침입하는 것에 대비해 이렇게 집을 만들었다고 하는데 그것은 어불성설이다. 궁궐도 아니고 민가가 침입에 대비해서 만들어지는 것은 있을 수 없는 일이다. 사합원이 폐쇄적인 이유는 그보다 중국인들의 가치관인 유교에서 찾아야 할 것이다.

유교는 '우리 가족 유일주의'로 유명하다. 기독교나 불교는 가족을 떠나서 모든 사람을 동등하게 사랑하라고 가르치지만 유교는 우리 아버지와 우리 가족을 먼저 챙기라고 한다. 이러한 경향이 생긴 것은 유교에서 가

장 중요한 덕목인 효 때문이다. 효란 천하에 누구보다도 내 아버지를 먼저 생각하라는 가르침이다. 이 때문에 유교를 따르게 되면 다른 사람이나 다른 가족에게 배타적일 수밖에 없게 된다.

중국의 사합원은 바로 유교의 이러한 가르침을 실현한 것으로 보인다. 유교를 따르게 되면 우리는 우리 집의 일만 챙기고 다른 집에서 일어나는 일에는 관여하지 않는다. 전 세계에 있는 종교적 가르침 가운데 유교는 가족을 가장 중요시한 것으로 유명하다. 유교의 모든 것은 항상 효로 집약된다.

여기서 우리는 한 가지 의문이 드는 것을 지나칠 수 없다. 유교의 실천으로 치면 조선은 둘째가라면 서러운 나라이다. 그런데 조선은 유교를 국시(國是)로 받아들이고 중국보다 더 유교를 신봉했는데 왜 조선 사람들이 사는 집은 사합원과 다르냐는 것이다. 조선이 그렇게 유교적인 국가라면 집도 유교적으로 지어야 하는 것 아니냐는 것이다.

이런 관점에서 보면 적어도 거주 문화의 면에서는 조선 사람들은 유교를 부분적으로만 따랐다는 것을 알 수 있다. 잘 알려진 것처럼 조선의 건축은 안채와 사랑채를 나누어 부부로 하여금 따로 생활하게 했다는 점에서 유교를 따랐다. 오륜 중의 하나인 '부부유별' 정신을 철저하게 지킨 것이다. 그런데 중국의 사합원은 그렇지 않다. 사합원에서는 부부가 한 방에 기거할 수 있었다. 그들은 부부유별이라고 해서 그것을 부부가 반드시 따로 자야 하는 것으로 해석하지는 않았던 것이다.

가족유일주의를 지향하는 유교도들답게 중국인들은 집을 폐쇄적으로 지은 반면 한국인들은 그 반대의 길로 갔다는 것은 앞에서 보았다. 유교를 따른다는 점은 같지만 그 나타난 양상은 다른 것이다. 추정해보면, 중

국인들은 유교를 정신적 혹은 원리적으로 따른 반면 조선 사람들은 원리보다는 겉모습만 따른 것 같다는 느낌이다.

유교를 확실하게 따른다면 중국인들처럼 폐쇄적으로 집을 짓는 것이 맞다. 그런데 한국인들은 집을 지을 때에 유교의 그런 점을 받아들이지 않았다. 왜 그랬을까? 이것도 추론할 수밖에 없는데, 원래 땅이나 몸과 관계된 것들은 잘 바뀌지 않는 법이다. 그래서 우리들은 중국과는 다른 음식을 먹었고 다른 장묘 문화를 갖고 있었으며 다른 음악과 춤을 즐겼던 것이다. 이런 것들은 모두 몸에 속하는 것인데 이와 관련된 토착적인 것은 아무리 외국에서 다른 사조가 들어와도 잘 변화하지 않는 것이 통례이다.

그래서 조선인들은 머리로는 유교를 받아들였지만 몸으로는 유교를 받아들이지 않았다는 결론이 가능하다. 머리로는 부부유별 같은 교리들을 받아들여 실행에 옮겼지만 차마 집까지 사합원처럼 폐쇄적으로 짓지는 않았던 것이다. 몸은 땅이나 자연과 밀착되어 있어 그것을 바꾸는 것은 무리였던 것이다. 이 점은 다음에 보는 한옥의 친자연성에서도 잘 드러나고 있다.

자연에 유독 개방적인 한옥 　한국인—정확히 말하면 조선인—들이 집을 지을 때 얼마나 자연이나 외계에 대해 개방적인가를 알고 싶으면 한옥의 창호를 보면 된다. 한옥은 건설비가 매우 많이 드는 것으로 정평이 나 있다. 그럴 수밖에 없는 몇 가지 이유가 있지만 결정적인 이유 중의 하나는 창호가 많다는 것이다. 이 창호는 사람이 직접 나무를 가지고 정교하게 만들어야 하기 때문에 돈이 많이 들어갈 수밖에 없다.

이렇게 창호가 많은 것 자체부터 한옥이 얼마나 바깥 세계에 대해 개방적인가를 보여주고 있다. 문만 열면 바깥세상이 한 눈에 들어온다. 물론 겨울에 찬바람을 막기 위해서 벽 쪽으로는 창문을 크게 내지는 않는다. 그런데 한옥은 여기서 한 걸음 더 개방적으로 나아간다. 한옥에서만 보이는 색다른 장치가 있기 때문이다.

옛 한옥에는 이 많은 창문과 문들을 번쩍 들어서 올려놓을 수 있는 걸쇠라는 것이 있다. 걸쇠는 거는 쇠라는 뜻인데 여기에 문을 걸어 놓으면 한옥은 그야말로 자연과 하나가 된다. 한옥이 이런 상태가 되면 집은 마루와 기둥과 지붕만 남은 형태가 되어 흡사 큰 정자 같은 느낌을 받는다. 이 것은 물론 귀족들의 집에만 해당하는 것이고 서민들의 집인 초가집에서는 비용 때문에 걸쇠를 만들 수 없었다.

이런 장치를 만든 이유 중의 하나는 경제적인 데에서 찾아 볼 수 있다. 한옥은 작은 많은 방으로 이루어져 있어 집 안에는 큰 공간이 없다. 그래서 환갑잔치나 결혼잔치 같은 큰 행사가 있으면 이용할 수 있는 공간이 부족하게 된다. 이때 문들을 모두 들어 올리면 마치 큰 홀처럼 되어 많은 사람들을 동시에 수용할 수 있게 된다.

우리 한옥이 얼마나 자연에 개방적인가를 확실하게 보여주는 아주 좋은 집이 있다. 정자가 바로 그것이다. 정자는 우리 주위에 많기 때문에 별 생각 없이 대하지만 사실은 굉장히 특이한 집이다. 왜냐하면 집이라고는 하지만 마루와 기둥, 그리고 지붕이 전부이기 때문이다. 벽도 없고 창도 거의 없다. 집치고는 너무 소략하다. 집이 가질 수 있는 최소한의 요소만 갖고 있는 것이다.

정자는 보통 전망이 아주 좋은 데에 세워진다. 그런 곳은 집이 주인이

아니라 자연이 주인이 된다. 그런 곳은 자연을 관망하기 위한 곳이지 사람이 집을 짓고 살 곳이 아니다. 그래서 집은 가능한 한 소략하게 짓는 것이다. 집은 해와 비만 가려주면 된다. 그런 정자에 앉아 보면 인간이 만든 집에 있는 것 같지 않고 자연 속에 있는 것 같은 느낌을 받는다.

우리나라에는 곳곳에 정자가 많아 정자를 보편적인 건축문화로 생각하기 쉬운데 이웃나라인 중국이나 일본에는 이런 정자 문화가 그리 발달하지 않았다. 이들 나라에 정자가 없는 것은 아니지만 우리나라처럼 많이 발견되지는 않는다. 그런데 우리나라에는 옛날에만 정자가 많은 것이 아니라 지금도 정자를 많이 짓는다. 이런 상황은 한국인들이 여전히 친자연적인 정자 문화를 선호하고 있다는 사실을 보여준다.

그러면 왜 우리나라에는 이런 정자 문화가 발달했을까? 물론 자연에 개방적인 한국인들의 성향이 큰 몫을 했겠지만 한국인들이 그럴 수 있었던

걸쇠에 걸린 문
(보길도 세연정)

중국 정원의 정자
(졸정원)

데에는 다른 이유가 있는 것 같다. 그것은 다름 아닌 한국의 자연이 수려하기 때문이다. 한국인들은 한국의 자연이 얼마나 수려한지 잘 모르고 있다. 빼어나게 아름다운 명승지는 많지 않을지 몰라도 전체적으로 국토가 매우 수려하다. 그렇게 아름다운 국토에서 경광이 수승한 데가 있으면 한국인들은 그런 곳에 정자를 세운 것이다.

이는 중국과 비교해보면 더 쉽게 알 수 있다. 중국은 경관이 세계적으로 빼어난 곳이 여럿 있지만 국토의 많은 부분은 황량하다. 한국처럼 예쁜 곳이 그다지 많지 않다. 당연히 그런 곳에는 정자를 세우지 않는다. 게다가 중국인들은 인위적인 것을 선호해 정자를 만들더라도 한국의 정자처럼 시원하게 만들지 않는다. 대신 창호 같은 것으로 밖의 자연과 구분을 많이 하는 편이다.

중국인들은 정원을 만들 때에 매우 인위적으로 만들었기 때문에 정원 문화가 매우 발달해 있다. 그에 비해 한국은 정원 문화가 그다지 발전되지 않았다. 그 이유 중의 하나가 바로 한국의 자연이 아름답다는 것이다. 자연이 아름다운데 인간이 군이 힘들게 정원을 만들 필요가 없지 않은가? 소쇄원 같은 우리의 전통 정원이 중국이나 일본의 그것과 어떻게 다른가는 뒤에서 상세하게 다룰 것이다.

한 권으로 읽는 우리 예술 문화

2) 겸손하고 중용을 지키는 한옥

한옥은 친자연성적인 면이 워낙 강해서 그런지 튀지 않는다. 주위의 다른 집이나 자연과 가능한 한 조화를 꾀하려고 한다. 그래서 한옥은 겸손하다고 하는 것이다. 같은 맥락에서 한옥은 중용을 지키고 있다고 해도 좋다. 이 특징은 이웃나라인 중국과 일본의 건축과 비교해보면 금세 알 수 있다. 중국이나 일본에는 큰 건물이 많은데 한국에는 그런 큰 건물이 별로 없는 것부터가 그렇다.

이 점과 관련해 비교할 수 있는 건물이 많이 있지만 가장 상징적인 것으로 궁궐을 비교해보자. 한국의 궁궐은 담부터 높이 짓지 않는다. 그래서 한국의 궁궐은 밖에서 보아도 위압적으로 보이지 않는다. 왕실의 위엄은 갖추되 백성들을 강압적으로 지배하는 듯한 인상을 주지 않으려는 의도로 지은 것이 한국(조선)의 궁궐이다.

자금성과 경복궁　조선의 궁궐과 비해 볼 때 중국의 자금성이나 일본 오사카의 천수각은 얼마나 위압적인지 모른다. 우선 벽부터가 그렇다. 자금성의 벽을 보면 너무 높아 위압감을 느끼지 않을 수 없다. 벽이 온전하게 남아 있는 곳은 산서성 태원의 평요(平遙) 고성으로 유네스코에 세계문화유산으로 등재되어 있다.

이 성의 성벽을 보면 마치 절벽을 보는 것과 같다. 은산철벽처럼 깎아지른 면이 매우 높고 가파르다. 그래서

중국성벽
(산서성 태원)

감히 넘볼 생각이 나지 않는다. 지방에 있는 성의 벽이 이 정도라면 자금성의 벽은 이보다 몇 배 더 절벽 같았을 것이다. 게다가 자금성의 벽은 아주 넓은 해자로 둘러싸여 있어 철옹성 같은 느낌을 준다.

중국의 성은 담벼락만 높은 게 아니다. 그 벽의 규모에 맞추어야 하니 문루도 엄청나게 크다. 조선 건물의 서너 배는 된다. 그렇게 문루가 크고 깊어 문을 통과하려고 그 안에 들어가면 흡사 굴 속에 들어와 있는 느낌을 받는다. 이 통로가 길어 어떤 문루에는 문이 하나 이상 있는 경우도 있다.

이게 실감이 잘 안 날 테니 경복궁의 문과 비교해보자. 문으로만 비교하면 자금성의 오문(午門)은 경복궁의 홍례문에 해당한다. 오문을 통과해야

자금성 오문

태화전이 있는 태화문을 만날 수 있기 때문이다. 경복궁에서도 홍례문을 지나야 근정전이 있는 근정문을 만나는 것과 같다. 그런데 홍례문은 단출한 문인 것에 비해 오문은 그 규모가 상상을 초월한다.

오문은 문 자체도 크지만 동서 양쪽으로 13칸의 낭무(廊廡)도 그 규모가 엄청나다. 이곳은 외국의 사신들이 천자에게 배알을 드리던 곳이라고 하는데 그래서 그런지 오문 앞 광장에 서면 그 위세에 눌려 누구나 자신을 초라하게 느끼게 될 것이다. 사람들로 하여금 그런 마음가짐을 갖게 하기 위해 건설된 것이 이 오문이기도 하다. 이 문과 경복궁의 홍례문을 비교해보면 조선의 건축들이 얼마나 인간적인 스케일로 건설되었는지 알 수 있다. 조선의 건물들은 도무지 뻐기거나 사람을 압도하려는 느낌이 없다. 경복궁 홍례문

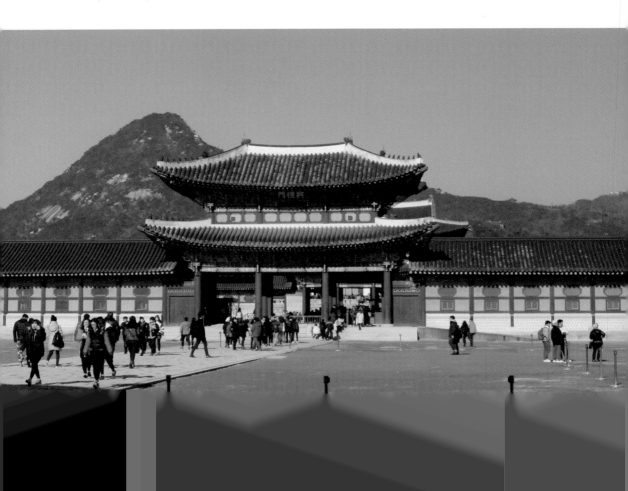

그래서 중용을 지키고 있다고 하는 것이다.

그러면 자금성의 주인공인 태화전은 어떤가? 태화전은 건물의 규모도 대단하지만 3단의 월대 위에 건설되어 있어 그 장엄함을 이루 말할 수가 없다. 그런 건물 앞에서 서면 어떤 사람이든 주눅들 수밖에 없을 것이다. 중국인들이 이 건물을 이렇게 지은 이유는 자명하다. 이 세상의 지존인 황제가 이 건물을 통치의 중심으로 삼고 있기 때문이다.

그런 것은 이해할 수 있지만 이 건물에서 답답한 느낌이 드는 것은 어쩔 수 없는 일인 것 같다. 흡사 커다란 모자를 꾹 눌러 쓰고 있는 느낌이다. 그 때문에 억압적이고 강압적인 태도가 보인다. '내 앞에서는 어떤 사람도 활개를 쳐서는 안 된다'는 감을 주는 듯하다. 게다가 주위에는 어떤 자연도 없다. 인간이 세운 건물만 있을 뿐이다.

자금성 태화전

중국인들은 자연에 빗대어 건물을 짓기보다 평지에 인간의 능력을 한껏 뽐내면서 건축하는 것을 좋아했던 것 같다. 그래서 특히 왕궁은 아무것도 없는 평지에 만들었다. 그 평지에 엄청난 규모의 성을 만들고 '이 우주에 인간이 홀로 중심에 있다'고 선포하고 싶었던 모양이다. 중국인들은 건축을 할 때 자연에 순응하기보다는 자연을 인간 아래로 보고 군림하는 모습을 보이는 것이 사실이다.

중국인의 이러한 태도는 경복궁과 너무도 큰 차이를 보인다. 앞에서도 언급한 것처럼 우선 궁궐의 벽이 그렇다. 경복궁의 담벼락은 결코 위압적이지 않다. 물론 민가보다는 담이 높지만 그렇다고 사람을 억압하는 듯한 느낌은 없다. 게다가 해자도 없다. 궁궐을 지으면서 어떻게 해자를 만들 생각을 안 했는지 그게 외려 신기하다. 방어하려는 생각은 애당초 없었던

경복궁 근정전

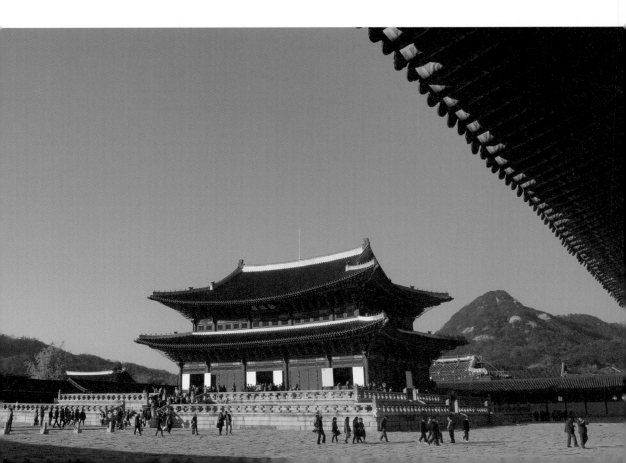

것인지 그 의도를 잘 알 수 없다.

그러니 백성들이 궁궐 담에 집을 짓고 사는 일도 발생해서 물의를 일으킨 적이 있었다. 임금이 사는 궁궐 담에 백성들이 감히 집을 짓는 것은 있을 수 없는 일인데 조선에서는 이런 일이 발생한 것이다. 이것은 백성들이 궁궐을 그다지 두렵게 생각하지 않았다는 증거일 것이다. 백성들이 그렇게 생각할 수 있었던 것은 궁궐 건축이 중국처럼 사람을 짓누르는 그런 식으로 지어지지 않았기 때문일 것이다(해자가 없으니 백성들이 궁궐에 접근하기가 쉬웠을 것이다).

그리고 한국의 궁궐은 중국과는 달리 항상 자연을 가까이 하고 지었다. 이 점은 나중에 풍수론을 이야기할 때 다시 볼 것이다. 경복궁도 바로 뒤가 산이지 않는가? 그리고 양 옆도 산으로 둘러싸여 있다. 그래서 한국의 궁전 건물은 항상 자연과 같이 보아야 한다. 그런 까닭에 경복궁을 들어가면 어느 지점에서 보던지 자연이 다 잘 보인다. 흡사 건물들이 자연에 안긴 느낌이 든다. 그러나 자금성은 다르다. 자금성은 궁성 안으로 들어가면 자연은 하나도 안 보인다. 대신 인간이 만든 것만 보일 뿐이다.

어떻든 이렇게 해서 우리는 경복궁의 주인공인 근정전 앞에 당도했다. 이 근정전도 중국의 태화전과 비교해보면 착하기 짝이 없는 건물이다. 사실 근정전도 조선의 다른 건물과 비교해보면 대단히 큰 건물이다. 아니 현존하는 조선의 건물 가운데에 가장 큰 건물이 근정전이다. 그러나 근정전 앞에 서도 우리는 압도당하는 그런 느낌은 들지 않는다. 태화전 앞에 있을 때처럼 사람을 주눅 들게 하지는 않기 때문이다. 그래서 태화전이 기념비적인(monumental) 규모의 건물이라면 근정전은 인간적인(humane) 규모의 건물이라 할 수 있겠다.

 한 권으로 읽는 우리 예술 문화

사실 건물도 건물이지만 건물 짓는 터를 고르는 데에서도 한국은 중국(그리고 일본)과 달랐다. 이미 거론한 것처럼 중국은 널따란 평원에 궁궐 짓는 것을 좋아했다. 한국은 평원보다는 항상 산이나 언덕에 기대어 집 짓는 것을 좋아했다. 자연에 기대니 건물을 크게 지을 수도 없었다. 아니 크게 짓지 않아야 예쁘니 알아서 적당한 규모로 집을 지었다. 그러니 건물이 겸허할 수밖에 없다.

이에 비해 중국의 자금성은 도성의 정 가운데에 자리하게 했다. 이게 중국인들이 궁궐을 짓는 법도이다. 경복궁은 알려진 것처럼 정도전이 중심이 된 신하들이 중국의 『주례』 "고공기(考工記)"를 따라 지었다. 그래서 궁의 전체 건물을 가운데 축에 딱 맞게 대칭으로 지었다.

그런데 궁의 위치를 선정할 때에는 '고공기'를 따르지 않고 서북쪽으로 치우치게 해서 잡았다. 이것은 물론 풍수설에 따라 선정한 결과이다. 만일 중국의 예를 따랐다면 경복궁은 종로 2가 쯤에 지어야 했을 것이다. 그러나 조선의 위정자들은 산(백악산) 밑으로 가서 산에 안기는 듯한 심정으로 건물들을 지었다.

그렇게 지으니 산을 으를 수 없었다. 조선 사람들은 자연을 거스르는 일을 가능한 한 피했다. 그래서 산 밑에 건물을 바로 받게 짓지 않고 오른쪽으로 조금 빗겨서 지었다. 산에 대해 예우를 표시한 것이다. 그래서 조선 건축은 겸손하다고 하는 것이다. 만물의 어머니인 자연을 이렇게까지 존숭한 것이다.

그러나 현대의 한국인은 이런 정신을 다 잃어버렸다. 그 대표적인 예가 청와대 본관이다. 이 건물은 백악산 바로 밑 정 가운데에 지었다. 그래서 산과 겨루는 모습을 하고 있다. 게다가 녹색 빛이 나는 기와를 쓰지 않고

백악산을 으르는
청와대

파란 빛이 나는 기와를 써서 건물이 튀어 보인다(청와대를 '블루 하우스'라고 하는 것은 이 때문이다). 이것은 뒷산의 녹음과 청와대의 기와 색깔이 조화가 되지 않기 때문이다. 이런 아주 기초적인 일에서도 우리는 제대로 하지 못하고 있다.

경복궁보다 더 중국의 규범을 거스르며 지은 궁궐은 창덕궁이다. 경복궁은 그래도 중심축을 설정하고 그 선을 따라 건물들을 세웠지만 창덕궁에서는 이런 것이 지켜지지 않았다. 그리고 평지가 아니라 아예 처음부터 언덕에 궁궐을 만들었다. 창덕궁의 파격은 정문부터 시작한다. 정문이 가운데에 있지 않고 왼쪽 밑으로 쭉 빠져 있기 때문이다. 그리고 온갖 건물들이 궁궐 전역에 골고루 배치된 것이 아니라 왼쪽 구석에 모여 있다. 창덕궁은 이렇게 특이한 모습을 갖고 있어 한국의 궁궐 가운데에는 유일하게 세계문화유산에 올라가 있다.

그리고 일본 오사카성 이렇게 중국의 궁궐과만 비교해도 한국의 궁궐이 얼마나 인본적인 생각으로 지어졌는지 알 수 있지만 참고삼아 일본의 궁궐과도 비교해보자. 일본의 궁궐 건축은 대체로 중국과 비슷하면서 자기들만 갖고 있는 특징도 눈에 띤다. 규모나 위압적인 자태를 가진 면에서 일본의 궁궐은 중국의 그것과 비슷하지만 일본만의 특징도 있다. 이런 일본의 궁궐 건축을 이해하기 위해 쇼군의 성 가운데 대표적인 성인 오사카 성을 보자. 이 성의 대표 건물은 '천수각(天守閣)'이라 불리는데 이곳은 성의 영

주, 즉 쇼군[將軍]이 사는 곳이다.

오사카 성은 우리에게는 악명 높은 도요토미 히데요시가 살던 성이다. 이 성은 일본의 3대 성 중에 하나로 처음 보는 사람은 그 규모나 높이에 놀란다. 좀 더 엄밀히 말하면 평면적인 규모는 그리 크다고 할 수 없을지 모른다. 그러나 그 높이를 보면 한국은 아예 비교할 수 있는 건물이 없고 중국 건축도 이 면에서는 일본 건축을 따라가지 못할 것 같다.

오카카성 성벽

이 성을 만들 때 오사카에서 중심부에 높은 지역을 골라 일단 높은 성벽을 쌓았다. 사진에서 보는 것처럼 성을 쌓았는데 성의 방어를 위해 만든 해자가 아주 넓다. 물은 넓고 담은 높아 어떤 적도 이 성은 넘보지 못할 것 같다. 그래서 바깥 세계와 철저히 차단되어 있다. 물론 방어를 위해 이렇게 한 것이겠지만 조선 궁궐의 겸허한 모습과는 판이하게 다르다. 일본의 성 건축에서는 주위에 있는 국민들에 대한 배려는 발견하기 힘들다. 대신 쇼군의 권위만을 엄청나게 치켜세운 느낌이다.

그렇게 해서 성 전체의 대지를 높인 다음 성 안의 중앙에는 천수각, 즉 쇼군이 거주하는 건물을 세운다. 이때 다시금 건물을 높이기 위해 우선 축대를 높이 쌓는다. 그리고 그 위에다가 건물을 짓는다. 그러니 이 건물은 하늘을 찌를 듯이 높이 서게 된다. 이 정도로 우두머리의 권위를 높이는 일은 중국에서도 안 하는 일 같은데 일본은 이렇게 쇼군의 위용을 한껏 높였다.

오사카성 천수각

그래서 평지에서 보면 이 천수각은 단연 커 보인다. 이 건물의 정점은 맨 꼭대기에 있는 방이다. 이 방은 쇼군만이 기거할 수 있는 방인데 그곳에 올라가면 전 시가지가 한 눈에 들어온다. 이렇게 높은 건물(8층)의 맨 꼭대기 방을 쇼군이 씀으로써 자신의 위용을 한껏 과시하려고 하는 것이다.

이렇게 집을 높이 지으려고 하니 이 집 근처에는 산 같은 자연이 있을 수 없다. 이처럼 인간이 만든 건물 옆에 산이 있으면 상대적으로 인간이 지은 건물이 작게 보이기 때문에 산 주위를 피하는 것 아닐까 하는 생각이다. 이처럼 일본인들이 자연과의 상생 내지 조화를 그다지 생각하지 않고 궁궐을 짓는 것은 중국인과 마찬가지인 것 같다. 다른 점이 있다면 중국은 넓은 평지에 장엄하게 궁궐을 지었다면 일본은 높은 대지 위에 높은 건물을 세운 점이라고 하겠다.

이처럼 이웃 나라의 궁궐과 비교해보면 조선의 궁궐이 얼마나 겸허하고 친자연적인지 알 수 있다. 경복궁이나 창덕궁은 자금성이나 오사카성에 비교하면 궁궐처럼 보이지 않을 지경이다. 뒤에서도 보겠지만 경복궁은 특히 뒤에 있는 백악산(그리고 보현봉)의 보호를 받고 있는 건물이니 어떻게 보면 경복궁의 주인은 인간이 아니라 자연이라는 생각마저 든다.

한 권으로 읽는 우리 예술 문화

3. 한국인들은 집터를 어떻게 잡았을까?
- 풍수 이야기

집을 지을 때에는 집 자체도 중요하지만 터를 고르는 것도 매우 중요하다. 이전에 한국인들은 집터를 매우 세심하게 골랐다. 그들 나름대로의 원칙에 의거해 아주 엄격하게 집터를 골랐는데 이 원칙이란 다름 아닌 풍수론이다. 풍수론은 어려운 원리가 아니다. 풀어서 말하면 '바람과 물의 이론'이니 되니 말이다. 바람, 즉 공기의 기운을 잘 조절하고 물과 조화를 이루는 땅을 찾는 것이 바로 풍수론의 핵심이다. 기운을 잘 조절하려면 산의 배치가 중요하다. 그래서 풍수론은 산의 위치와 물이 잘 조화를 이룬 땅을 찾는 이론이라 할 수 있다. 풍수론에서는 그런 땅을 명당이라고 했다.

지금도 그리 달라진 것은 아니지만 과거에 한국인들은 바로 이 명당을 찾는 데에 혈안이 되었었다. 이 명당은 두 가지 목적으로 찾았는데 집터 선정과 묘지 선정이 그것이다. 이 책에서는 묘지 선정에 대해서는 언급하지 않을 것이다. 묘지 선정은 분명 유사과학적인 발상에서 나온 것이다. 부모를 명당에다가 묻으면 발복(發福)을 해 자손들이 잘 된다는 것은 일고의 가치도 없는 이야기이기 때문이다. 그러나 이 점도 풍수론의 기본을 알고 나면 이해할 수는 있다. 명당을 어떻게 찾는가를 알기에 앞서 우선 풍수론자들이 자연에 대해 어떠한 생각을 갖고 있는지 알아보자.

1) 자연은 살아 있다.
풍수론자들이 가장 많이 믿는 생각이 무엇일까? 그것은 땅이 살아 있

건축 이야기 **215**

다고 믿는 것이다. 그래서 그들은 땅의 기운이 좋다느니 약하다느니 하는 말을 많이 한다. 풍수론은 이 때문에 미신이다 혹은 유사과학적이라는 비판을 받는 것이다. 그러나 그런 생각을 조금 접고 보면 풍수론에서도 배울 것이 많다.

이 풍수론은 외국에서 수입된 사상이다. 그 진원지는 물론 중국이다. 그런데 정작 중국에서는 이 풍수론이 큰 유행을 타지 못했다. 그 자세한 사정은 알 수 없지만 자금성만 보아도 풍수론과는 거의 관계없이 터가 만들어진 것을 알 수 있다. 궁궐을 지을 때에 풍수론을 고려하지 않은 것인데 절이나 도교 사원도 사정은 마찬가지인 것 같다.

이에 비해 한국은 풍수론이 극성을 부렸는데 그렇다고 처음부터 그런 것은 아니다. 풍수론은 대체로 삼국시대에 들어왔으나 그다지 유행하지 못하다가 신라 말기부터 활발해져 고려조 이후로 지속적인 인기를 끈다. 신라 초기에는 풍수론이 영향력이 없었다는 것을 알 수 있게 해주는 좋은 자료는 신라 왕들의 무덤자리이다. 우리가 경주 시내에서 만날 수 있는 거대 왕릉들은 풍수론과 관계없이 만든 것을 알 수 있다. 그냥 왕궁 가까운 데에 만들었지 좌청룡이나 우백호 같은 것을 전혀 생각하지 않았다. 이것은 당시에 풍수론이 아직 유행하지 않고 있었다는 것을 말해준다.

그러나 고려 대가 되자 왕건부터 풍수론을 크게 신봉했다. 그 자세한 것은 잘 알려져 있으니 생략하지만 그가 후손들에게 내린 "훈요십조"에는 풍수론에 대한 언급이 확실하게 나온다. 예를 들어 땅의 기운이 약한 곳에는 절 같은 것은 세워 기운을 보충하라고 하는 것 등이 그것이다. 고려의 수도인 개경을 이야기할 때에도 명당이라는 호칭을 많이 썼던 것도 풍수론이 대세가 되어 가고 있는 느낌을 준다.

한 권으로 읽는 우리 예술 문화

이러한 추세는 계속 이어져 이성계가 수도를 한양으로 옮길 때에도 완연하게 드러난다. 즉 개경은 지기(地氣)가 다해 새로운 왕조를 열 수 없으니 다른 곳으로 수도를 옮겨야 한다는 것이 그것이다. 고려조 때에는 민간에서 풍수론이 얼마나 유행했는지 그 강도를 잘 알 수 없지만 조선조가 되면 '묫자리' 풍수가 대거 유행하면서 민간에서도 엄청난 인기를 끌게 된다. 고려 시대에는 불교의 영향에 따라 매장이 아니라 화장을 했을 터이니 무덤 자리에 대해 관심이 없었을 것이다. 따라서 '묫자리' 풍수가 유행할 여지가 없었을 것이다.

방금 전에 이성계가 한양으로 천도하면서 개경은 땅의 기운이 약해졌다고 했는데 이것은 풍수론자들뿐만 아니라 우리 주의에서 많이 듣는 이야기이다. 바로 이 생각이 풍수론의 기초를 이루고 있는데 이런 생각은 어떤 배경에서 나온 것일까? 땅에는 일정한 기운이 흐르고 있다는 것인데 이것은 땅을 살아 있다고 본 것이다.

풍수론의 가장 근간을 이루는 생각은 바로 이 땅이 살아 있다는 것이다. 이것은 우리 현대인들의 생각과 아주 다르다. 우리는 땅은 무정한 객체에 불과하다고 생각해 살아 있다는 생각을 하지 않는다. 그러나 누구 생각이 맞던 옛사람들은 땅은 생명이 있고 따라서 생기가 흐르고 있다고 생각했다.

그럼 이 사람들은 땅이 살아 있다는 생각을 어떻게 하게 되었을까? 아주 간단하다. 땅을 우리의 몸과 연결시킨 것이다. 우리 몸과 자연은 하나라 생기를 공유하고 있다. 그런데 우리 몸에는 경락에 따라 기운이 흐르고 있다. 우리 몸이 그렇다면 자연에도 일정한 길에 따라 기운이 흐르고 있어야 한다.

그러면 도대체 명당이라는 곳은 어떤 곳을 말하는 것일까? 한의학에 따르면 우리가 병이 생기는 것은 이 경락에 기운이 원활하게 흐르지 않기 때문이다. 이럴 때 한의사들은 혈에 침을 놓거나 뜸을 뜬다. 이 혈이라는 곳이 어떤 곳인가? 경락을 흐르고 있는 기운이 모이는 곳이다. 이곳에는 기운이 모여 있기 때문에 여기에 침 같은 것을 처방해 뚫어주면 다시 기운이 원활하게 흐를 것이라고 생각했다.

이것을 쉽게 이해하기 위해 비유를 들어보자. 경락을 기찻길에 비유한다면 혈 자리는 기차가 서는 역이라 할 수 있다. 기차가 역에 다 모이듯이 기운이 이 혈 자리에 모여든다. 그런데 기차가 역에서 꼬이면 안 되듯이 기도 혈 자리에서 엉키면 안 된다. 따라서 이 혈 자리에 기운의 흐름을 막는 어떤 것이 없다면 기운이 잘 소통될 수 있다. 침이나 지압으로 이 혈 자리에 있는 방해물들을 제거해주면 기운은 다시 잘 흐르게 된다.

바로 이 혈 자리가 우리가 말하는 명당이다. 따라서 이 자리에는 좋은 기운이 많이 모여 있을 것이라고 생각했다. 그리고 이 기운을 우리 인간이 빌려 쓰면 우리에게 큰 도움이 된다고 생각했다. 이런 명당자리에 조상의 무덤을 쓰면 후손들이 복을 받을 것이라고 생각한 것이다. 어떻게 해서 복을 받을 수 있는 것일까?

풍수론자들에 따르면 자손과 조상은 같은 기운[동기, 同氣]을 갖고 있다. 그래서 우리는 조상들과 그 기운을 나눌 수 있다. 무덤의 경우에는 어떻게 나눌 수 있을까? 그런데 그 방법이 다소 이기적이다. 조상의 몸을 명당 자리에 묻으면 조상의 뼈가 안테나 역할을 해 명당의 기운을 살아 있는 자손들에게 전송한다는 것이다. 이른바 동기감응(感應)이다. 이에 대한 이야기는 이 정도만 들어도 전근대적이고 유사과학적인 냄새가 난다. 더 거

론할 이유를 느끼지 못한다. 그래서 이 책에서는 뺀 것이다.

이에 비해 사람이 사는 집을 명당과 결부시키는 것은 미신으로 볼 필요가 없겠다. 왜냐하면 그 명당에 좋은 기운이 있는지 없는지는 알 수 없지만 적어도 명당자리는 사람이 살기 좋고 아름다운 곳이 되기 때문이다. 이 땅에 좋은 기운이 있어 그 기운이 여기에 사는 사람들을 이롭게 하는지 어떤지는 잘 모르겠지만 명당자리는 사람이 살기 편하고 좋은 곳이라는 것이다.

이런 곳을 보면 공통점이 있다. 명당은 우선 남쪽을 향해야 한다. 그래야 햇빛을 잘 받을 수 있기 때문이다. 그리고 명당 뒤에는 산이 있어 이 자리를 돌봐주어야 한다. 물론 이 산은 북쪽에서 오는 차가운 바람을 막아주는 역할을 한다. 뒤쪽에만 산이 있으면 안 된다. 그와 더불어 양쪽에도 산이 있어야 한다. 그렇게 되면 그 가운데에 있는 땅은 보호받고 있는 느낌이 들 것이다. 북쪽을 막은 것은 물론이고 동쪽과 서쪽을 가볍게 막음으로써 그 안은 아주 안온하게 되는 것이리라. 이렇게 하면 어떤 바깥의 기운도 부드럽게 만들 수 있다. 바깥에서 설혹 강한 바람이나 기운이 오더라도 이 세 산을 거치면서 부드럽게 바뀌어 인간이 지내기에 편한 분위기가 연출된다는 것이다.

여기에 산이 하나 더 있다. 남쪽에 있는 산이다. 이 산은 다른 세 산과 달리 서로 바싹 붙어 있지 않다. 이 명당자리에 사는 사람들의 행동반경이 남쪽으로 향해 있기 때문에 이 산마저 이 자리를 막아서는 안된다. 그래서 남쪽 산은 한참 떨어져 있다. 그래야 거기 사는 사람들이 편하게 남쪽으로 다니면서 활동할 수 있다.

산은 그 정도면 됐다. 산만 있으면 사는 사람들이 불편하다. 물이 반드

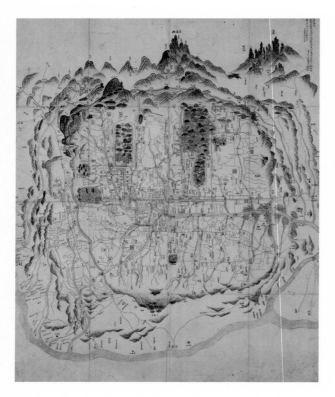

한양도성도
(漢陽都城圖)

시 있어야 한다. 따라서 명당자리에는 남쪽에 반드시 강이나 내가 있어야 한다. 사람이 사는 데에는 물이 필수적인 것 아닌가? 식수로도 써야 할 것이고 배를 타고 다닐 때에도 좋다. 심지어는 겨울에는 강에서 얼음을 취해 여름 내내 사용할 수 있어 좋다.

또 이런 명당자리는 사람이나 물자의 운송이 빈번할 터인데 이때 가장 좋은 것이 배이다. 육지로는 운송할 수 있는 양도 적고 그 속도도 빠르지 못하다. 그에 비해 배에는 많은 짐을 실을 수 있고 뭍과는 비교도 안 되게 빨리 갈 수 있다. 따라서 명당자리는 어느 지역보다 교통이 편해야 하는데 이것은 강이 해결해준다.

2) 한반도의 최고 명당자리는 어디일까?

이 같은 지식을 갖고 보면 한반도에서 가장 훌륭한 명당자리는 어디일까? 우선 역대 왕조의 수도들은 이런 명당자리라고 하기에 전혀 손색이 없다. 평양이나 경주, 부여, 개경, 한양 등은 대부분 앞에서 본 명당의 조건을 갖추고 있다(사실 경주는 그렇게 볼 수 없는데 그것은 풍수론이 수입되기 이전에 수도를 정했기 때문에 명당의 개념을 경주에 적용할 수 없겠다).

한 권으로 읽는 우리 예술 문화

그런데 이 많은 수도 중에서 상대적으로 볼 때 그래도 명당자리에 가장 가까운 수도는 한양이라고 할 수 있다. 사실 한양은 굳이 명당자리라고 부를 필요가 없을지도 모른다. 왜냐하면 한양은 다른 어떤 수도보다도 한반도의 정중앙에 있어 동서남북을 다 아우르기 때문이다. 수도는 이렇게 균형 잡힌 곳에 있어야 하는데 평양이나 경주 등은 치우쳐 있다. 게다가 한강은 수도의 교통을 한층 편하고 이롭게 한다는 점에서 그 강을 끼고 있는 한양은 높은 점수를 받아야 한다.

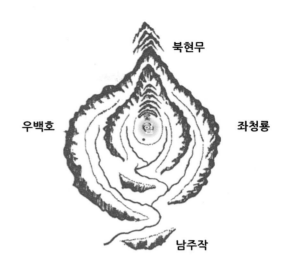

북현무

우백호

좌청룡

남주작

명당자리

게다가 한양은 풍수적으로도 다른 수도들보다 좋은 조건을 가지고 있다. 그렇지 않은가? 북쪽에는 백악산이 있고 왼쪽에는 낙산이 있으며 오른쪽에는 인왕산이 있고 남쪽에는 말 그대로 남산이 있으니 말이다. 이 산들을 한 데 묶어 내사산(內四山)이라고 한다. 게다가 남산 너머에는 한강이 있다. 이것이야말로 풍수론의 이상상인 배산임수(背山臨水), 즉 산을 등지고 있고 물을 앞에 두고 있는 모습 아닌가?

한양은 이 정도에서 그치는 게 아니라 북쪽에 있는 산들을 감싸고 있는 산들이 또 있다. 북한산 일원에 있는 산들이 그것이다. 사람들은 북한산이라는 이름의 산이 있는 줄로 아는데 그런 산은 없다. 대신 이 산은 이전에 삼각산이라는 이름으로 불렸는데 여기에는 41개의 봉우리가 있다. 이 지역을 통틀어 한국 정부가 북한산 국립공원을 만든 것이다. 어떻든 이렇게

건축 이야기

221

보면 한양의 북쪽은 두 겹으로 쌓여 자연으로부터 철통같은(?) 비호를 받고 있는 것이 된다.

이 한양에서도 가장 좋은 땅은 말할 것도 없이 경복궁터이다. 사실 지금까지 말한 풍수론은 경복궁 자리를 정할 때에 적용한 것이다. 경복궁은 조선의 정궁이었기에 풍수적으로 가장 좋은 땅을 골라야 했다. 그렇게 정하다 보니 중국의 예와는 맞지 않게 서북쪽으로 치우쳐서 건설됐다는 것은 앞에서 이미 거론한 바 있다.

앞에서 우리는 풍수론에 맞게 터를 잡으면 적어도 그런 곳은 아주 경광이 아름다운 곳이 된다고 했다. 서울이 바로 그런 곳이라 할 수 있다. 사실 서울은 전 세계의 수도 가운데 가장 아름다운 도시가 될 뻔하지 않았을까? 다만 한 조건만 채운다면 말이다. 이전에 있었던 산과 강의 모습을 유지했다면 그럴 수 있었다는 것이다. 그러나 안타깝게도 후손들의 무분별한 개발로 그 아름답던 모습을 찾는 일이 쉽지 않게 되었다.

서울은 산이 정말로 아름다운 도시이다. 아주 아름다운 산으로 둘러싸여 있기 때문이다. 그런데 이 산들이 제대로 보존되지 못했다. 개인적인 생각일 몰라도 내가 가장 안타깝게 생각하는 산 중의 하나는 인왕산이다. 청와대 뒷산인 백악산은 일제기 이래로 권력의 핵심이 그 밑에 있었기 때문에 보존이 잘 되었지만 인왕산은 계속 야금야금 산기슭에 집을 짓기 시작해 산 계곡의 아름다움은 다 사라지고 말았다.

인왕산의 옛모습은 과거 조선 시대에 살았던 화가들이 많이 남겨 놓았다. 정선이나 김홍도 등이 그들인데 특히 인왕산 기슭에 살았던 정선은 좋은 그림을 많이 남기고 있다. 다 아는 것처럼 국보로 지정되어 있는 "인왕제색도"를 통해본 인왕산은 아름답기 그지없다. 이 그림 말고 청풍계는

한 권으로 읽는 우리 예술 문화

청운 중학교 쪽에서 바라본 인왕산 계곡을 그린 것인데 이 그림에 나타난 아름다운 계곡은 간 데 없고 온통 시멘트 건물로만 채워져 있다.

그나마 다행인 것은 수성동 계곡을 정비한 것이다. 그곳에 있었던 아파트를 헐고 옛 모양을 어느 정도 살렸다. 더 다행인 것은 겸재 그림에 의거해 잃어버린 것으로 알았던 돌다리인 '기린교'를 찾아 제자리에 복원시킨 것이다. 지금 이 정도만 복원해 놓아도 아름다운데 옛 모습이 그대로 지켜졌다면 얼마나 더 아름다웠을까 하는 생각이 든다. 서촌 답사에 이 계곡은 필수로 들어가야 한다.

서울에는 이런 작은 산만 있는 것이 아니다. 북한산 일원도 있기 때문이다. 이 북한산 일원은 한반도 전체에서도 명산으로 꼽힌다. 궁궐에 가면 왕의 뒤에는 항상 일월오봉도가 있는데 오봉 혹은 오악은 한반도 전체에서 가장 뛰어난 명산 5개를 꼽은 것이다. 이 오봉 가운데에 북한산이 들어가니 이 산이 얼마나 장대한지 알 수 있다.

수성동계곡

북한산 일원이란 41개의 봉우리를 총망라해서 부르는 것이다. 꽤 높은 봉우리가 41개나 있으니 북한산은 큰 산이라 할 수 있다. 그래서 이 산에 들어가면 완전히 딴 세상이 된다. 산속 한 가운데 있는 것 같은 느낌을 받기 때문이다. 그런데 이런 큰 산이 도심에서 차로 불과 15분 정도 거리에 있다는 것이 놀랍다. 즉 광화문에서 택시로 15분만 가면 북한산 입구이고 여기서 15분만 들어가면 아주 산 속

북한산 승가사 마애불

깊은 곳에 처하게 된다. 그 산 안에서 하루 종일 다녀도 될 만큼 북한산은 크고 넓다.

북한산에 가면 자연만 체험하는 것이 아니다. 그곳에는 승가사 같은 유서 깊은 절이 있어 문화적인 것도 즐길 수 있다. 승가사에는 고려 시대 유물이 2개씩이나 있어 한층 유산의 향기를 강하게 느낄 수 있다. 과연 전 세계 나라의 수도에 이런 자연과 문화 유적을 가진 곳이 얼마나 더 있을까 하는 의구심이 든다.

서울의 산 이야기를 할 때 결코 빼놓을 수 없는 산이 바로 남산이다. 이 산은 풍수적으로는 안산(案山), 즉 책상과 같은 산으로 평가받는다. 서울을 가장 남쪽에서 보좌하고 있는 산이 관악산인데 이 산은 보통 객, 즉 손님의 격에 해당된다고 한다. 이때 주인은 북쪽 산인 백악산이다. 백악산과 관악산이 주인과 객으로서 책상(남산)을 가운데 두고 앉아 있다는 것이 서울의 풍수이다.

백악산은 궁궐 뒷산이라 국민들이 범접할 수 없었다. 그래서 금산(禁山)이라고도 불렸다. 그에 비해 남산은 국민들이 아무 때나 가서 쉴 수 있는 공원과 같은 곳이었다. 자연이 그리우면 사람들은 언제나 남산을 찾을 수 있다. 그래서 지금도 공원의 역할을 훌륭하게 하고 있다. 서울의 어떤 산보다 사람들이 많이 찾는 산이 이 남산이다.

현대 서울은 그동안 무분별한 개발 탓에 녹지가 많이 훼손됐다. 그래서 서울은 공원이 너무 적은 도시가 되어 녹지율로 따지면 전 세계 수도 중

한 권으로 읽는 우리 예술 문화

에 바닥을 헤매게 되었다. 그런데 서울은 기사회생할 수 있었는데 그것은 남산 덕분이었다. 남산은 작은 산이 아니기 때문에 이 산의 녹지가 계산되면 서울은 상당히 높은 녹지율을 자랑할 수 있게 된다.

남산은 다른 면에서도 우리에게 선물을 주고 있다. 서울은 관광적으로 볼 때 그리 매력적인 도시라 여기지지 않는다. 관광객들은 단지 쇼핑 같은 1차원적인 것만 하러 올 때 서울을 찾지 다른 면에서는 그리 서울에 오지 않는다. 사실 관광 면에서 한국은 샌드위치적인 신세를 면치 못하고 있다. 관광객들이 동북아 문화의 정수이자 세계 4대 문명을 접하고 싶으면 중국으로 가면 될 것이고 아주 세련된 동양 문화를 알고 싶으면 일본으로 가려 할 것이다. 그도 저도 아니고 저렴하면서 풍족하게 아시아를 느끼고 싶으면 태국으로 가면 된다.

이런 도시들과 비교해볼 때 서울은 그다지 매력이 없어 보인다. 또 하나의 동경이나 뉴욕일 뿐이다. 관광학적으로 볼 때 서울의 치명적인 단점 중의 하나는 랜드 마크가 없다는 것이다. 랜드 마크란 그 도시를 상징하는 지형지물을 말한다. 그래서 외국인들, 특히 서양인들은 서울을 관광하고 돌아갈 때 뇌리에 남는 것이 없다고 지적한다. 그렇지 않은가? 서울을 생각하면 무분별한 빌딩만 생각날 뿐 한 번에 퍼뜩 떠오르는 것이 없다. 예를 들어 뉴욕의 자유의 여신상이나 파리의 에펠탑 같은 것이 없다는 것이다.

그런데 서울의 랜드 마크가 될 수 있는 예외적인 것이 있는데 바로 남산 위에 있는 N서울타워가 그것이다. 이 탑은 낮에 봐도 좋지만 밤에 보면 훨씬 더 아름답게 보인다. 탑에 적절한 조명을 쏘아주기 때문이다. 조명의 색깔에 따라 신성한 느낌까지 든다. 조명을 매일 바꾸고 있어 더 보기 좋

N서울타워

다. 그래서 서울의 랜드 마크 감이 된다는 것이다.

그런데 여기서 잊어서는 안 되는 것이 있다. 만일 이 탑이 평지에 있었다면 어떻게 되었을까? 당연히 이런 효과를 내지 못했을 것이다. 산 위에 세웠기 때문에 이렇게 탑이 장대하고 멋있게 보이는 것이다. 그런데 이 산과 산의 위치는 어떻게 선정된 것인가? 당연히 풍수론에 따라 명당을 고르느라 이 산을 잡은 것이다. 이 산이 있었기에 이 서울타워가 살 수 있었던 것이다. 이렇게 보면 우리 현대 한국인들은 여전히 과거의 이론인 풍수론 덕을 많이 보고 있다고 할 수 있지 않을까.

마지막으로 이 풍수론이 우리에게 또 큰 덕을 끼치고 있는 면을 보자. 큰 덕이란 서울이 가지는 포용성을 보자는 것이다. 말할 것도 없이 서울의 시작은 4대문 안이다. 도성, 즉 수도의 성으로 쌓여 있는 곳이 도성이다. 이것은 남대문이나 동대문 등 4대문 안의 지역을 말한다. 조선시대에 서울(한양)에 살던 사람들은 대체로 이 지역에서 살았다.

19세기 말에 이 지역에 살던 사람들의 수는 약 20만 명이었다고 한다.

일본의 동경 같은 수도와 비교해보면 아주 작은 숫자이다. 이런 서울이 일제기를 거치면서 서서히 인구가 늘어난다. 인구 증가가 폭발하는 것은 1960년대 이후로 산업이 발전하면서부터였다. 농촌으로부터 서울로 엄청난 인구가 몰려들기 시작했기 때문이다. 따라서 도시가 커질 수밖에 없었다. 사람들이 사는 영역이 북쪽은 말할 것도 없고 한강 남쪽으로 엄청나게 커졌다. 그 결과 1990년경에는 수도권에 사는 인구가 1000만 명에 육박하게 된다.

100년 전과 비교해보면 그 확장률이 대단하다. 50배나 늘어났기 때문이다. 이 많은 인구를 수용할 수 있었던 것은 서울이 계속해서 팽창할 수 있었기 때문이다. 특히 한강을 넘어서 남쪽으로 계속 커져갔다. 이런 일이 가능할 수 있었던 가장 큰 이유는 서울이 최고의 명당자리이기 때문 아닐까. 명당이니 이런 일이 가능한 것이라는 것이다. 그런데 이 명당자리를 어떻게 잡았는가? 말할 것도 없이 바로 풍수설이다. 이처럼 시대가 바뀌어도 풍수설의 효력은 계속되니 놀랍기만 하다.

지금까지 본 것처럼 한국인들은 집터를 잡고 마을, 혹은 도시가 들어설 곳을 잡을 때 항상 풍수론에 의거했다. 이 풍수론이 갖고 있는 유사과학적인 면에도 불구하고 한국인들은 이 이론 덕분에 자연과 조화를 이루면서 아름다운 마을이나 도시를 만들어 살아왔다. 그런데 현대가 되면서 안타깝게도 한국인들은 이 풍수론을 거의 잊은 듯하다. 아직도 무덤 자리를 잡는 데에는 이 풍수론을 동원하는데 주거 생활에 적용할 수 있는 새로운 풍수론은 아직 만들어내지 못했다. 한국인들이 이 풍수론의 새로운 가치와 의미에 대해 충분히 눈을 뜬다면 우리의 도시 환경이 지금보다 훨씬 좋아지지 않을까.

4. 한옥 열전

지금까지 우리는 우리나라의 전통 건축이 갖고 있는 특징을 대강 보았다. 이제 마지막으로 한옥을 대표할 수 있는 건축들을 골라 우리 전통 건축이 지닌 예술적인 특징을 보았으면 좋겠다. 우리나라의 전통 건축은 크게 나누어서 볼 때 유교 건축과 불교 건축으로 나눌 수 있다. 우리나라의 전통 종교 중에 두 축을 이루고 있는 것이 이 두 종교이니 건물도 이렇게 나눌 수 있을 것이다. 이것 말고 또 한국의 전통 건축의 특징을 잘 말해주는 것이 있다. 이것은 건축에 속하면서도 건축과는 조금 다른 정원이라는 분야이다. 정원 문화에서도 한국 건축의 특징이 흠씬 드러난다.

이 건물들을 본격적으로 보기 전에 이 건물들이 가진 예술미를 잠깐 보고 가는 것이 나을 것 같다. 이 점은 앞에서 다른 장르의 예술 문화를 볼 때에 이미 검토한 것인데 한국 건축에서도 이러한 특징이 유감없이 발휘된다. 일단 이러한 특징을 염두에 두고 개개 건물들을 본다면 그 건물들을 이해하는 데에 큰 도움이 될 것이다.

앞에서 상세하게 보았지만 19세기까지 형성된 한국의 전통 예술에 전반적으로 나타나는 자유분방성은 건축에도 어김없이 나타난다. 건축 분야에서는 이러한 자유분방함이 어떻게 나타날까? 무엇보다도 건물의 배치가 아주 자유분방하다. 이 점은 일본이나 중국과 확연하게 다르다. 이 두 나라의 건축물들은 대단히 규범적으로 배치되는 것에 비해 한국 것은 단순히 비대칭적이라고도 할 수 있고 그것을 넘어서 아주 자유분방하다고 할 수 있을 것이다.

표현이 이렇게 자유분방하니 한국의 전통 건축에는 파격과 해학(익살 혹

은 유머)이 있다. 이 면을 알아차리려면 한국의 전통 건축물들을 아주 세세하게 보아야 한다. 한국의 장인들은 사람들이 잘 알아차릴 수 없는 데에서 이런 익살을 부리기 때문이다. 이 점 역시 이웃나라인 중국이나 일본에서는 발견되지 않는다.

앞에서도 계속 보았지만 한옥의 친자연성은 세계의 다른 어떤 건축도 능가한다. 서양이나 이슬람 세계의 건축에서는 그다지 친자연적인 면을 발견하지 못하는데 이들의 건축에 비하면 동북아 삼국의 건축은 매우 친자연적이다. 그런데 그 삼국 가운데에서도 한옥은 더 친자연적이다. 따라서 다소 국수적인 생각인지 몰라도 우리의 전통 건축이 중국이나 일본의 건축보다 어떤 점에서 더 친자연적인지 밝히면 우리 한옥이 세계에서 가장 친자연적인 건물이 될 수 있지 않을까 하는 생각을 해본다.

1) 대표적인 유교 건축인 서원은 어떤 원리로 지어졌을까?

유교, 특히 성리학은 도그마가 강해 그 가르침을 담는 건축물들도 엄격한 규범에 따르는 경우가 많다. 이러한 경향은 중국의 유교 건축을 보면 잘 알 수 있다. 중국의 대표적인 유교 건축인 서원을 보면 중국의 궁궐처럼 규범에 따라 짓기 때문에 좌우 대칭으로 짓는 경우가 대부분이다. 그리고 궁궐이 평지에 지어지듯이 서원도 평지에 짓는다. 그런데 한국의 유교도들은 중국의 이 예를 거의 따르지 않았다.

이것은 한국인들이 머리로는 중국을 따라가기 원했지만 몸은 그대로 한국적인 데에 남은 것으로 해석해야 할 것 같다. 조선 사람들의 중국 사모 열망은 대단했다. 오죽하면 중국인들이 '조선 사람들은 자신들보다 더 중국적이다'라고 말했다는 소문이 전해졌겠는가? 예를 들어 조선 최초

의 서원인 소수서원은 중국에 한 번도 가보지 않은 선비들이 단지 상상만으로 중국식의 서원을 세운 것이다. 중국을 너무 사모한 나머지 생각으로 유교의 이상향을 만든 것이다. 그래서 이 서원의 건물 배치는 아주 이상하게 되어버렸다. 그런 조선 사람이거늘 몸은 중국을 따라가지 않았다. 몸은 무의식적인 것이라 외래 사상이 그것마저 바꾸지는 못했던 것이다.

그러나 한국인들도 곧 중국식의 서원제도를 정식으로 수용하게 되는데 그럼에도 불구하고 건물의 구도만 중국의 예를 따를 뿐 건물의 배치나 지형 선정에서는 조선식을 버리지 않는다. 이런 서원 중의 대표 격에 해당하는 병산서원을 가지고 우리 유교의 건축문화가 어떤 특징을 가지고 있는지 살펴보자.

서원은 한 마디로 하면 지방 사립학교라 할 수 있다. 조선조의 유교식 건물에는 두 종류의 대표적인 건물이 있다. 서원과 향교가 그것인데 모두 교육기관이다. 이 기관들의 구조는 아주 간단하다. 스승의 혼을 모시는 사당과 학생들이 공부하는 강당, 그리고 학생들이 거주하는 기숙사와 그들이 쉴 수 있는 누(樓)가 그것이다. 병산 서원도 이 네 부분으로 구성되어

병산서원 원경

있다. 그런데 이 건물들을 별 생각 없이 보면 이 서원의 건축이 훌륭한지 모른다. 너무도 수수하고 단순하기 때문이다. 그런데 서양의 건축 전문가들이 병산서원을 방문하면 그 친자연성 때문에 다들 놀란다고 한다. 자연과 인간이 절묘하게 조화를 이루고 있기 때문이다. 그런데 어떤 친

한 권으로 읽는 우리 예술 문화

병산서원 원장자리
에서 본 경관

자연성일까?

　우선 서원이 있는 땅부터가 그렇다. 앞에서 중국에서는 서원을 세울 때 궁궐을 세울 때처럼 평지에 세운다고 했다. 그러나 한국의 서원은 평지에 세운 것이 별로 없고 대부분 약간 비탈진 곳에 세운다. 그 이유를 정확히 알 수는 없지만 아마 한국인들이 집을 지을 때 언덕에 짓던 습관이 그대로 투영된 것 같다. 또 다른 이유를 찾으려면 이 언덕이라는 것이 바깥 경치를 보는 데에 유리하기 때문 아닐까 하는 생각도 든다. 한옥은 조망을 중시하는 건축 아닌가?

　병산 서원의 친자연성은 서원의 건물들이 자연과 소통하는 방법에서 가장 많이 느낄 수 있다. 이런 유교적인 건물을 지을 때 한국인들은 우선

건축 이야기　　**231**

가장 아름다운 경치를 선사할 수 있는 곳을 고른다. 그 다음에는 가능한 한 자연을 살리고 인위적인 노력은 최소한으로 줄인다. 이때 한국인들은 집 짓는 데에는 별로 관심을 기울이지 않는다. 특히 유교적인 건축이 그렇다. 유교적인 한국인이 생각하기에 중요한 것은 인간이 건물 안에서 볼 수 있는 경치이지 집 자체가 아니다.

이것이 바로 한국의 유교적인 건물들이 지닌 특징이다. 한국의 유교식 건물들은 이 건물이 바깥에서 어떻게 보일까에 대해서는 그다지 신경을 쓰지 않는다. 그래서 서원이나 향교 같은 건물들은 결코 화려하지 않다. 유교도들이 생각하기에 중요한 것은 건물 안에서 공부하는 것이지 건물을 꾸미는 것이 아니기 때문이다.

이런 점을 가장 잘 알 수 있는 건물은 소수서원에 있는 학생 기숙사이다. 이 건물은 앞에서 보았던 것처럼 아주 단출하다. 그저 마루 하나에 방 하나일 뿐이다. 수수하기 짝이 없다. 그런데 돈이 부족해 이렇게 지은 것이 아니다. 이 서원은 국가에서 재정 지원을 받았기 때문에 얼마든지 화려하게 지을 수 있었다. 그러나 성리학자들에게 집이란 들어가 쉬고 기거할 수만 있으면 충분하다. 더 이상 집을 치장하고 화려하게 꾸밀 필요가 없다.

이에 비해 절은 정반대이다. 절이란 기본적으로 부처님이 사는 곳이기 때문에 장엄하게 꾸며야 한다. 불국토가 허접하게 보여서는 안 된다. 그리고 절이 크고 화려해야 절에 오는 신도들의 신심을 이끌어낼 수 있다. 인간을 부처님 앞에서 겸손하게 만들려면 절이 크고 화려해야 한다.

반면 유교 건물들은 밖에서 보면 대개가 수수하다. 병산 서원을 위시해 다른 서원들도 다 그렇다. 그저 조금 큰 한옥일 뿐 장엄한 느낌은 전혀 없

한 권으로 읽는 우리 예술 문화

다. 그래서 건물이 주는 위압감 역시 없다. 인간을 위해 이 건물을 지었기 때문이다. 인간을 위해 지었다는 것은 그 안에 사는 인간이 자연의 경광을 잘 볼 수 있도록 지었다는 것이다.

병산서원은 특히 강당 마루에 소재한 원장의 자리에서 보면 그 경광이 기막히다. 절경 중의 절경이다. 강당의 맞은편에는 사진에서 보는 바와 같이 만대루가 있다. 누는 학생들이 쉬는 곳이다. 그런데 이 누가 프레임 노릇을 하면서 원장에게 절경을 선사하는 것이다. 즉 만대루의 지붕위로는 하늘과 산이 보이고 기둥 사이로는 낙동강이 보이며 만대루 밑으로는 들어오는 사람이 보인다. 이렇게 되면 천지인이 한 눈에 들어오는 것이 된다. 한 자리에 앉아 삼라만상을 다 목격하는 것이다.

사실 이런 절경을 가능하게 하는 이 만대루는 기이하기 짝이 없는 건물이다. 마루와 기둥과 지붕으로만 되어 있는 아주 단순한 건물인데 이 건물이 서원에 선사하는 선물은 대단하기 때문이다. 이 서원에서 만대루가 없으면 거의 건축적 가치가 없다고 해도 될 정도로 이 건물이 중요하다. 왜 그럴까?

일단 이 만대루에서 보는 경치가 대단하다. 유유히 흐르는 낙동강과 모래사장이 한 눈에 들어오기 때문이다. 그래서 답사를 가면 사람들은 누에 앉아서 움직일 줄을 모른다. 그런 경치도 좋지만 만대루의 효능은 다른 데에 있다. 만일 이 누가 없으면 바깥의 자연이 너무 급격하게 서원 안으로 들어올 수 있다. 그런데 이 누가 있음으로 해서 자연 경치가 한 번 걸러서 들어오는 것이다. 그래서 강당에 앉아 보는 사람은 훨씬 부담이 줄어든다.

사실 만대루는 건물도 멋있다. 조선 사람의 자유분방함이 물씬 풍겨나

기 때문이다. 마루를 보면 일직선으로 되어 있지 않아 대충 깐 느낌이 있다. 그런가 하면 대들보나 마루 밑에 있는 기둥들도 곧게 재단한 나무들이 별로 없다. 휘어 있으면 휜 대로 쓰고 갈라져 있으면 갈라진 대로 썼다. 별로 가공하지 않고 그대로 쓴 것이다.

이 서원의 자유분방함은 건물의 배치에서도 유감없이 발견된다. 한국의 서원은 건물들이 중심축에 따라 일직선으로 배열한 것이 별로 없다. 그러니까 대문부터 해서 누를 거쳐 강당, 그리고 사당까지 일직선으로 배치된 사당이 별로 없다는 것이다. 중국 같으면 이 건물들을 일직선으로 배치하지 않은 서원이 거의 없을 터인데 한국에서는 정 반대의 현상이 생긴 것이다.

이 병산서원도 대문과 누와 강당은 일직선으로 배치되어 있지만 마지막에 사당은 중심축에서 비껴가 있다. 게다가 더 가관인 것은 서원 전체의 모양새가 장방형(직사각형)으로 되어 있지 않다는 것이다. 유교, 그것도 성리학의 덕목을 지켜서 대지를 잡았다면 장방형으로 정확하게 잡았어야 하는데 그런 규범 있는 모습이 보이지 않는다. 하기야 왕궁도 장방형이나 정방형의 대지에 짓지 않았는데 서원에서 그런 모습을 기대하는 것은 무리인지도 모르겠다.

서원 안의 건물들을 중심축에 따라 일직선으로 지은 서원은--유명한 서원 중에--필자가 아는 한 경북 달성에 있는 도동서원밖에 없다. 이 도동서원은 김굉필을 모신 서원인데 김굉필은 조선 선비 가운데에도 '의리' 같은 변치 않는 마음을 강조한 선비로 이름 높다(여기서 말하는 의리는 시중에 떠도는 의리와는 차원이 다르다). 그는 조광조의 스승이었는데 조광조도 김굉필을 본떠 원리원칙에서 조금도 벗어나지 않으려 했던 매우 충직한 신하였다.

김굉필이 더 기이한 것은 하고 많은 유교 경전 중에 『소학』을 가장 중요하게 생각해 스스로를 "소학동자"라 불렀다는 사실이다. 사실 소학은 유학 안에서 높이 치는 경전이 아니다. 단지 유년 시절에 유학을 닦는 교과서 같은 책일 뿐이다. 그러나 김굉필은 바로 이 기본적인 책에 유학의 진수가 담겨있다고 생각했다.

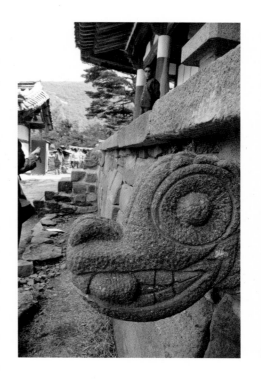

도동서원 기단에 장식된 익살스러운 동물

이렇게 보면 그는 가장 기본 되는 것을 강조한 유학자인 것을 알 수 있는데 그런 정신이 바로 도동서원에 담겨 있는 것이다. 그래서 도동서원은 유교 서원 가운데 가장 규범 있게 건축되었을 것이다. 그런데 그렇다고 해서 이 도동서원에 자유분방한 요소가 없다는 것은 아니다. 특히 강당 기단의 돌을 비정형적으로 쌓는다거나 돌로 만든 다람쥐 같은 동물들을 곳곳에 배치한 것은 익살스러운 표현으로 읽힌다.

다시 병산 서원으로 돌아가자. 병산 서원도 서원인 만큼 나름대로 꽤 규범적으로 건물이 배치되어 있다. 사당이 중심축에서 조금 빗겨 있는 것을 제외하고 다른 건물들은 직각을 이루며 잘 배치되어 있는 것처럼 보인다. 그러니까 강당과 그 양쪽의 기숙사, 그리고 만대루가 장방형을 이루고 있는 것처럼 보인다는 것이다.

그런데 세밀히 보면 서쪽에 있는 건물(서재)이 서쪽으로 아주 조금 틀어져 있는 것을 알 수 있다. 왜 이렇게 됐을까? 이것은 내방객들로 하여금 사당 쪽으로 동선을 유도하기 위해 그렇게 만든 것이다. 서원에 들어오

면 가장 먼저 사당에 가서 예를 올려야 하기 때문에 그렇게 건축한 것이리라. 그런데 이런 식의 변칙적인 건축은 중국에서는 보이지 않을 것이다. 반면 한국에서는 오히려 이런 변칙이 상식처럼 되어 있어 재미있다.

2) 대표적인 불교 건축인 절에서 나타나는 한국적인 멋은?

불교 건축인 절에서도 한국 예술적 특징은 어김없이 보인다. 자유분방하다거나 혹은 그 정도가 더 심해 어찌 보면 아무 질서도 없는 것 같은 그런 모습이 절에서 나타난다. 사실 그런 모습이 유교 건축에서보다 더 심하게 나타난다. 그것은 불교의 교리가 성리학보다 탄력적이라 나타난 현상이 아닐까 한다.

도동서원

중국의 절들은 중국의 다른 건축에서 보이는 것처럼 절의 대문 앞에 서

면 건물의 배치가 대부분 짐작이 된다. 중심축에 따라 일직선으로 건물들이 포진되어 있기 때문이다. 이에 비해 일본 절들은 중국처럼 대칭적으로 건물들을 배치하지는 않지만 그렇다고 한국 절처럼 무질서하게 배치하지는 않는다. 일본 절에서의 건물 배치는 적어도 한국 절의 그것처럼 어지럽지는 않다는 것이다. 모든 것이 자로 잰 것처럼 반듯하게 있기 때문이다.

중심축이 직선이 아니라 휘어 있다. (해인사)

한국 절은 일주문에서 절에까지 들어가는 길부터 자유분방하다고 할 수 있다. 이 길이 직선으로 되어 있는 것보다 휘어 있거나 꾸불꾸불하게 되어 있는 경우가 훨씬 더 많기 때문이다. 직선으로 갈 수 있는 길도 에둘러서 간다. 그래서 어느 지점에서든 경치가 확 트이는 그런 맛이 없다. 본 절 건물들도 조금씩 조금씩만 보일 뿐이다.

그렇게 들어가서 절의 대문 앞에서 서지만 그래도 절 안은 하나도 안 보인다. 대문을 들어선들 여전히 절의 중심 건물인 대웅전은 보이지 않는 경우가 많다. 한국 절을 대표한다고 할 수 있는 구례의 화엄사가 그렇고 합천의 해인사가 그렇다. 대문을 들어서면 축이 자꾸 변해 적어도 그 축이 한번은 바뀌어야 대웅전 앞마당으로 갈 수 있다. 해인사는 대웅전 앞마당으로 가는 문이 아예 오른쪽으로 치우쳐 있다.

물론 불국사처럼 절의 정문을 들어서면 대웅전 앞마당이 나오는 경우

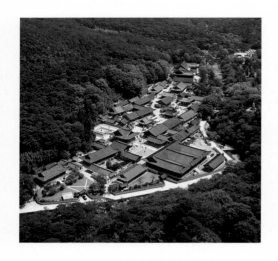

통도사 원경

가 없는 것은 아니다. 불국사처럼 불교가 들어온 지 얼마 안 되었을 때 지은 절들은 중국 절처럼 그 구도가 단순하다. 예를 들어 경주의 황룡사가 그렇고 익산의 미륵사가 그렇고 부여의 정림사가 그렇다. 이 절들은 대단히 단순한 구도로 되어 있다. 절의 대문을 들어서면 탑이 있고 그 탑 뒤에는 대웅전이 있다. 대웅전 뒤에 건물이 있더라도 그 건물은 중심축에 놓여 있어 대부분의 건물들이 대칭을 이룬다.

그러나 이러한 구도는 후대로 가면서 점차 깨져 한국적인 모습을 띠게 된다. 예를 들어 통도사 같은 경우는 건물들의 배치가 난삽하기 그지없다. 이 절은 창건 당시부터 전통 법식을 벗어나 건물들이 남북이 아니라 냇물을 따라 동서로 길게 지어졌다. 그리고 대지도 비탈진 구릉(丘陵)으로 되어 있어 평지에 있는 불국사나 황룡사와는 다른 모습을 보이고 있다.

이 절은 중심 영역이 물론 부처님의 진신사리가 모셔져 있다는 금강계단과 대웅전이 있는 영역이지만 그 외에 두 군데의 중심이 더 있다. 그래서 전체적으로 볼 때 세 개의 축이 존재하는 것으로 보고되고 있다. 이렇게 축이 많은 것도 그렇지만 이 세 축을 중심으로 배치되어 있는 건물들도 가지런히 배열되어 있지 않다. 그 건물들 사이에서 어떤 질서를 찾기가 힘들다. 개인적인 의견이겠지만 이런 자유분방하기 짝이 없는 건물들의 배치에서 나는 제멋대로 행동하는 한국인들의 모습을 보는 것 같다.

사실 이처럼 자유분방하고 파격적으로 건설된 절 가운데 가장 대표적

인 예가 부석사인데 부석사는 많은 저자들이 설명하고 있어 여기서 더 상술할 필요를 느끼지 못한다. 그러나 아주 간단하게 설명해보면, 부석사 역시 자연을 운용하는 기법이 남달라 많은 건축가들의 탄성을 자아내는 절이다. 이 절을 방문한 외국의 건축가들은 이 절의 구조가 자연과

선운사 만세루 대들보

인간을 아주 조화롭게 융합하고 있는 점에 크게 감동한다고 한다. 그들의 말을 빌면, 이 절은 자연을 그대로 두고 인간이 만든 건축물을 그 위에 살짝 얹어 놓은 것 같은 형태로 건축되었다고 한다. 병산서원에 본 것처럼 이것이야말로 자연을 대하는 한국인들의 전형적인 태도를 보여주는 것 아닌가?

중국이나 일본은 인간이 자연을 만들어내 인간의 공간 안으로 들여오는 반면 한국인들은 자연은 그대로 놓아두고 자신들이 자연 속으로 들어간다는 것은 앞에서 이미 언급했다. 이런 모습은 잠시 뒤에서 볼 소쇄원에서도 반복되고 있다. 아마 과거의 한국인들에게는 드러내야 할 것은 자연이지 인간이 될 수 없다는 생각이 진하게 깔려 있는 것 같다. 그래서 집을 지어도 크게 짓지 않고 자연 앞에서 겸손하게 짓는 것일 것이다.

한국인들의 자유분방한 정신은 조선 후기로 오면서 더 활발해지는데 건축과 연관해서 다음의 절의 건물들을 거론하지 않을 수 없다. 선운사의 만세루나 청룡사의 대웅전이 그것인데 이 건물들에 대해서는 필자가 이미 많이 설명했기에 주저되는 바가 있지만 워낙 유명한 건물들이라 다시

한 번 간략하게 언급하는 것으로 이 건축 부분을 끝냈으면 좋겠다.

선운사의 만세루는 매우 유명한 건물이다. 이 건물은 사진에서 보는 것처럼 대들보 가운데 곧은 것이 하나도 없는 것으로 유명하다. 굽은 나무를 그냥 가져다 대충 대서 만든 느낌이다. 들보뿐만이 아니다. 서까래도 온전한 게 하나도 없다. 기둥도 썩 좋은 상태가 아니다. 휘어지고 뒤틀리고 갈라지고 하는 등등 흡사 나무가 불구 같은 느낌마저 든다.

이 건물이 이렇게 될 수밖에 없었던 것은 들려오는 소문에 의하면 맞은편에 있는 대웅전 건물을 짓고 남은 목재를 활용해 지었기 때문이라고 한다. 그래서 좋은 나무는 하나도 남지 않았던 것이다. 전체적인 느낌은 아주 투박하기 짝이 없지만 그래도 정이 흠뻑 가는 건물이다. 이 건물은 마

청룡사 대웅전(보물
제824호) 옆면 벽의
파격적인 모습

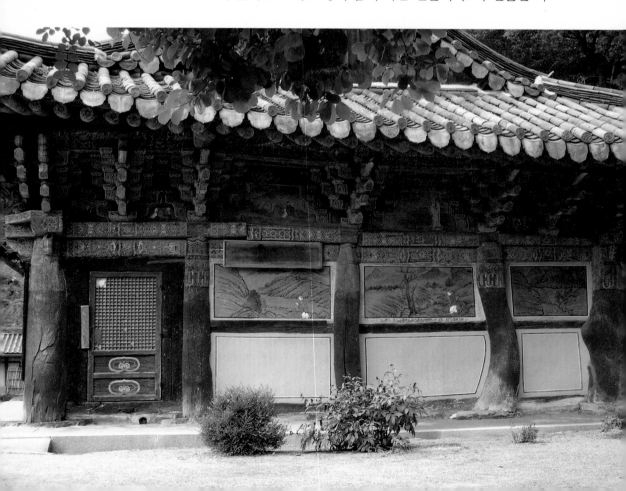

치 기법은 치졸하지만 보면 기분이 좋아지는 민화를 연상하게 한다. 이런 식으로 집을 짓는 것은 아마도 중국이나 일본에서는 발견되지 않을 것이다. 특히 깔끔한 일본인들은 상상도 못할 집일 것이다.

만세루보다 더 하면 더했지 덜하지 않는 건물이 청룡사 대웅전이다. 이 건물에 대해서는 설명이 필요 없다. 그저 보기만 하면 탄성이 절로 나온다. 이 건물을 앞에서 볼 때에는 별 다른 특징을 발견하지 못한다. 다른 대웅전들과 다른 점이 없기 때문이다. 그러나 옆면을 보는 순간 그 대담함과 파격, 자유분방함에 입을 다물 수가 없다. 어떻게 저런 원목을 아무 가공도 하지 않고 그냥 쓸 수 있을까 하는 생각 때문이다.

나무 굵기를 보면 조금 가공할 수 있는 여지가 있어 보이는데 거의 손을 대지 않고 그냥 가져다 썼다. 그래서 나는 만일 외국인이 이 벽면을 사진으로 보면 아마도 컴퓨터 그래픽 처리를 하지 않았냐고 물어볼지도 모른다고 늘 말하곤 했다. 이것이 바로 한국인들의 자화상이기도 하다. 이 거친 모습이 바로 한국인들의 본 모습이라는 것이다.

3) 짓다 만 것처럼 보이는 한국 정원

지금까지 검토한 한국 전통 건축의 예술미는 정원에도 유감없이 표현되어 있다. 우리가 한국 전통 정원이라고 하지만 한국은 중국이나 일본에 비해 정원 문화가 그리 발달한 나라는 아니다. 조선 시대 정원이라고 해 봐야 남아 있는 게 몇 개가 되지 않는다. 정원 문화가 이렇게 발전되지 않은 이유는 추측이지만 아마도 한국의 자연이 골고루 아름답기 때문이 아닐까 한다.

앞에서도 언급했지만 한국의 자연은 빼어나게 아름다운 곳은 많지 않

소쇄원

지만 전체적으로 매우 준수하고 수려하다. 인간이 굳이 정원을 만들려고 노력을 하지 않아도 아름답다. 그러나 인간이 그러한 자연 속에서 쉬려면 정원 같은 인위적인 장치가 필요하다. 그럴 때 한국인은 가능한 한 자연을 손상하지 않으려고 인간의 손길을 최소한으로 했다. 자연이 아름다우니 인간이 공연히 덧칠할 필요를 느끼지 않았을 것이다. 이런 한국인들의 자연관은 앞에서 누누이 확인했다.

그래서 그런지 한국 전통 정원은 만들다 만 느낌마저 든다. 어떻게 보면 꾸미기를 거부한 것 같다. 따라서 이런 미학에 익숙하지 않은 사람은 한국 정원을 보고 실망할 수 있다. 한국 정원의 표현이 너무 거칠기 때문이다. 그러나 여기에는 한국인 나름의 계산이 있고 미학이 있다. 그 계산이

너무 커 가늠이 잘 안 되는 게 문제지만 말이다.

이런 미학이 가장 잘 반영된 정원이 소쇄원이다. 이 정원은 중국이나 일본의 정원과 비교해보면 정원이라고 하기 힘들 정도로 거칠고 대담하다. 그래서 이 정원의 건축 철학을 잘 모르고 현지에 가면 크게 실망할 수 있다. 소쇄원에 당도해봐야 작은 계곡이 하나 있고 정자 두 채만 있을 뿐이다. 그리고 담이라고는 두르다 만 것 같은 투박한 담만 있다. 그래서 무엇을 두고 정원이라고 하는지 도무지 알 수 없을 지경이다.

흔히들 이 정원을 이야기할 때 정자나 담에 대해 말을 많이 하는데 이 정원의 주인공은 인간이 아니라 자연이기 때문에 그런 인위적인 물체들은 그다지 의미가 없다. 이 정원에 대한 설명들을 보면 항상 중요한 것이 빠져 있는데 그것은 이 정원을 왜 여기에 만들었냐는 데에 대한 것이다. 이 정원을 세운 사람이 이 작은 골짜기에 정자를 세운 이유는 흐르는 물소리를 듣기 위함이다.

원래 이 골짜기에는 물이 많이 흘러 그 소리가 제법 우렁찼다고 한다. 그런데 위에서 농사짓는 사람들이 농사에 쓰기 위해 물을 막는 바람에 물

소쇄원 담

이 지금처럼 많이 줄었다고 한다. 사정이 이렇다면 우리는 현재 이 정원의 참맛을 잘 모르고 있는 것이 된다. 이처럼 물소리를 듣기 위해 만들었기 때문에 다른 부대시설은 최소한으로 줄여 집은 정자 형태로 두 채만만들고 담 역시 최소한으로 만든 것이다.

이렇게 담을 치기는 했지만 자연과 분리되는 것을 꺼려 안과 밖을 모호하게 구분해놓았다. 이렇게 하기 위해 담을 중간에 끊어 놓았다. 그래서 안으로 들어왔다 생각했는데 실제로 주위를 보면 안인지 밖인지 구분이 잘 안 된다. 예를 들어 이 정원에 들어서면 만나게 되는 정자를 보자. 이 정자 옆에는 사진에서 보는 것처럼 담을 쳤는데 반만 있다. 그래서 만들다 만 느낌을 받는다. 엉성하기 짝이 없는 것 같다. 그러나 여기에는 나름의 계산이 있다.

그 계산이 무엇일까? 그것은 아마도 안과 밖을 철저하게 나누지 않으려는 생각일 것이다. 인간이 집을 지어놓고 그 경계를 구분하지 않으면 허한 느낌이 든다. 그러나 그렇다고 담으로 막아버리면 답답한 느낌이 든다. 그래서 소쇄원은 그 중간으로 가고자 담을 중간에서 끊었을 것이다. 그 계산은 위의 정자 마당에도 적용되었다. 위의 정자 영역으로 들어가면 앞마당이 된다. 그런데 갑자기 담이 또 끊어진다. 그래서 다시 바깥에 있는 것 같은 느낌이 든다.

도대체 이 정원을 만든 사람은 어떤 계산으로 이렇게 만들었을까? 조선의 선비들은 어떤 일이든 결코 허투루 하지 않는다. 나름대로 다 계산을 하고 일을 시행한다는 것이다. 예를 들어 한양 도성의 문 중 남대문(숭례문)만 그 현판이 세로로 되어 있는데 그것은 관악산에서 오는 화기를 막기 위해 한 일이다. 그런가 하면 동대문(흥인지문)은 문 이름이 통상 대로 세 글자가 아니라 네 글자로 되어 있는데 그것은 동쪽의 지기를 강화하려는 시도이다. 이처럼 기존의 것들과 조금 다르게 했다면 거기에는 반드시 이유가 있는 것이다.

따라서 소쇄원에 행해진 모든 장치도 반드시 연유가 있다. 다시 추리력

을 발동해보면, 이렇게 담을 두르다 만 것처럼 한 것은 자연을 본 뜬 것 같다. 생각해보면 자연이 그렇지 않은가? 자연에 무슨 안과 밖이 있고 위아래가 있는가? 안이 밖이 될 수 있고 아래가 위가 될 수 있는 것이 자연 아닌가. 상황에 따라 이런 것들은 언제든지 바뀔 수 있다. 자연은 그저 자연스러울 뿐이다. 소쇄원을 만든 사람은 자연의 이런 면을 따른 것 같다. 그래서 소쇄원을 방문한 사람들로 하여금 인간이 만든 정원에 있지만 자연 속에 있는 것 같은 착각을 일으키게 하려고 한 것 같다.

소쇄원의 이런 모습은 중국이나 일본의 대표 정원과 비교해보면 잘 알 수 있다. 비교를 위해 먼저 중국의 대표적인 정원인 졸정원부터 보자. 이 정원은 규모도 중국 최고일 뿐만 아니라 아름다움에서도 둘째가라면 서

졸정원 내부

러운 정원이다. 그래서 진즉에 유네스코 세계문화유산에 등재되어 있다. 그 화려함은 중국, 아니 아시아 어느 정원에도 뒤지지 않는다. 그런데 놀라운 것은 이 정원 안에 있는 모든 것이 인간이 만든 것이라는 것이다.

언뜻 보면 원래 있었던 개천이나 하천에 인조로 건물을 세운 것 같은데 이 물길들도 모두 인간이 만든 것이다. 그러면서 흡사 자연이 만든 것처럼 자연스럽게 만들었다. 사실 중국인들의 스케일은 이 정도에 그치지 않는다. 북경에 가면 이화원이라는 큰 정원이 있는데 이 정원에는 아주 큰 호수가 있고 그 옆에 꽤 높은 산이 하나 있는 것을 볼 수 있다.

이 호수를 처음 보는 사람은 당연히 이 호수가 자연적으로 만들어진 호수라고 생각하기 쉽다. 그러나 그것은 사실이 아니다. 이 호수 역시 인간이 파서 만든 것이다. 그리고 거기서 나온 흙을 가지고 옆에 산을 만든 것

북경 이화원 호수

이다. 이 정원은 중국사 전체에서 3여걸 중의 하나였던 서태후가 만든 것인데 자신의 위력을 뽐내려고 이렇게 엄청난 역사(役事)를 일으킨 것이다. 이렇게 중국인들은 자연을 아예 자기들 손으로 만들어버린다.

졸정원도 마찬가지이다. 원래 그 땅에는 아무것도 없었다. 그냥 평지였다. 그런 곳에 담을 높게 치고 그 안에 춘하추동의 자연을 다 만들어냈다. 졸정원 안에서 한 공간을 지나 다른 공간으로 들어설 때 마다 아름다운 광경에 놀라 탄성이 저절로 나온다. 중국인들은 자연보다 인간을 더 높이 친 것 같다. 그래서 자연마저 자신들의 손으로 만들어야 직성이 풀렸던 모양이다. 하기야 유교에서는 만물 가운데 인간만이 도덕심을 가진 위대한 존재라고 했으니 중국인들이 인간을 얼마나 높이 평가했는지 알 수 있을 것 같다.

비슷한 경향은 일본 정원에서도 보이는데 약간의 차이는 있다. 우선 일본의 정원이 중국의 정원과 가장 비슷한 점이 있다면 그것은 모든 것을 인위로 만든다는 점이다. 중국인들이 자연을 자신의 집 안에서 만들어냈듯이 일본인들도 같은 일을 했다. 그러나 차이점이 없는 것은 아니다. 가장 큰 차이는 규모 면이다. 중국인들은 자연을 원래 크기대로 만드는 반면 일본인들은 아주 작게 축소시켰다. 그런데 작게 축소시키다 보니 매우 상징적이 되었다. 작은 것을 가지고 표현하려고 하다 보니 고도의 상징성을 부여하지 않으면 안 되었을 것이다.

이런 표현이 가장 잘 살아 있는 일본의 정원은 말할 것도 없이 교토[京都]에 있는 절인 용안사(龍安寺) 정원이다. 이 정원은 극히 간단한 디자인으로 되어 있다. 바닥에 하얀 돌을 깔아 놓고 검은 돌을 군데군데 놓은 것이 전부이기 때문이다. 그러나 이 돌은 매우 깊은 상징을 담고 있다. 우선

검은 돌들은 15개인데 크기가 다 다르다. 그리고 어떤 것은 밑동에 이끼를 깔아놓은 것도 있다. 상징적으로 볼 때 바닥의 하얀 돌들은 바다를 의미한다고 한다. 그렇게 되니 자연히 검은 돌들은 섬을 의미하는 것이 된다.

이렇게 바다에 섬을 만들어놓고 일본인들은 여기에 더 강한 상징성을 부여했다. 즉 이 정원이 우주를 상징한다고 하는 것이 그것이다. 그 근거는 무엇일까? 이때 가장 많이 동원되는 설명이 이 정원은 어느 쪽에서 보든 이 15개의 돌이 한 눈에 들어오지 않는다는 것이다. 그럼으로써 우주의 광활함을 표현하려고 했다는 것이다.

비슷한 이야기는 경주의 안압지에서도 들린다. 안압지의 연못도 어느 곳에서 보든 한 눈에 그 전체가 다 들어오지 않게 함으로써 바다의 광활함을 표현하려고 했다고 한다. 용안사의 경우는 단지 그런 물리적인 비유

용안사 석정원

에만 그치지 않았다. 불교적 정원답게 이 정원에 불교적인 상징과 해석을 가했다. 즉 이런 정원은 선불교가 지향하는 깨달음을 외적으로 표현하려고 했다는 것인데 그 적막하면서도 광활한 모습이 깨달음과 닮은 모양이다.

이렇게 삼국의 정원을 보면 중국과 일본은 통하는 면이 있는 반면 그 가운데에 있는 한국은 양국과 다름이 많은 것을 알 수 있다. 다른 예술 분야도 거의 비슷한 경향을 띤다는 것은 지금까지의 설명을 들은 사람이라면 알 수 있을 것이다. 사정이 이렇게 된 것은 우리나라가 종교나 지리 등 여러 면에서 이 두 나라와 다름이 매우 많기 때문일 것이다. 이 다름을 연구하는 것은 대단히 방대한 주제이다. 그 주제는 미래의 세대에게 남기고 우리는 여기에서 한국 건축 문화 순례를 마치도록 하자.

글을 마치며

　우리는 지금까지 과거 우리 조상들이 남긴 예술 문화에 대해 보았다. 그 방대한 문화를 다 본 것은 아니고 그 중에서 조선 후기 것을 중심으로 일별했다. 그렇게 했던 이유는 현대 한국인들이 생각하는 한국의 전통 예술이라는 것은 조선 후기에 형성된 것이기 때문이다. 그런데 이 책을 읽은 독자들은 여기서 설명되고 있는 것이 과거 이야기가 아니라 현대의 우리 이야기 아닌가 하는 생각을 했을지도 모른다.

　이렇게 느낄 수 있는 이유는 현대 한국이 조선 후기의 문화를 이어받았기 때문이다. 이 점은 본문에서 상세히 설명했다. 비록 조선 후기와 우리 사이에 일제기라는 엄청난 단절이 있었지만 대체적인 풍조는 조선 후기 것을 잇고 있는 것을 알 수 있다. 물론 외양적인 모습은 엄청 달라졌다. 그래서 전혀 다른 나라라고 해도 문제없을 정도로 조선 후기와 현대 한국은 같은 점이 보이지 않는다. 초가집과 기와집이 모두 시멘트 건물로 바뀌었

으니 그렇게 말할 수도 있겠다.

그러나 외양은 그렇게 많이 바뀌었음에도 불구하고 사람들의 내적인 소질은 그다지 변한 것 같지 않다. 다시 말해 조선 후기 사람이나 지금의 한국인이나 기질은 비슷하다는 것이다. 그 기질이 가장 잘 드러나는 부분이 바로 예술이다. 사실이지 지금까지 본 조선 후기 예술에 나타난 정신들은 지금의 우리들에게서도 고스란히 보이지 않는가?

예의 자유분방함부터 무질서를 지향하는 모습이라든가 파격, 익살, 세부에 대한 무관심, 천진함 등등 이러한 모습은 현대에 사는 우리들이 노상 목격하는 것들이다. 질서를 선천적으로 거부하는 한국인들의 모습은 지금도 사회의 여러 군데에서 보인다. 다만 조선에서는 이런 모습들이 긍정적으로 발현돼 매우 수준 높은 예술을 만들어냈지만 지금은 그렇지 못해 유감이지만 말이다.

현대 한국인들이 자신들의 기질을 발휘하지 못하는 데에는 여러 가지 원인이 있겠다. 그 가운데 유력한 원인은 한국인들이 과거의 문화에 대해 잘 모르고 있다는 데에서 찾을 수 있지 않을까? 우리 현대 한국인들은 외국(서양)의 학자들이 누누이 지적했듯이 자신들의 전통을 잘 모르고 있을 뿐만 아니라 없애버리려고 노력하고 있다. 자기들이 잘 모르는 것이니 그 귀중함을 모르고 있는 것이다.

그러면서도 새로운 전통을 세우려고 하는데 이런 작업 속에 과거의 한국 문화는 잘 안 보인다. 그들 생각에 새로운 것은 서양 것이지 한국의 전통적인 것이 아닌 것이다. 그래서 창작 국악곡을 만들어도 서양 음악에 맞추어 만들고 절에서도 전통적인 염불 대신 엉성하기 짝이 없는 서양적인 찬불가를 부르고 있는 것이다(이렇게 엉성한 성가를 만드는 것은 다른 민족

종교인 원불교나 천도교도 마찬가지이다).

이런 식으로 새로운 것을 만들어서는 절대로 성공하지 못한다. 이유는 뻔하다. 기반이 없기 때문이다. 새로운 것은 아무 것도 없는 데에서 나오는 것이 아니라 튼튼한 기반이 있은 다음에나 나올 수 있다. 그 기반이 바로 전통인데 전통의 두께를 무시하고 만들어낸 새로운 사조는 결국 그 발상이 얄팍해 단명에 그칠 수밖에 없다.

이런 까닭에 선진국 국민들은 자신들의 전통을 엄청나게 아낀다. 이유는 간단하다. 전통은 파도, 파도 마르지 않는 샘물과 같은 것이기 때문이다. 그리고 그런 기초가 없이는 자신들이 새로운 문화를 만들지 못한다는 것을 잘 알고 있기 때문이다.

우리 한국인들은 아직도 전통을 너무 무시하고 있다. 그런데 전통을 잘 알고 무시한다면 이해해줄 수 있겠지만 전통을 제대로 알고 있지도 못하면서 무시하니 문제인 것이다. 아니 무시를 넘어서서 왜곡해서 이해하는 경우도 아주 많다.

이런 문제들을 해결하려면 우리 한국인들은 자신들의 문화를 알아야 하는데 더 중요한 것은 자기 자신을 알아야 한다. 다시 말해서 한국인들은 자신들의 문화적 정체성을 알아야 한다는 것이다. 다른 말로 표현하면 자신들의 기질을 알아야 한다고도 할 수 있다. 그런데 그 기질을 어떻게 알 수 있을까? 답은 다름 아닌 예술이다. 예술은 감정을 표현하는 장르라 그 안에는 한 민족의 기질이 고스란히 들어 있다. 그런 면에서 지금까지 우리가 본 우리 전통 예술은 과거의 조상들을 이해하기 위함이 아니라 바로 우리 자신을 이해하기 위해 알아야 한다는 것을 마지막으로 상기하고 싶다.

한 권으로 읽는 우리 예술 문화

한 권으로 읽는

우리 문화 예술

지은이 | 최준식

펴낸이 | 최병식

펴낸날 | 2016년 8월 1일 (2쇄)

펴낸곳 | 주류성출판사

주소 | 서울특별시 서초구 강남대로 435(서초동 1305-5) 주류성빌딩 15층

전화 | 02-3481-1024(대표전화) 팩스 | 02-3482-0656

홈페이지 | www.juluesung.co.kr

값 16,000원

ISBN 978-89-6246-232-6 03600